LEMERCIER DE NEUVILLE

LES
PUPAZZI NOIRS

OMBRES ANIMÉES

Notice historique sur les Ombres
Construction du Théâtre et des Ombres
Machination des Personnages
Intermèdes et Pièces

CINQUANTE-TROIS MODÈLES D'OMBRES
CINQUANTE-SIX PLANCHES DÉTAILLANT LE MÉCANISME

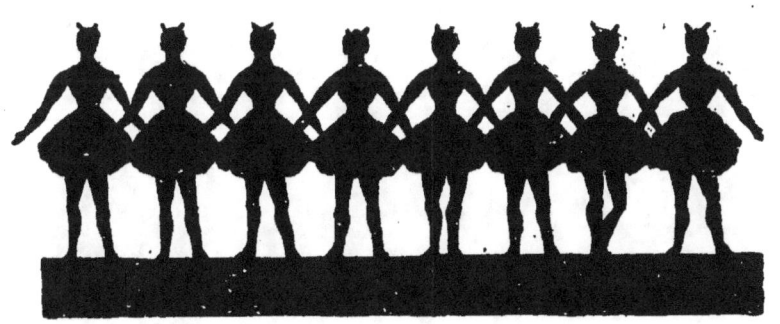

PARIS
Charles MENDEL, Éditeur
118 et 118 bis, *Rue d'Assas*, 118 et 118 bis

Tous droits réservés

LES

PUPAZZI NOIRS

LES
PUPAZZI NOIRS

OMBRES ANIMÉES

DE

LEMERCIER DE NEUVILLE

Notice historique sur les Ombres
Construction du Théâtre et des Ombres
Machination des Personnages
Intermèdes et Pièces

CINQUANTE-TROIS MODÈLES D'OMBRES
CINQUANTE-SIX PLANCHES DÉTAILLANT LE MÉCANISME

PARIS
LIBRAIRIE DE LA *SCIENCE EN FAMILLE*
CHARLES MENDEL, ÉDITEUR
118 et 118 bis, *Rue d'Assas*, 118 et 118 bis

Tous droits réservés

NOTICE HISTORIQUE

NOTICE HISTORIQUE

Ce n'est pas dans l'antiquité qu'il faut rechercher l'origine des Ombres chinoises qui ont tant de succès en ce moment dans les brasseries artistiques et même dans les salons ; il est probable cependant que nos aïeux, aussi ingénieux que nous, ont dû se récréer avec ces jeux de l'ombre qui donnent l'illusion de la vie à des êtres sans couleur ; mais il n'en est fait mention nulle part, et c'est seulement en 1770 que nous les voyons apparaître en France.

Paris n'eut pas tout d'abord l'honneur d'avoir produit cette nouveauté ; ce fut à Versailles, dans le Jardin *Lannion* (situé alors où l'on voit aujourd'hui le n° 25 de la rue Satory), que François-Dominique Séraphin, alors âgé de vingt-trois ans, établit son premier théâtre. Il l'avait installé au fond d'une auberge qui occupait le principal corps du logis de l'hôtel Lannion. Le succès ne se fit pas attendre : les seigneurs, les grandes dames s'y donnaient rendez-vous, et leurs enfants y coudoyaient les enfants du peuple. Là

renommée de ces *Ombres à scènes changeantes* — telle était leur première appellation — franchit bientôt les grilles du Palais de Versailles, et Séraphin ne tarda pas à faire son apparition à la cour. Pendant le Carnaval, dit Cléry dans ses *Mémoires*, il y jouait trois fois par semaine, et il y fit tant plaisir, qu'il fut autorisé à prendre le titre de *Spectacle des Enfants de France*.

Séraphin sentit alors l'ambition se glisser dans sa tête en même temps que les écus roulaient dans sa bourse ; Versailles ne lui suffit plus. A un homme si bien en cour, il fallait un théâtre plus vaste, un public plus nombreux, Paris, enfin, qui consacre toutes les renommées ; aussi, en 1784, Séraphin vint-il s'installer dans les galeries du Palais-Royal qui venaient d'être terminées. C'est le 8 septembre qu'eut lieu l'inauguration de ce nouveau théâtre ; les représentations avaient lieu tous les jours à six heures du soir ; les dimanches et fêtes, il y en avait deux, l'une à cinq heures et l'autre à sept. L'entrée coûtait vingt-quatre sous. L'orchestre se composait d'un clavecin touché par M. Mozin, l'aîné.

Comme les Versaillais, les Parisiens firent fête à ce petit spectacle et c'est à qui viendrait applaudir : *Le Pont cassé*, *La Chasse aux Canards*, *Le Magicien Rothomago*, *L'embarras du Ménage*, *Arlequin corsaire*, etc.

Succès oblige ! Séraphin, tout en donnant la première place à ces ombres, voulut corser son spectacle. En 1797,

il y ajouta Polichinelle et un *Jeu courant* de marionnettes. Quand je dis Séraphin, je veux parler de son successeur Moreau, ancien acteur de chez Audinot, à qui Séraphin avait cédé son théâtre en 1790.

Moreau, dans une circulaire, avait averti le public de ce changement de direction : — « M. Séraphin me cède, aux conditions les plus agréables et les plus utiles pour moi, l'infiniment petit spectacle des ombres chinoises ; et le plus petit des acteurs est, enfin, devenu le plus petit... mais, à coup sûr, le plus zélé des directeurs de Paris ! »

Hélas ! ce zélé directeur, avant la fin d'une année, était obligé de rendre son théâtre à Séraphin.

Ce pauvre Moreau, du reste, ne fut pas heureux dans ses entreprises ; en quittant Séraphin, il s'avisa de lui faire concurrence. Lorsque la liberté des théâtres eut été décrétée, en janvier 1791, il installa dans un sous-sol, devenu depuis le *Café des Aveugles*, un petit spectacle qu'il intitula : *Les Comédiens de bois*. Son entreprise dura à peine quelques mois. Il végéta ensuite, et fut réduit à se donner en spectacle sur les places publiques. Il mourut à Marseille, en 1816.

Séraphin, ayant donc repris la direction de son spectacle, fit revenir la foule à son théâtre et, pour flatter son auditoire, donna des pièces patriotiques qu'il n'eut certes pas osé jouer autrefois à Versailles. Je ne crois pas qu'on lui

en sut gré. Il mourut à l'âge de cinquante-trois ans, le 5 septembre 1800.

Ce fut son neveu qui lui succéda et qui, pendant quarante ans, dirigea avec zèle son petit théâtre. — Outre les ombres et les marionnettes, il avait ajouté des transformations mécaniques, qu'il appelait métamorphoses, puis des *points de vue* mécaniques ; il avait même obligé l'artiste qui tenait le piano, Théodore Mozin, de chanter de temps en temps, en s'accompagnant, des petites romances de sa composition.

En 1844, le neveu de Séraphin mourut à son tour, et ce fut son gendre qui lui succéda. Très actif, très intelligent, il donna des pièces à costumes ; il ajouta des tableaux de fantasmagorie, un diaphonorama et des intermèdes de chant. Ses affaires allaient très bien, et, jusqu'en 1848, il put croire que lui aussi allait faire fortune ; mais les temps étaient changés ; il se soutint tant bien que mal pendant dix ans, 1858, époque à laquelle il dut émigrer du Palais-Royal au boulevard Montmartre.

Dans cette nouvelle salle, plus grande que la première, il crut d'abord avoir retrouvé sa chance, mais la mort vint le frapper.

Sa veuve, avec un associé, essaya de continuer l'entreprise ; mais la vogue était passée, et, le 15 août 1870, les *ombres chinoises* avaient vécu.

Il était réservé au *Cabaret du Chat noir* de ressusciter ce petit spectacle, et à Caran d'Ache de lui ramener sa vogue, grâce à l'Épopée, cette légende napoléonienne découpée dans un soleil de gloire. Le gentilhomme cabaretier Rodolphe Salis est bien aussi pour quelque chose dans cette résurrection, grâce à sa faconde et à sa pléiade de chansonniers gaillards.

Il faut dire aussi que les ombres, destinées d'abord à amuser les petits, sont devenues aujourd'hui la récréation des grands et des délicats. Ce ne sont plus des pièces enfantines comme le *Pont cassé*, ou des féeries comme *Alcofribas*, des refrains vulgaires et connus de la *Clé du Caveau*, des vers de mirliton ; les temps sont changés : les artistes seuls, peintres, musiciens, poètes, ont accaparé le petit théâtre, et l'on n'y voit plus maintenant que des silhouettes admirablement dessinées, on n'y entend plus que des mélopées inédites soulignant les vers pittoresques des meilleurs poètes modernes. Les chansons s'y produisent, illustrées par les ombres, et c'est dans des décors ensoleillés projetés par la lumière oxhydrique qu'elles s'agitent sur la toile, jadis blanche ou déshonorée par une enluminure maladroite et de mauvais goût.

Le livre que nous publions a pour but de populariser cette récréation artistique, en donnant aux amateurs le

moyen de la produire facilement chez eux. Nous indiquons la façon de construire le théâtre, de faire mouvoir les ombres, de les établir, de les machiner. Nous joignons à ces renseignements des pièces, des vers, des scènes avec les croquis des personnages et tous les détails de leur machination. Comme chaque personnage a été exécuté par l'auteur qui s'en est servi, on peut être sûr de l'exactitude de ses communications. Nous conseillons aux amateurs de s'essayer d'abord — construction et scènes — avec les croquis et les pièces que nous publions ici, après quoi ils seront mûrs pour voler de leurs propres ailes.

CONSTRUCTION DES OMBRES

CONSTRUCTION DES OMBRES

Un théâtre d'ombres peut s'établir de différentes manières : s'il est improvisé pour une circonstance, on le fixe dans la baie d'une porte ou, avec des paravents et des draperies, dans le coin d'un salon ; si, au contraire, il est destiné à des représentations régulières, l'installation à demeure devra être faite comme nous allons l'indiquer.

I

CHASSIS DU THÉATRE

Choisissez une salle plus longue que large et divisez-la en deux parties inégales par un châssis qui occupe toute la hauteur de la pièce. Ce châssis sera placé à 2 mètres au moins du mur, formant ainsi des coulisses où seront placées les ombres et tous les accessoires.

Sur un côté du châssis, vous percerez une petite porte

qui fera communiquer les coulisses avec la salle où se tient le public.

Au milieu du châssis, à hauteur d'homme (1ᵐ,70, par exemple), vous ménagerez une ouverture rectangulaire de 1ᵐ,30 de large, sur 0ᵐ,80 de haut.

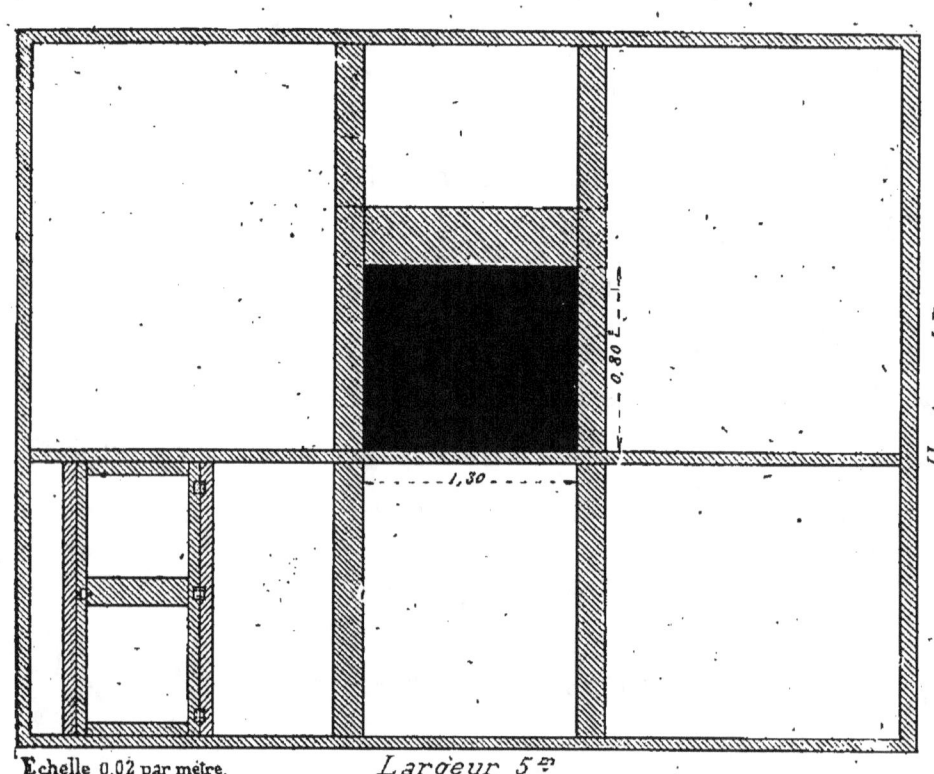

Planche n° 1. — Châssis du théâtre.

Ceci est la scène où apparaîtront les ombres.

Ce châssis sera tendu de toile qu'on maroufler a en dedans avec du papier gris, afin que la lumière des coulisses ne pénètre pas dans la salle (*pl.* 1).

Du côté du public, une ornementation quelconque sera peinte sur la toile (*pl.* 2).

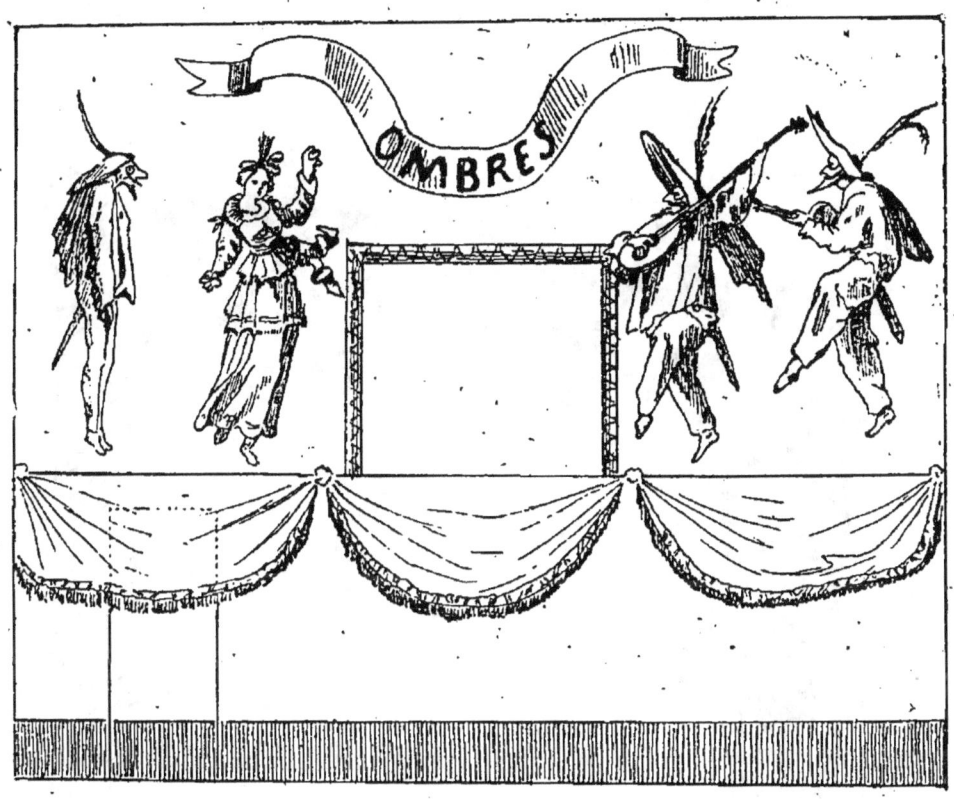

Planche n° 2: — Ornementation.

Un piano sera placé, du côté du public, juste en face de la scène.

II

LE RIDEAU

A moins d'installer le rideau en dehors du châssis, du côté du public, en le faisant manœuvrer de l'intérieur par

un fil qui percerait la toile — ce qui serait plus facile, mais qui nuirait peut-être à la décoration du théâtre — il faut, pour le faire mouvoir, sans gêner les ombres, établir le bâtis suivant :

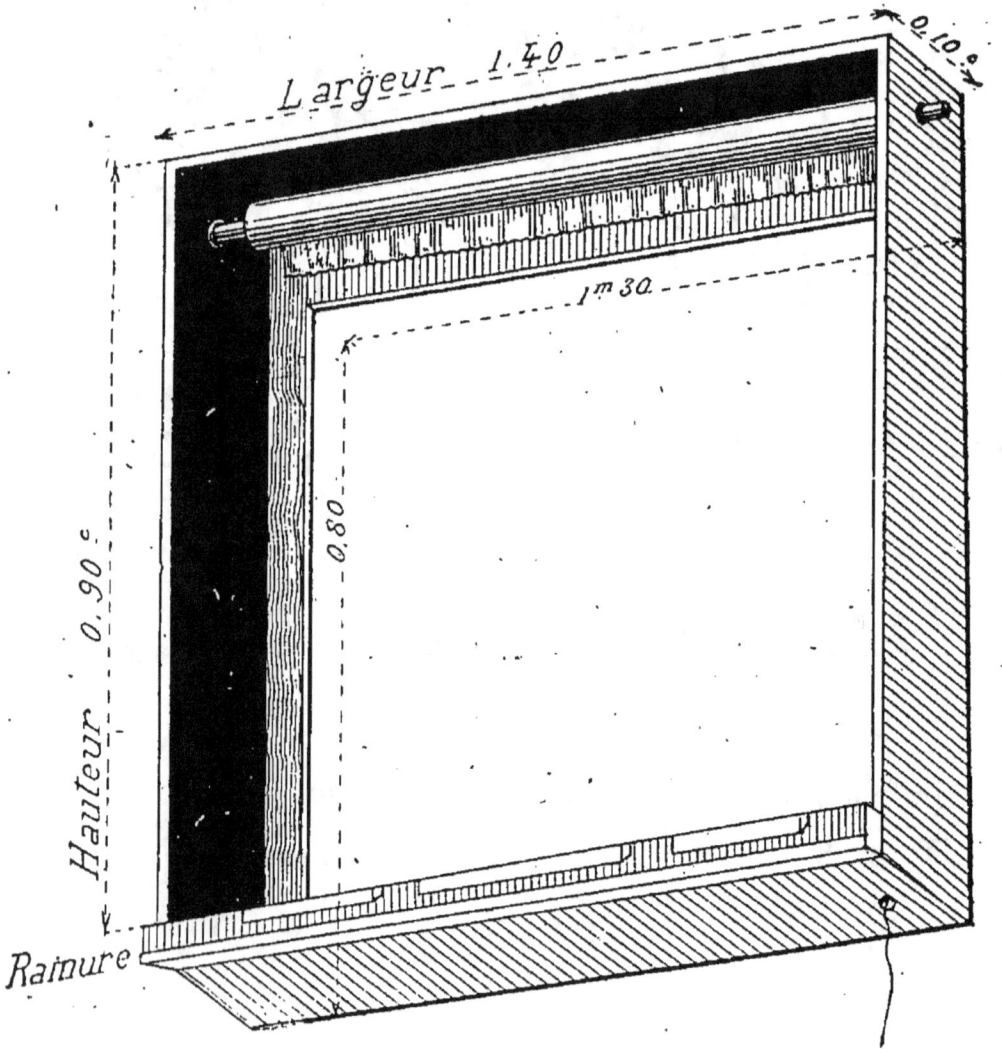

Planche n° 3. — Rideau.

Vous faites construire un cadre de 1^m,40 de large, sur

$0^m,90$ de hauteur et $0^m,10$ de profondeur. Imaginez une caisse plate dont on aurait enlevé le dessus et le dessous, ne conservant que les quatre côtés.

Dans le haut, à l'intérieur, vous installez votre rideau, dont le fil de rappel longe un des côtés et sort par une ouverture ménagée en dessous.

Vous dressez ensuite ce cadre contre l'ouverture de votre scène, en dedans, et, comme il est plus large que la scène, il est facile de le fixer.

Votre châssis de la scène, l'écran, se placera ensuite sur les arêtes du cadre, de manière à ce que le rideau tombe devant. Il est indispensable que le cadre adhère exactement au châssis du théâtre, pour que la lumière intérieure ne soit pas vue de la salle.

L'intérieur du cadre doit être peint en noir (*pl. 3*).

III

CHASSIS DE LA SCÈNE

Le châssis de la scène est tout simplement l'écran sur lequel apparaissent les ombres et les décors.

Cet écran est de la grandeur du cadre du rideau, c'est-à-dire de $1^m,40$ de largeur, sur $0^m,90$ de hauteur. — C'est

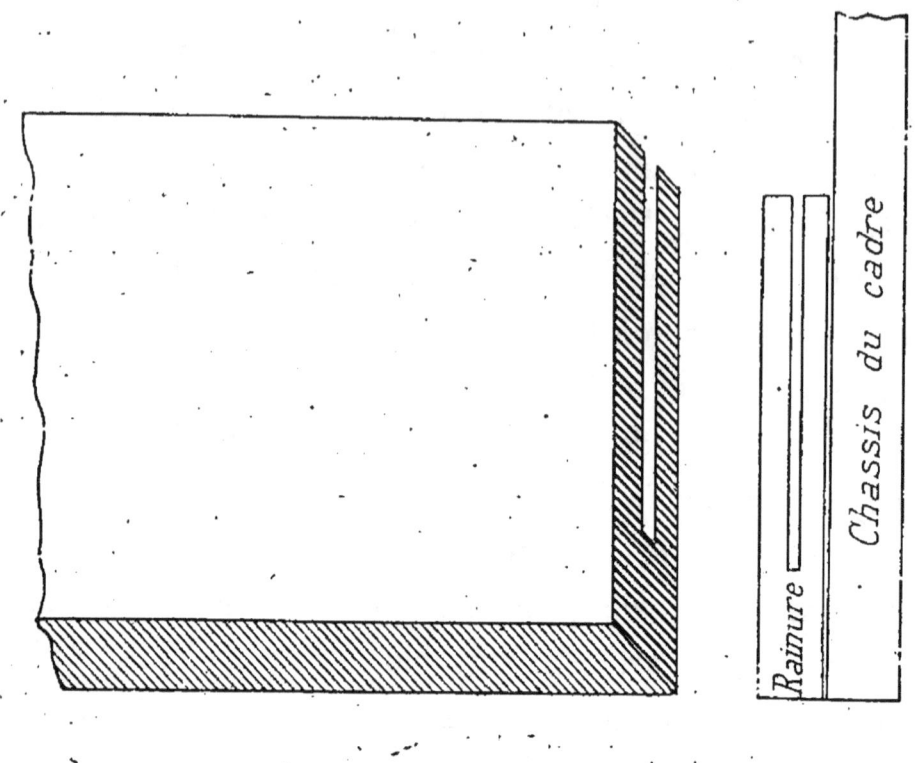

Planche n° 4. — Châssis de la scène.

un châssis tendu de toile blanche, fine, qui, préparée à la gomme, imite tout à fait le papier.

Il s'applique sur le cadre du rideau d'une façon quelconque : vis, rainure, taquets. L'important est qu'il puisse se monter et démonter rapidement.

A la base de cet écran on fixe une rainure.

Si les personnages sont découpés dans du carton, elle est très simple : elle se compose de deux règles plates superposées avec un intervalle de 2 millimètres, ou plus, suivant le carton qu'on aura employé. Les règles sont unies à leur base et fixées seulement aux deux bouts sur le bord de l'écran (n° 1, *pl.* 4).

S'il s'agit d'ombres en bois, la rainure doit être plus solide et construite suivant le dessin n° 2, *pl.* 4.

IV

CONSTRUCTION DES PERSONNAGES

Les ombres doivent être faites en cartonnage léger — de la carte ou du bristol — ou bien en bois de peuplier d'une épaisseur de 5 millimètres. Ce bois se trouve tout débité chez les emballeurs. Si les ombres sont en cartonnage, on les rend rigides en collant derrière des lamelles de bois léger, comme, par exemple, celui des

boîtes à cigares. Ce cartonnage est collé à la base sur une palette de bois de 5 à 6 centimètres, laquelle n'est pas vue du public et sert à tenir l'ombre. C'est sur cette palette que l'on fixe, d'un côté, l'*âme* qui doit glisser dans la rainure et, de l'autre, l'épaisseur de bois sur laquelle on attache les fils.

Les *n^{os} 1, 2 et 3 de la planche* 5 compléteront notre explication.

Pour faire entrer en scène un personnage, on le pose à droite ou à gauche, suivant le besoin, dans la rainure qui, à l'entrée, est évidée par le haut, et on l'avance doucement jusqu'au moment où elle rencontre la partie supérieure, qui la retient. Si le personnage doit faire un changement en scène, on l'amène à l'endroit où la partie supérieure de la rainure forme un vide, alors on le soulève un peu, et il n'est plus tenu que dans la main.

Deux vides sont ménagés ainsi dans la rainure. (*Voir la rainure pl. 3.*)

V

MACHINATION DES PERSONNAGES

La hauteur des personnages doit être de $0^m,40$, du sommet de la tête aux pieds : la palette de bois qui les soutient ne doit pas avoir plus de $0^m,18$, à partir des pieds.

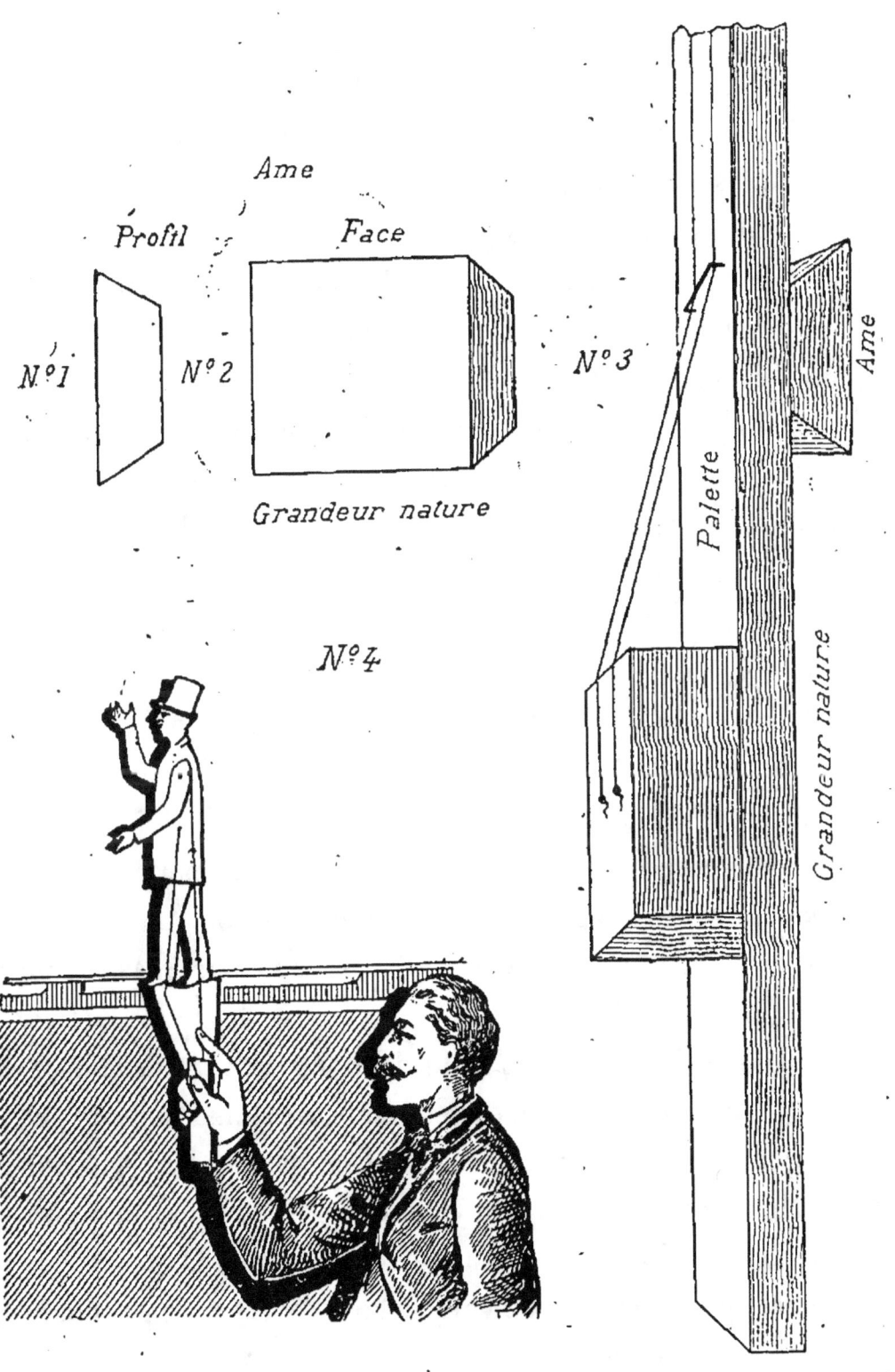

Planche n° 5. — Présentation des personnages.

Ces mesures s'appliquent au théâtre dont nous avons donné les dimensions.

Inutile, pensons-nous, de parler du découpage en bois avec la scie à découper, ou du découpage du carton avec les ciseaux et le canif ; mais nous devons dire quelques mots de la machination.

La base des combinaisons mécaniques pour obtenir le mouvement est le levier. Grâce au levier, les bras et les jambes deviennent articulés, se lèvent, s'abaissent et imitent la nature.

Un bras qui se lève peut être ainsi machiné. (*Voir pl. 6, fig. 1.*)

Il y a ensuite le ressort. Quand on veut donner au mouvement une élasticité plus grande, ce qui facilite le jeu des ombres, il est utile de l'employer.

Pour le cartonnage, le caoutchouc suffit ; mais, pour le découpage en bois, il est préférable d'employer le petit ressort à boudin en cuivre, qui ne se détériore pas. (*Voir pl. 6, fig. n° 2.*)

Nous ne croyons pas utile de nous étendre davantage sur la partie mécanique des ombres. L'intelligence et l'ingéniosité des amateurs suppléeront, pensons-nous, à des explications qui pourraient être diffuses, et notre intention n'est pas de faire ici un cours de mécanique. Du reste, les ombres publiées dans ce volume sont toutes accompagnées d'une planche qui indique leur construction.

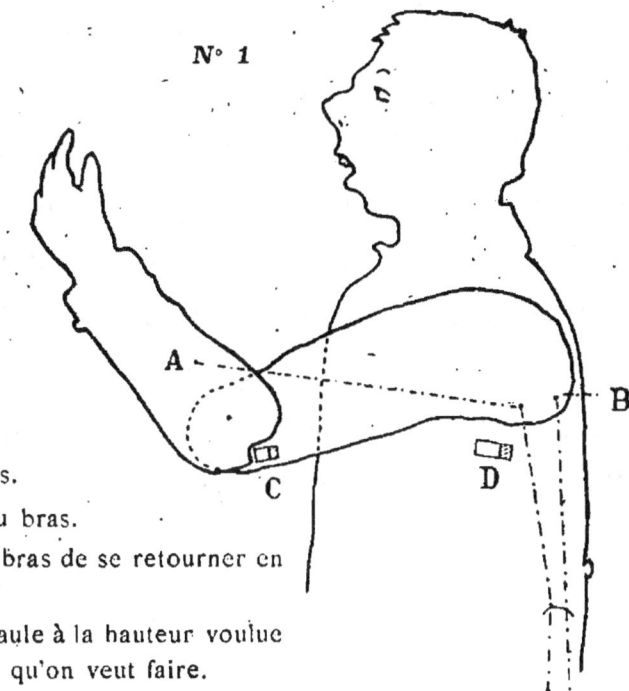

A. Fil qui lève l'avant-bras.
B. Fil qui lève le haut du bras.
C. Arrêt qui empêche le bras de se retourner en arrière.
D. Arrêt qui retient l'épaule à la hauteur voulue pour le mouvement qu'on veut faire.

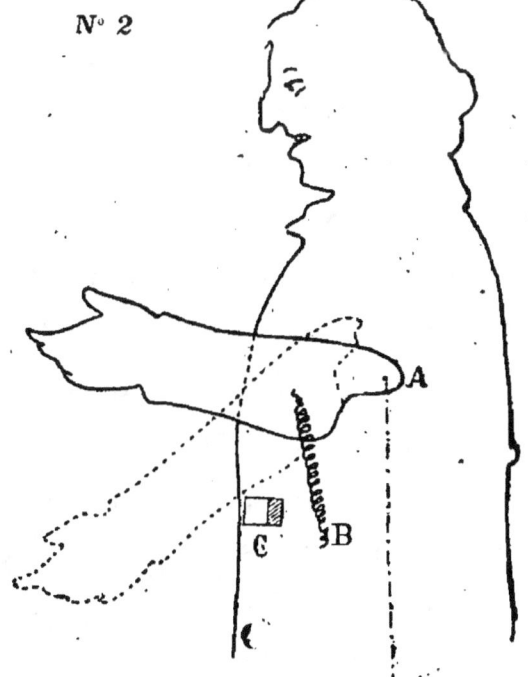

A. Fil qui lève le bras.
B. Ressort qui l'abaisse.
C. Arrêt du bras.

Planche n° 6. — Machination des personnages.

Il arrive parfois que quelques ombres sont colorées. Ces colorations s'obtiennent en collant derrière la partie évidée des papiers légers, huilés ou vernis, de diverses couleurs. Ne vous servez que des laques et du bleu de Prusse, à cause de leur transparence.

Nous recommanderons seulement d'employer comme fils de tirage du fouet de différentes grosseurs suivant la pièce plus ou moins forte qui doit être soulevée.

VI

MANIEMENT DES PERSONNAGES

Les personnages étant construits et machinés, il s'agit maintenant de les tenir et de leur donner le mouvement.

Nous avons dit plus haut que les ombres doivent avoir $0^m,40$ de la tête aux pieds, et qu'une palette de $0^m,18$ continue le personnage et sert à le maintenir; cette palette sert encore à fixer par devant l'*âme* qui glissera dans la rainure et, de l'autre côté, la petite épaisseur de bois sur laquelle on attache les fils de mouvement, dont on ne pourrait pas se servir, si, à cet endroit-là, ils n'étaient pas isolés de la palette. (*Voir p.* 5, *fig.* n^{os} 3 *et* 4).

Observation importante. — Les ombres doivent, pour ainsi dire, toucher la toile derrière laquelle elles évoluent;

aussi est-il important, dans la machination des personnages, de fixer les pièces mises en mouvement du côté de l'opérateur, car, placées du côté opposé, leur épaisseur éloignerait la figure de la toile et lui enlèverait sa netteté. Cette observation ne s'applique pas aux ombres en carton, dont l'épaisseur est bien moindre.

VII

DÉCORS

Au point de vue rudimentaire, la toile blanche suffit. Les ombres passent, et l'imagination crée le décor; mais l'effet qu'on veut produire est plus grand si le décor existe réellement.

Il y a deux moyens de se le procurer :

L'un, c'est d'avoir une série de châssis coloriés qui représentent les sujets qu'on a choisis et qui, le rideau baissé, se substituent à la toile blanche que nous avons décrite plus haut ;

L'autre est d'avoir une forte lanterne à projections qui renvoie ces sujets sur la toile ; là, le gaz oxhydrique est indispensable. Ce dernier moyen a l'avantage de pouvoir produire des effets animés : nuages errants, effets de lune, de neige, de printemps, d'automne, etc. De plus, il fait mieux valoir les ombres qui s'agitent dans un paysage réel.

VIII

ÉCLAIRAGE

La question de l'éclairage est importante. Il faut que la clarté soit uniforme, et que la flamme qui la produit ne se reproduise pas sur l'écran. Une bonne lampe à pétrole avec réflecteur puissant peut faire l'affaire. On la place sur un piédestal, au fond des coulisses, et on règle sa hauteur de façon à ce que la toile reçoive toute la lumière; il vaut mieux la placer plus haut que plus bas.

Nous conseillons plutôt la lampe à projections au gaz oxhydrique qui a l'avantage de donner plus de clarté et qui permet la projection des décors.

TYPES PARISIENS

INTERMÈDES EN VERS

TYPES PARISIENS

I

ÉMILE ZOLA

Zola veut entrer à l'Académie.
 Avec bonhomie
 Il en fait l'aveu ;
Le voici qui sort et fait les visites
 Qui lui sont prescrites ;
 Ça le gêne un peu.

Il a sur son dos sa hotte fidèle.
 C'est là qu'il recèle
 Mille documents
Que son dur crochet attrape au passage
 Pour en faire usage
 A certains moments.

Ne voulant pas voir sa plume endormie
 Par l'Académie,
 Francisque Sarcey
N'a pas accepté le fauteuil classique ;
 D'abord, un critique
 N'est jamais pressé.

Mais il s'est glissé, flairant l'anecdote,
 Au fond de la hotte
 Du littérateur ;
Il veut observer dans ce noir repaire
 La façon de faire
 Du célèbre auteur.

Puis, quand il aura pris note sur note,
 Du fond de la hotte
 Sautant tout à coup,
Dans son feuilleton ou dans les *Annales*,
 En phrases brutales
 Sarcey dira tout !

II

COQUELIN CADET

(Monorime.)

Cadet ! Vous connaissez Cadet ?
C'est lui qui jouait Agnelet
De Patelin. — Dans un banquet,
Quand tout le monde a son plumet,
Après le dessert, on admet
Qu'il vous dise *Le Bilboquet*,
Ou quelque conte grassouillet.
Dire qu'il fait beaucoup d'effet,
Tout comme moi, chacun le sait.
Car il a beaucoup de cachet,
Lorsque, la main dans son gilet,
Il vous récite un chapelet
De monologues qu'on lui fait.
Ajoutez qu'il est très coquet !
De figure : ni beau, ni laid ;
De corps : ni gras, ni maigrelet,
Mais pourtant, sans être un muguet,
Il a du col et du mollet
Et ne manque pas de toupet !
Bref, c'est un excellent sujet
Qui rit et fait rire à souhait.
Pour résumer, il est parfait.
De Cadet voici le portrait !

III

HYACINTHE

(Rondeau.)

Avec son nez Hyacinthe nous fit rire ;
Cela mérite un accord sur ma lyre.
Un nez n'est pas toujours spirituel ;
Le sien surtout était matériel.
Il était gros, mais j'en connais de pire ;
Il était long, je me plais à le dire ;
Au résumé, pour bien vous le décrire.
On aurait pu faire une tour Eiffel
 Avec son nez !

En le voyant, on avait le délire !
C'était pour lui comme une tirelire.....
Il en vivait, c'est là l'essentiel !
Or, maintenant que ce nez est au ciel,
Nul ici-bas aujourd'hui ne m'attire
 Avec son nez !

IV

PAULUS

Place! Place! Je suis Paulus,
Célèbre par toute la terre !
Plus fort que moi ne se voit plus ;
On m'admire, et je laisse faire.
Il faut entendre l'*Omnibus !*
Mais ma chanson la plus connue
Est — non, vraiment, j'en suis confus ! —
En revenant de la Revue !
Ah ! ça m'a valu des écus !
J'ai chevaux, voiture et le reste !...
Je suis riche comme un Crésus,
Et, cependant, je suis modeste !...
Place ! Place ! Je suis Paulus !

V

SARAH BERNHARDT

Que faites-vous au théâtre,
Sarah, vous qu'on idolâtre,
Qui jusqu'à l'amphithéâtre
Faites verser tant de pleurs ?
— Je meurs !

Dans chaque pièce où je joue
Mon fard pâlit sur ma joue !
Quand l'intrigue se dénoue,
Pour charmer les spectateurs,
Je meurs !

Je meurs debout, ou je tombe
Comme une blanche colombe !
Je ne vis que de la tombe,
J'en fais vivre mes auteurs,
Et meurs !

UN CHANGEMENT DE MINISTÈRE

FANTAISIE EN VERS

UN CHANGEMENT DE MINISTÈRE

IMPRESSIONS DE LA RUE.

PERSONNAGES

TATAVE.
LE ROUQUIN.
L'ASTICOT.
LE BRIGADIER.
BERNARD.
PITOU.
UNE VIEILLE FEMME ET SON CHIEN.
UN GAMIN DE PARIS.

UNE FAMILLE ANGLAISE.
PREMIER BOURGEOIS.
SECOND BOURGEOIS.
UN LISEUR DE JOURNAL.
LE COMMISSAIRE.
GROUPE DE FLANEURS.
UN MONSIEUR ARRÊTÉ.
BRIGADE D'AGENTS.

Le décor représente un carrefour

Les vers imprimés en italique doivent être lus ou dits par un récitant placé près du piano, dans la salle du public. Les dialogues seront débités par les personnes qui font mouvoir les ombres. A la rigueur — mais cela nuit à l'effet — le récitant peut dire toute la pièce de vers en modifiant sa voix, suivant les personnages qui sont en scène.
Le pianiste doit souligner *piano* l'entrée et la sortie des personnages. C'est l'intelligence et le goût qui dicteront son improvisation.

Calme ! la rue est calme ! on voit les citoyens
Errer tranquillement. — Les reporters malins
Les suivent, sans pouvoir prendre la moindre note...
Cependant, à la Chambre, en ce moment, l'on vote;
Et si le Ministère a la minorité,
Bonsoir ! Mais ça n'a pas la moindre gravité,

Car on a tant de fois changé les Ministères
Que ce n'est pas cela qui trouble les affaires.
C'est dont se plaint Tatave au Rouquin, son ami :

TATAVE

Vois-tu, vieux ! maintenant le monde est endormi.
Pas le moindre chahut, la moindre bousculade!...
Ça nous met rudement tous deux dans la panade !

LE ROUQUIN

Malheur !

TATAVE

Ah ! oui, malheur ! Avec ça, tout l'été,
A l'Exposition, ça n'a pas boulotté.

LE ROUQUIN

Moi, je tirais trois mois à Poissy.

TATAVE

Quelle veine !
Nourri, logé, blanchi, sans te donner de peine !

LE ROUQUIN

Tiens ! voilà l'Asticot de Montmartre !

L'ASTICOT

Hé ! là-bas !
Hé ! Que faites-vous donc à vous croiser les bras !

TATAVE

Eh bien, mais...

L'ASTICOT

Écoutez ! A Montmartre on s'agite !
Le Ministère est renversé, venez bien vite,
Feignants ! Avant ce soir nous aurons du boucan !

LE ROUQUIN

Mince alors ! on te suit !

TATAVE

C'est ça ! Fichons le camp !

L'ASTICOT

Par ici ! Pas par là : les sergots font des rondes.

TATAVE

Enfin ! je m'en vais donc explorer des profondes !

Ils sortent.

Ils s'en vont, les jolis messieurs, juste au moment
Où la police arrive à pas lents, gravement.
Ils ne sont pas pressés, ces bons sergents de ville,
Et causent à mi-voix, sans se faire de bile.
Ils ne s'occupent pas du tout des malfaiteurs,
Comme vous allez voir, leur esprit est ailleurs.

BERNARD

Vous dites donc, Pitou ?

PITOU

Je dis que cette soupe
Est excellente ! On prend l'oignon ; puis, on le coupe
En tout petits morceaux, qu'on met, sur un feu doux,

Dans la poêle où déjà frissonne le saindoux.
Quand l'oignon, revenu dans la graisse brûlante,
Se dore, en exhalant une odeur pénétrante,
On le met aussitôt dans un vase rempli
D'eau chaude et, lorsque le mélange a bien bouilli,
On le jette brûlant au fond d'une soupière
Où des tranches de pain lui font une litière,
Et l'on met par dessus du fromage râpé.
Quand on a tout mangé, ma foi, l'on a soupé !
Voilà comment, chez moi, l'on fabrique un potage !

BERNARD

Eh bien ! ne croyez pas avoir seul l'avantage
De faire cette soupe ; oui, mon cher compagnon,
C'est ce que l'on appelle une soupe à l'oignon !...
Le Brigadier !

LE BRIGADIER

Ainsi ! vous voilà bien tranquilles !

PITOU

Mais, brigadier...

LE BRIGADIER

A-t-on vu ces deux imbéciles
Qui, dans ce lieu désert, se promènent au pas,
Pendant qu'on est en train de se battre là-bas..
Allons ! venez !

PITOU

Mais, brigadier...

LE BRIGADIER

C'est à Montmartre.
Vous n'interviendrez pas ! — Vous laisserez se battre,
Car il faut respecter les droits du citoyen !
Vous ne mettrez dedans que ceux qui ne font rien ;
Allez ! Je vous rejoins.

Les agents sortent.

Ah ! Combien je regrette,
Non pas mon bras dodu, ni ma jambe bien faite,
Mais le temps déjà loin où, régulièrement,
On avait chaque jour un bon rassemblement !
A cette époque, un mot de trop valait un crime !
J'en pinçais ! Chaque mois j'allais toucher ma prime,
Et la bourgeoise et moi, pleins de douce gaité,
Buvions à la santé du bavard arrêté !

LA VIEILLE FEMME à son chien

Allons ! venez, Azor ! Pas de mutinerie !
Dépêchons-nous, le temps m'a l'air d'être à la pluie !
Le chien lève la patte sur le brigadier.
Hein ! Comment, polisson, tu t'arrêtes encor ?
C'est la dixième fois ! — Allons ! venez, Azor !...

Ils sortent.

LE BRIGADIER

Sapristi ! mais je crois qu'il a souillé ma botte !
Madame ! — Sapristi ! Comme la vieille trotte !
Je vais lui faire voir ! Attends ! affreux barbet !

Il sort.

LE GAMIN, courant après le brigadier

C'est bien fait ! c'est bien fait ! c'est bien fait ! c'est bien fait !

Il sort.

Le gamin de Paris précède d'ordinaire
Les soldats, la police, ou bien le populaire;
Il n'est pas étonnant de le trouver ici.
Mais, quand Paris s'émeut, ce que l'on trouve aussi,
C'est l'Anglais entouré de toute sa famille.
Par sa postérité modestement il brille.

L'ANGLAIS, suivi de sa femme et de ses filles

Come, come, my dear! Rentrons au Terminus
Car je ne vôlai pas qu'on vous cogner dessus!
Mary, Toby, Taty, suivez-moi par derrière...

LES TROIS FILLES

Yes! Papa!

L'ANGLAIS

Nous, quand nos Ministres sont par terre,
Nous ne nous battons pas, mais nous buvons du gin!
Et nous nous écrions en chœur: God save the Queen!

<div align="right">Ils sortent.</div>

Cependant, dans la rue, on s'agite, l'on cause.
Sans se connaître, afin de savoir quelque chose,
On s'aborde. Tenez, écoutons ces bourgeois:

1ᵉʳ BOURGEOIS

Oui, Monsieur, c'est la faute à ces faiseurs de lois
Qui se font tant valoir et valent peu de chose;
Mais, enfin, avec tous les moyens dont dispose
Le Ministère, il faut qu'il soit discrédité
Pour n'avoir pu former une majorité.

2ᵉ BOURGEOIS

Monsieur, le Ministère a fait plus d'une faute!

1ᵉʳ BOURGEOIS

Eh bien! qui n'en fait pas?

2ᵉ BOURGEOIS

Quand il en fait, il saute !
Un autre le remplace.

1ᵉʳ BOURGEOIS

Un autre est-il meilleur ?

2ᵉ BOURGEOIS

Non ! Il aura le sort de son prédécesseur ;
Dès qu'il sera debout, on le voudra par terre ;
On appelle cela le jeu parlementaire !

1ᵉʳ BOURGEOIS

Ah ! Monsieur, autrefois.....

2ᵉ BOURGEOIS

Autrefois ! Eh bien, oui !...

1ᵉʳ BOURGEOIS

N'est-ce pas ?

2ᵉ BOURGEOIS

A coup sûr !

1ᵉʳ BOURGEOIS

C'était comme aujourd'hui !

Mais voici les journaux qui viennent de paraître.
On va savoir ce qui se passe, on va connaître
Pourquoi le Ministère a démissionné.
Justement, un monsieur, le journal sous le nez,
S'avance. Un des bourgeois le retient au passage :

1ᵉʳ BOURGEOIS

Que dit votre journal ? D'où provient le naufrage
Du Ministère ?

LE LISEUR DE JOURNAL

C'est un député nouveau
Qui, maladroitement, les a jetés dans l'eau
Au sujet des boissons...

1ᵉʳ BOURGEOIS

Le mouillage sans doute ?...

2° BOURGEOIS

Ah ! le mouillage ! Avec le prix que le vin coûte !

LE LISEUR DE JOURNAL

Mais, Monsieur, il faut bien que les marchands de vins
Mouillent, nous n'avons plus maintenant de raisins.

1ᵉʳ BOURGEOIS

Soit ! Nos législateurs pourront dire qu'en France
Ce sont eux qui nous ont ramené l'abondance !

— Ces trois bourgeois ne font aucun mal, sûrement ;
Mais ils sont trois ; alors, c'est un rassemblement ;
Et tout rassemblement au bon ordre est contraire.
Soudain, voici venir monsieur le commissaire :

LE COMMISSAIRE

Messieurs, dispersez-vous, je vous prie !

Il attend.

Mais, comme on parle haut, personne ne l'entend.

LE COMMISSAIRE

Dispersez-vous, Messieurs, vous encombrez la place.

2° BOURGEOIS

Mais la rue est à nous !

LE COMMISSAIRE

 Messieurs, pas de menace,
J'ai des ordres. Si vous ne vous dispersez pas,
Je vais aller quérir la force de ce pas.

 Il sort.

Il sort et va chercher les agents de police.
Ainsi, les bons sergots vont entrer dans la lice
Arrêtant, bousculant, frappant même, au besoin,
Avec des coups de pied, avec des coups de poing,
Esclaves, en un mot, d'une sotte consigne
Qui fait que le plus vil ou bien que le plus digne,
Sans explication aucune maltraité,
Se rebiffe devant cette brutalité
Et, dans l'agent légal ne voyant plus qu'un homme,
Le bat pour éviter que l'autre ne l'assomme.
Il paraît qu'on ne peut faire guère autrement ;
C'est ce que dit du moins chaque Gouvernement.
— Voici le brigadier, suivi de sa brigade.
Il s'avance aussitôt et, d'un air de bravade,
Dit :

LE BRIGADIER

— Circulez, Messieurs, ou je vous mets dedans !

— Les deux bourgeois, qui sont surtout des gens prudents,
S'en vont, sans toutefois cesser leur bavardage ;
Puis, un autre, l'homme au journal, est aussi sage.
Alors le brigadier, qui voit qu'on obéit,
Se vexe ; à toute force il lui faut un délit.
Sur le dernier bourgeois il lance sa brigade.

 La brigade sort.

— Enlevez-le ! — dit-il. Bientôt le camarade
Est enlevé par un des vigoureux sergents.
Puis, s'adressant ensuite à ses braves agents :

LE BRIGADIER

Très bien, Messieurs, voici la place nettoyée,
Bravo ! vous avez bien gagné votre journée !
Je vais faire un rapport sur ce soulèvement,
Ça pourra me servir pour mon avancement.
Bernard ! Pitou ! venez ! Promenez-vous ensemble ;
Que nul, entendez-vous, ici ne se rassemble !

<div style="text-align:right">Il sort.</div>

PITOU

Il suffit, brigadier. — Dites-moi donc, ce soir,
Si ça vous dit ?... Mais sans façon, venez nous voir,
Et dinez avec nous... Cuisine de ménage...
Je vous ferai goûter de mon fameux potage.

BERNARD

Ça n'est pas de refus !

<div style="text-align:right">Ils sortent.</div>

L'émeute, en ce moment,
Est calmée. On a pris un mauvais garnement
Ou deux, quelques badauds et quelques imbéciles
Parce qu'ils se tenaient tout bonnement tranquilles.
Le pouvoir a montré qu'il était vigoureux,
Ce qui fait que l'on s'est trouvé vraiment heureux
Quand les Ministres, c'est ce que dit une feuille,
Ont bien voulu chacun garder leur portefeuille.
De ce récit, Rouquin fait la moralité :

TATAVE

Où donc est l'Asticot ?

LE ROUQUIN

Il vient d'être arrêté !

Rideau

LE MARIAGE DE BÉTINETTE

FÉERIE EN 2 ACTES

LE MARIAGE DE BÉTINETTE

FÉERIE EN DEUX ACTES

PERSONNAGES

Le roi BÉTA.
BÉTASSE, sa femme.
BÉTINETTE, sa fille.
REMPLUMÉ, astrologue.
Le prince PATHOS.
Un DIABLE.
Dames d'honneur, Ministres, Gardiens du sérail, Académiciens.
Magistrature, Barreau, Fonctionnaires, Peuple, etc.
Au deuxième acte, ballet, danseuses, clown, etc.
Apothéose.

ACTE PREMIER

Le théâtre représente un palais. A droite et à gauche, un trône. Devant le trône de gauche, un télescope.

SCÈNE I

BÉTA *sur son trône, à droite* REMPLUMÉ.

REMPLUMÉ

Je vous l'ai dit, Sire, voici le moment de faire bien attention à vos paroles, car, avec la fâcheuse infirmité que vous avez, vous faites tous les jours des gaffes qu'il est difficile de réparer.

BÉTA

Des gaffes! le mot est un peu vif, mon cher Remplumé! Quoique étant mon astrologue et aussi mon ami, un peu de respect ne messiérait pas.

REMPLUMÉ

Mais aussi, pourquoi vous êtes-vous aliéné cette bonne petite fée Simplette qui ne ferait pas du mal à une mouche? Elle vous demandait de parler comme tout le monde, sans phrases, sans métaphores, sans images, simplement, et vous l'avez envoyée promener.

BÉTA

Et elle y est allée!

REMPLUMÉ

Parfaitement! en vous disant : « Puisque vous aimez tant les tropes, les métaphores, les catachrèses, les métonymies, les hyperboles, en un mot, le langage figuré, je vous condamne à voir en réalité l'expression dont vous vous serez servi, et vos victimes et vous-même serez métamorphosés jusqu'au moment où votre fille, Bétinette, aura trouvé un mari. »

BÉTA

Ce n'est que trop vrai! Mais comment pourrai-je la marier maintenant? Comment son futur pourra-t-il deviner quelle est jolie?

REMPLUMÉ

Dame! Il ne fallait pas, l'autre jour, quand vous étiez en colère, lui dire : « Tu es bête comme un chou! » Elle a été métamorphosée tout de suite.

BÉTA

Que veux-tu ! Ça m'a échappé !

REMPLUMÉ

C'est comme votre femme, la reine Bétasse, quand elle vous a reproché votre maladresse, vous l'avez appelée : « Vieille dinde ! »

BÉTA

Oui ! Et elle m'a montré de suite qu'elle l'était.

REMPLUMÉ

Et c'est aujourd'hui qu'arrive le prince Pathos, qui vient demander la main de votre fille ! Comment allez-vous vous tirer de là ?

BÉTA

Ma foi, je ne sais pas ! Mais tu es là à me corner aux oreilles les maladresses que je fais, tu ferais bien mieux de chercher le moyen de les réparer ! C'est vrai ! Si tu n'es bon à rien, va-t-en au diable ! (Un diable arrive et emporte Remplumé.)

SCÈNE II

BÉTA *seul, sur son trône*

Allons ! bon ! encore une gaffe ! Je n'ai qu'un ami, ce brave Remplumé, dévoué et savant, car, comme astrologue, il dame le pion à tous les autres, et voici que je le perds ! Imbécile que je suis ! Comment faire maintenant ? Ah ! vraiment, je suis bien inquiet ! Ma femme en dinde, ma fille en chou, mon astrologue au diable ! Que d'ennuis ! J'en ai la tête à l'envers ! (La tête de Béta se retourne.) Ah ! pour le coup, celle-là est trop forte ! Ma tête à

l'envers! Je ne vais pas rester comme ça, je pense! Tout à l'heure, j'étais encore présentable, mais maintenant comment recevoir ce prince en lui tournant le dos? Ah! maudite fée!

SCÈNE III

BÉTA, BÉTASSE *en dinde*, BÉTINETTE *en chou*

BÉTASSE

Glou! glou! glou! glou!

BÉTA

Voici ma femme, mais que peut-elle y faire?

BÉTASSE

Glou! glou! glou! glou!

BÉTA

Oui, j'entends bien, vous gloussez. Que voulez-vous me dire?

BÉTASSE

Ah! je vois bien, puisque vous détournez la tête, que vous ne voulez plus nous regarder! Ma flle est avec moi; la pauvre enfant est désolée; elle vit dans des transes continuelles; chaque fois que le cuisinier passe près d'elle, elle craint qu'il ne la mette dans la soupe, et, moi, j'ai peur qu'il ne me mette à la broche! Tirez-nous de cette affreuse situation!

BÉTA

Hé! Tirez-moi moi-même de la mienne! J'ai la tête à l'envers jusqu'à la fin de mes jours!

BÉTASSE

Non! Non! puisque nos malheurs cesseront au mariage de notre fille, espérons que cela arrivera bientôt.

BÉTA

Bientôt! qui en voudra dans l'état où elle est ? Est-ce que vous croyez que je me monte le cou ? (Le cou de Béta s'allonge.) Allons! bon! encore une gaffe! Aussi, on me parle! Voyons! laissez-moi tranquille! Allez-vous-en!

BÉTASSE

Nous vous laissons bien affligées! Glou! glou! glou! glou!
(Elle se détourne et pique le chou du bec.)

BÉTINETTE

Maman! tu me piques!

BÉTASSE

Allons! va donc plus vite! Glou! glou! glou! glou!
(Elles sortent)

SCÈNE IV

BÉTA seul

Eh bien! mettez-vous dans ma situation. Cependant, je suis un des diplomates les plus forts de notre temps. J'ai passé par bien des épreuves, et j'en suis toujours sorti à ma gloire; je sais me retourner! (La tête de Béta se retourne.) Cette fois, ce n'est pas une gaffe! Mais il y a encore le cou. Avec un cou comme cela, ce n'est pas très décoratif. Comment le remettre à sa place? Ce n'est pas un cou ordinaire. C'est un cou d'air, un coup du ciel, un

coup de tête, un coup de théâtre ! Mais ce n'est pas un coup d'État, ça se voit d'un coup d'œil. Et dire que je fais les cent coups pour faire descendre mon cou, et ça ne m'avance pas beaucoup ! Ah ! si mon astrologue était là, il me donnerait un coup d'épaule ! (Le cou de Béta redescend.) Tiens ! ah ! c'est vrai ! Un cou d'épaule ! Ah ! je commence à faire moins de gaffes ! Maintenant le prince peut venir ! Mais c'est mon astrologue que je regrette ! Il ne doit pas beaucoup se plaire dans les enfers, d'autant plus qu'il n'avait pas le sou quand il est parti, et qu'il tirait le diable par la queue...

SCÈNE V

BÉTA, REMPLUMÉ

REMPLUMÉ

Me revoici !

BÉTA

Toi ! ah ! quel bonheur ! par quel hasard ?

REMPLUMÉ

Ah ! c'est bien simple ! Tout à l'heure, comme le diable passait près de moi, j'ai eu l'idée subite de le retenir par la queue ; il a tiré, moi aussi ; la queue s'est cassée, il s'est sauvé, moi aussi, et me revoici !

BÉTA

Allons ! encore une gaffe de moins !

REMPLUMÉ

Si j'étais un courtisan, je dirais que c'est à vous que je dois ma délivrance.

BÉTA

Et, cette fois, tu aurais raison ! Mais il ne s'agit pas de cela. Le prince ne va pas tarder à arriver ; comment lui faire accepter mon chou de fille et ma dinde de femme ? As-tu quelques données sur mon gendre futur, le prince Pathos ?

REMPLUMÉ

J'ai pris des renseignements, bien entendu. C'est un beau jeune homme, mais qui a une imagination exaltée, qui aime les phrases à fioritures encore plus que vous.

BÉTA

Fichtre ! C'est bien le gendre qu'il me fallait.

REMPLUMÉ

Oui ! Et qui est tellement hanté par l'idéal...

BÉTA

Qu'on dirait qu'il est dans la lune... aïe !

REMPLUMÉ

Quoi ! Qu'avez-vous ?

BÉTA

Ce que je viens de dire... que le Prince est dans la lune... va retarder son arrivée, et c'est ma faute !

REMPLUMÉ

Une nouvelle gaffe !

BÉTA, sévèrement

Remplumé !

REMPLUMÉ

Pardon! Majesté! Je vais voir dans ma lunette si la fée a entendu votre phrase. (Il va à sa lunette.) Oui, il y est bien! Et il a l'air de ne pas comprendre du tout pourquoi il est là.

BÉTA

Saperlipopette! Comment en sortira-t-il? Et, s'il en sort, quel accueil lui ferons-nous? Il va demander d'abord à voir sa fiancée.

REMPLUMÉ

C'est bien le moins!

BÉTA

Tu sais bien qu'elle n'est pas présentable.

REMPLUMÉ

C'est selon! Le prince Pathos est un poète, il voit toutes les choses sous un objectif spécial. S'il a grande envie d'épouser votre fille, au lieu de voir en elle un chou, il la prendra pour une rose.

BÉTA

Je n'avais pas pensé à cela! Mais une rose n'est pas une femme!

REMPLUMÉ

Nous lui dirons qu'elle est déguisée.

BÉTA

Parfait! Et ma femme aussi! Nous ferons déguiser toute la cour!

REMPLUMÉ

Oh! c'est déjà fait.

BÉTA

Comment cela ?

REMPLUMÉ

On voit bien que vous ne donnez plus d'audiences depuis quelques jours, vous verriez les métamorphoses que vous avez produites : votre ministre de la Justice, c'est un ours ; votre ministre des Finances est devenu rat ; votre ministre de l'Instruction publique, un âne ; et ainsi des autres ! Les femmes de votre cour se trouveraient plutôt dans un potager que dans un parterre, vos gardiens du sérail étant transformés en melons. Quant à vos sujets, ce ne sont pas même des concombres, ce sont des cornichons !

BÉTA

Il serait vrai !

REMPLUMÉ

Le prince Pathos aura donc une réception splendide et originale ; mais ce n'est pas tout, il faut qu'il vienne, et je ne vois pas comment on pourrait le décrocher de là-haut.

BÉTA

Approche donc un peu ta lunette près de moi, car ma dignité m'empêche de descendre de mon trône. Je voudrais voir moi-même ce qu'il fait là-haut.

REMPLUMÉ

Voici la lunette, sire ! (Il roule la lunette jusqu'au trône.)

BÉTA

Oui, je le vois ! Il n'est pas mal de sa personne, mais il a l'air abruti ; on dirait qu'il descend de la lune !

(Coup de tam-tam. — Musique. — Un héraut annonce le prince Pathos. Remplumé emporte son télescope dans la coulisse. Fanfares.)

SCÈNE VI

LES MÊMES, LE PRINCE PATHOS

BÉTA

Mon bon Remplumé ! Comme tout s'arrange ! Il n'y a plus que ma fille et ma femme... et encore elle !...

REMPLUMÉ

Voici le prince !

LE PRINCE PATHOS

Sire, la Renommée aux cent bouches, car on dit qu'elle en a cent, m'a appris qu'il existait une princesse merveilleuse de beauté, qui se trouvait dans l'âge de prendre un mari. Je viens me mettre sur les rangs. Je suis le prince Pathos, poète décadent et incompris, ce qui est une gloire dans notre siècle. Je mets tous mes vers aux pieds de la princesse et, si j'obtiens sa main, je m'engage à les brûler tous et à en composer d'autres qui célébreront éternellement sa gloire et sa beauté !

BÉTA

Prince, soyez le bienvenu ! Vous arrivez justement aujourd'hui au moment où la cour s'apprêtait à se réjouir en l'honneur de la vingt-septième année de notre règne. Ce jour-là, la licence est plus grande, et tout le monde revêt un travestissement particulier. Nous ne vous imposerons point cette formalité, mais vous serez obligé de trouver votre fiancée sous le travestissement qu'elle a choisi. Ainsi, ce sera bien une conquête que vous aurez faite.

REMPLUMÉ, au Roi, bas

Très bien ! très bien ! sire !

BÉTA, à Remplumé, bas

Ne me parle donc pas ! je dirais encore des bêtises. (Haut.) Prince Pathos, allez prendre place sur ce trône que j'ai fait dresser vis-à-vis du mien. Toute la cour costumée va avoir l'honneur de défiler devant vous. (Musique. Mouvement de marche.)

ORDRE DU DÉFILÉ

1° Le Ministre des Finances,	sous la figure de	Un Rat
2° Le Ministre de l'Instruction Publique,	—	Un Ane
3° Le Ministre de la Justice,	—	Un Ours
4° Le Ministre des Beaux-Arts,	—	Un Singe
5° Le Ministre de la Guerre,	—	Un Lapin
6° Le Préfet de Police,	—	Un Dogue
7° La Censure,	—	Feuille de vigne et Ciseaux
8° La Reine Bétasse,	—	Une Dinde
9° La Princesse Bétinette,	—	Un Chou
10° Dame de la cour,	—	Une Tomate
11° Dame de la cour,	—	Une Carotte
12° Dame de la cour,	—	Une Pomme de terre
13° Dame de la cour,	—	Un Poireau
14° Les Gardiens du sérail,	—	Des Melons
15° Le Directeur de l'Observatoire,	—	Remplumé
16° La Magistrature,	—	Des Hiboux
17° Le Barreau,	—	Des Pies
18° L'Académie,	—	Grandes Perruques
19° La Chorale,	—	Des Canards
20° Les Sujets du Roi,	—	Des Cornichons

Rideau

FIN DU PREMIER ACTE

ACTE SECOND

Même décor, avec une table à gauche. — Les deux trônes sont enlevés.

SCÈNE I^{re}

LE PRINCE PATHOS

J'ai assisté hier à une bizarre présentation. Le roi Béta a des idées bien singulières ! Comment veut-il que je trouve sa fille au milieu d'un tas d'animaux et de légumes ? Si encore il y avait eu des fleurs ? Mais pas une ! Aussi, je l'avoue, il m'a été impossible de faire mon choix, et cependant, il faut que je me marie ! Papa le veut... pour payer mes dettes !... Allons ! Avant de la connaitre, faisons-lui quelques vers décadents. (Il se met à la table, à mesure qu'il écrit des lignes vertes y apparaissent.) Quelques vers seulement. (On frappe à la porte.) Entrez ! Ah ! c'est vous, Monsieur l'astrologue !

SCÈNE II

LE PRINCE PATHOS, REMPLUMÉ

REMPLUMÉ

Moi-même, prince ! Je viens au nom de mon bien-aimé souverain, Béta I^{er}, m'informer de votre décision au sujet de sa fille.

LE PRINCE PATHOS

Justement je m'occupais d'elle.

REMPLUMÉ

Ah ! Ah !

LE PRINCE PATHOS

Oui, voyez ces vers.

REMPLUMÉ

Ce sont des vers de couleur!

LE PRINCE PATHOS

Ils n'en manquent pas ; jugez plutôt (il lit) :

« À vos pieds, mettre je voudrais
« Mon cœur issu de l'Espérance,
« Mais de vos adorables traits
« J'ignore encor la performance ! »

Car, enfin, je ne connais pas la princesse.

REMPLUMÉ

Quoi! vous ne l'avez pas reconnue sous son déguisement?

LE PRINCE PATHOS

Hélas non! Qui pourrait me faire supposer que ce fût celle-ci ou celle-là.

REMPLUMÉ

Votre cœur n'a-t-il donc pas battu quand elle a passé près de vous.

LE PRINCE PATHOS

Mon cœur a battu tout le temps... mais aucun costume n'a pu me la désigner.

REMPLUMÉ

Vous avez deux jours pour vous rattraper.

LE PRINCE PATHOS

C'est vrai! je ne dois rester que trois jours à la cour du roi Béta. Ah! si vous pouviez me donner quelques indications.

REMPLUMÉ

Oh! cela m'est bien défendu! Pourtant, je puis vous dire que, si vous consultiez votre cœur attentivement, c'est là que vous trouveriez des renseignements.

LE PRINCE PATHOS

Mon cœur! Mais comment?

REMPLUMÉ

Eh bien, quand vous serez marié, vous donnerez bien à votre femme, en particulier, un petit nom amical!

LE PRINCE PATHOS

Certes! je l'appellerai mon ange, ma déesse, mon âme...

REMPLUMÉ

Pas cela, c'est trop poétique! La princesse Bétinette ne comprendrait pas.

LE PRINCE PATHOS

Je pourrais lui donner un nom d'oiseau : Ma poule, par exemple.

REMPLUMÉ

Bien bourgeois, ma poule! Voyons, cherchez encore! Prenez comme type une chose que vous aimez bien... une chose qui se mange...

LE PRINCE PATHOS

Qui se mange?...

REMPLUMÉ

Oui, simple, vulgaire même, mais excellente, parce qu'elle a un cœur !

LE PRINCE PATHOS

Un cœur ! Mettez-moi sur la voie.

REMPLUMÉ

Que je vous mette sur la voie ? Évidemment, vous n'êtes pas dans le train ! Mais je vous en ai dit trop ! Vous devriez avoir déjà deviné ! Je n'ajouterai plus qu'un mot : c'est une plante potagère ; on en cultive à Milan.

LE PRINCE PATHOS

A Milan !

REMPLUMÉ

Réfléchissez, prince, je reviendrai savoir votre réponse tout à l'heure. (Il sort.)

SCÈNE III

LE PRINCE PATHOS, puis BÉTASSE

LE PRINCE PATHOS

A Milan ! Une plante potagère ! Je ne vois pas ! J'ai beaucoup étudié les fleurs, surtout celles de Rhétorique, mais pas les légumes !... Une idée ! Je vais aller à la cuisine ! (Il va pour sortir.)

BÉTASSE, entrant

Glou ! glou ! glou ! glou !

LE PRINCE PATHOS

Une dinde !

BÉTASSE

Parlons bas ! Personne ici ?

LE PRINCE PATHOS

Personne que vous et moi.

BÉTASSE

Vous avez vu ma fille ?

LE PRINCE PATHOS

Vous avez une fille ? Une petite dindonnette !

BÉTASSE

Pas dindonnette, Bétinette ! Je suis la reine Bétasse !

LE PRINCE PATHOS

Sous ce costume ?

BÉTASSE

Il le faut bien ! — C'est la coutume !

LE PRINCE PATHOS

Alors parlez ! Votre fille... Je viens pour elle ! Est-elle aussi une dinde comme vous ?

BÉTASSE

Une dinde ! Oh ! prince ! Ah ! c'est vrai ! J'oubliais mon costume.

LE PRINCE PATHOS

Parlez! Mais parlez vite! On peut venir... J'attends! On m'a dit qu'elle était de Milan.

BÉTASSE

De Milan ? Non, au fait, oui... peut-être... elle est chou !

LE PRINCE PATHOS

O Ciel ! Chou ! de Milan !... Je l'adore !

BÉTASSE

Vous l'aimez ! Hâtez-vous de l'épouser.

LE PRINCE PATHOS

Oui ! Mais je voudrais lui parler auparavant. Où est-elle ?

BÉTASSE

Je vais vous l'envoyer ! Silence et discrétion !

LE PRINCE PATHOS

O mon chou ! Mon petit chou !

BÉTASSE

Je cours. (A part.) Dieu ! Quel bon mari pour ma fille ! (Elle sort.)

SCÈNE IV

LE PRINCE PATHOS seul

C'était le chou ! Ma fiancée était le chou ! Milan ! C'est bien ça ! Le chou de Milan ! S'il m'avait dit de Bruxelles, j'aurais deviné plus vite ! Mais, enfin, c'est égal ! Maintenant, je suis renseigné.

Il serait peut-être adroit de ne pas me décider trop vite, parce qu'alors on rognerait la dot en voyant mon empressement. J'ai deux jours de bon, je vais me faire désirer. (Musique.) Cette musique m'annonce probablement la visite de mon futur beau-père. Nous allons le sonder.

SCÈNE V

LE PRINCE PATHOS, BÉTA

BÉTA

Eh bien! prince, êtes-vous remis de toutes vos fatigues? Avez-vous bien dormi?

LE PRINCE PATHOS

Oui, sire!

BÉTA

Vous avez sans doute rêvé à notre fille bien-aimée?

LE PRINCE PATHOS

Je dois vous avouer, en toute sincérité, que je n'ai pas pensé à elle, pour cette bonne raison que je ne l'ai point vue.

BÉTA

Elle était là, pourtant; vous auriez dû deviner.

LE PRINCE PATHOS

Il faut convenir, sire, que votre idée est singulière. Je ne puis pourtant pas épouser votre fille sans la connaître!

BÉTA

Et pourquoi donc, s'il vous plaît? Sa renommée... la mienne...

LE PRINCE PATHOS

Sans doute ! mais la mienne aussi mérite bien quelques égards.

BÉTA

Voyons ! voyons ! ne soyez pas si fier ! J'ai pris mes renseignements. Vous avez des dettes, je le sais ; c'est pour cela que vous vous êtes décidé à prendre femme, sans quoi vous feriez encore la noce !

LE PRINCE PATHOS

Sire ! Vous m'insultez ! La noce... !

BÉTA

La noce ! oui, la noce ! Est-ce que vous croyez que je ne connais pas la jeunesse d'aujourd'hui ? Par exemple ! Faut-il que vous soyez cruche ! (Le prince Pathos se change en cruche.) Allons ! bon ! une gaffe encore ! Cette fois, comment vais-je me tirer de là ! — Suis-je assez maladroit ! Appelons mon astrologue ! Remplumé ! Remplumé !

SCÈNE VI

BÉTA, REMPLUMÉ

REMPLUMÉ

Que désire mon gracieux souverain ?

BÉTA

Ah ! oui ! Il est gracieux, ton souverain ! Regarde cette cruche ; voilà mon futur gendre !

REMPLUMÉ

Cette fois, c'est plus qu'une gaffe, c'est un grand malheur ! Comment pourrons-nous le réparer ?... Et nous n'avons plus que deux jours. Vous l'avez donc appelé cruche ?

BÉTA

Est-ce que je sais ! J'étais en colère ! Je donnerais bien je ne sais quoi pour le décrucher. (Le prince revient à sa forme primitive.) Tiens ! Il paraît que ce mot-là est français ! Du moins, il mérite de l'être. Laisse-nous, Remplumé, je vais réparer tout !

REMPLUMÉ

Prenez garde, sire ! (Il sort.)

SCÈNE VII

BÉTA, LE PRINCE PATHOS

BÉTA

J'ai été trop vif ! Excusez-moi ; mais je suis d'un nerveux !... Continuons notre entretien. Vous disiez que vous voulez voir ma fille, c'est juste ! Il ne tient qu'à vous.

LE PRINCE PATHOS

Oh ! alors nous allons nous entendre.

BÉTA

Je vais l'appeler ici, elle viendra.

LE PRINCE PATHOS

Dans son déguisement ?

BÉTA

Sans doute ! D'après nos lois, elle ne peut le quitter que demain soir, à minuit, à moins que vous ne demandiez sa main auparavant.

LE PRINCE PATHOS

Mais, pour demander sa main, il faut que je la voie.

BÉTA

Mais puisque je vous dis qu'elle est jolie.

LE PRINCE PATHOS

Je vous crois bien, mais je veux voir.

BÉTA

Vous n'avez donc pas confiance en moi ?

LE PRINCE PATHOS

Si ! Mais vous ne croyez donc pas à ma parole ? Qu'elle me montre sa jolie figure, et je l'épouse !

BÉTA

Mais je vous ai dit que c'était impossible ! Ah ! tenez ! vous me faites perdre la tête. (La tête de Béta tombe par terre.)

LE PRINCE PATHOS

O Ciel ! le roi Béta a perdu la tête ! Au secours ! au secours !

BÉTA

Taisez-vous donc ! et mettez ma tête sur la table ; vous allez marcher dessus. (Le prince Pathos met la tête sur la table.)

SCÈNE VIII

LES MÊMES, BÉTINETTE

BÉTINETTE

On a crié : « Au secours ! » Qu'y a-t-il ? Ciel ! mon père sans corps.

BÉTA

Voyez, prince, ce que vous avez fait ! Mais d'un mot vous pouvez tout réparer.

LE PRINCE PATHOS

Oui ! Oui ! Que faut-il faire ? Dites !

BÉTINETTE

Vous craignez donc bien d'être déçu, prince, que vous n'osez pas vous déclarer avant de m'avoir vue ! Mon nom aurait dû pourtant vous décider : Bétinette ! c'est-à-dire une petite femme ignorante, mais dévouée ; pas coquette, douce et fidèle. N'est-ce pas plus sûr qu'une femme ambitieuse, savante et indépendante. Et puis, à mon âge, la beauté du diable pourrait vous suffire, si, par hasard, je n'avais pas l'autre.

LE PRINCE PATHOS (à part)

Tiens ! mais elle n'est pas bête du tout.

BÉTINETTE

Qu'avez-vous à répondre ?.

LE PRINCE PATHOS

Que votre beauté réelle m'est révélée par votre langage et

que je serais heureux d'être votre mari et de pouvoir vous appeler : mon chou !

BÉTA

Ah ! sauvé, mon Dieu ! Je sens maintenant ma tête sur mes épaules. (La tête regagne le corps.) Mon gendre, je vous donne ma fille ! (Le chou disparaît, et l'on voit à la place la jolie figure de Bétinette.) Et, pour que vous soyez heureux plus tôt, nous allons célébrer de suite les fiançailles. Que la fête commence !

BALLET

APOTHÉOSE — FLAMMES DE BENGALE

Rideau

OMBRES

ET MACHINATIONS

INDICATIONS DIVERSES

Pour faciliter l'explication des planches contenues dans cet ouvrage, nous croyons nécessaire d'ajouter ici une nomenclature des signes conventionnels que nous avons employés.

Point noir. Attache des fils.

Axe des pièces qui doivent se mouvoir.

Trou dans le bois servant au passage des fils.

Ressort à boudin.

Attaches qui servent à la direction des fils ; on peut aussi employer des petits pitons.

Arrêts en bois, empêchant les pièces d'aller au-delà de leur mouvement.

Nous nous sommes servi aussi de clous et de ressorts. Ces moyens sont indiqués à leur place.

Parties ombrées indiquant le collage d'un papier léger, papier de soie ou papier huilé ou verni.

Désignation du caoutchouc.

Ce pointillé indique le dessin de la pièce cachée par une autre.

Désignation des fils.

Indique le trajet du fil du côté opposé à la pièce.

Chaque ombre est accompagnée d'une ou deux planches expliquant son mécanisme. Quand deux planches ont été nécessaires, nous y avons joint des explications détaillées.

TYPES PARISIENS

TYPES PARISIENS

OMBRES ET MACHINATIONS

Types parisiens. Nº 1

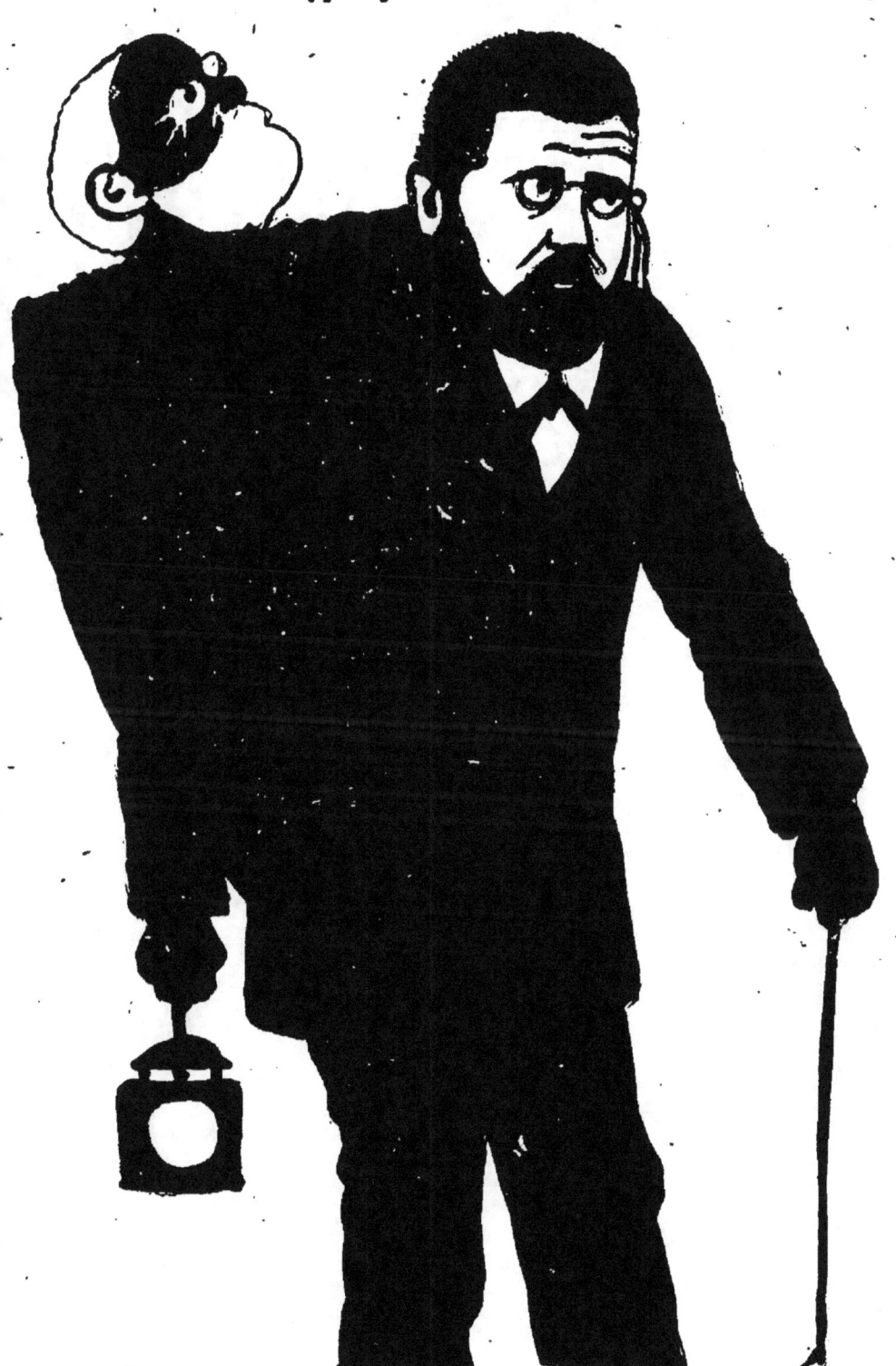

ÉMILE ZOLA

Types parisiens. *Planche N° 1 (Dedans)*

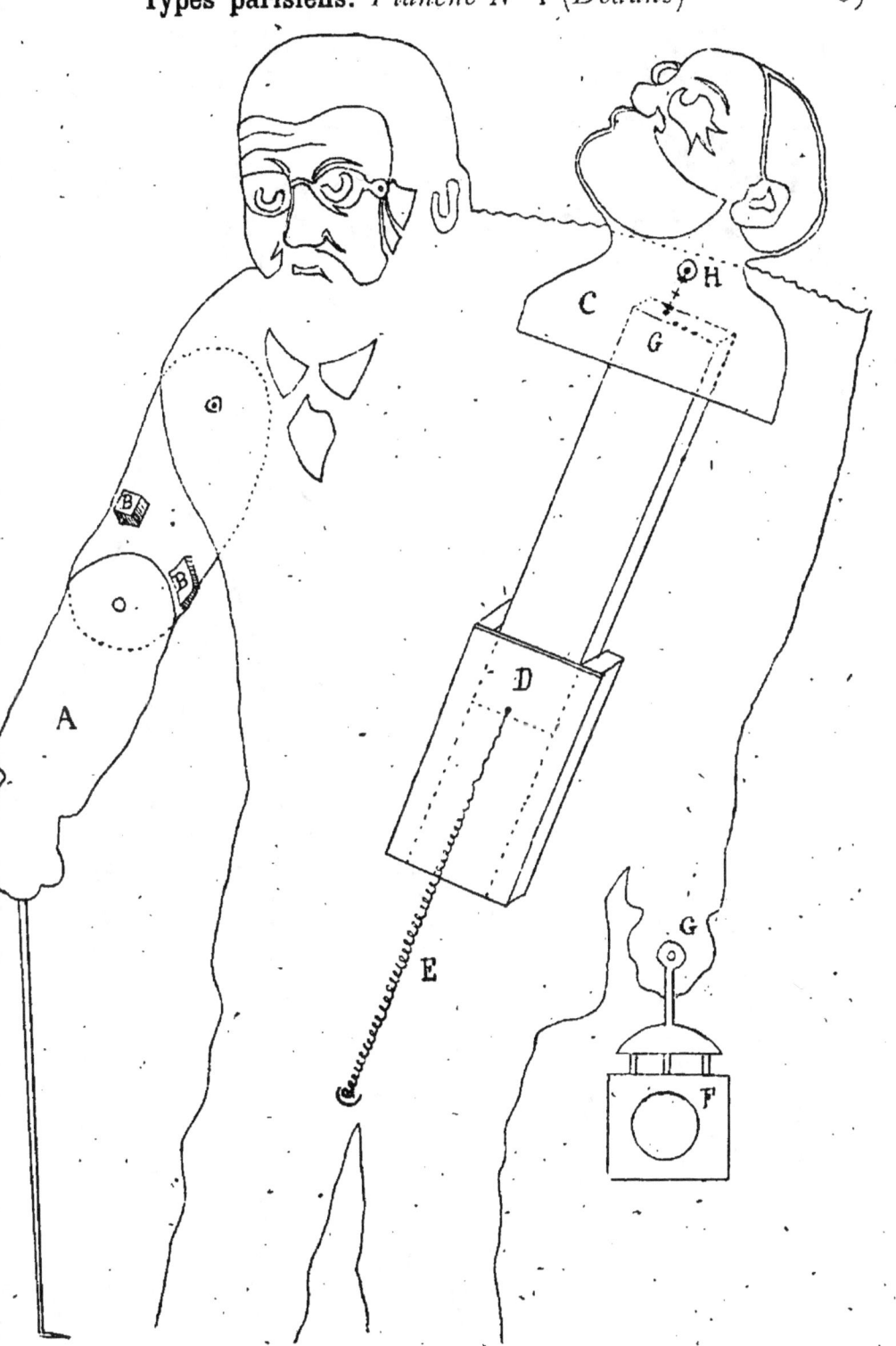

ÉMILE ZOLA

Types parisiens. *Planche Nº 2 (Dehors)*

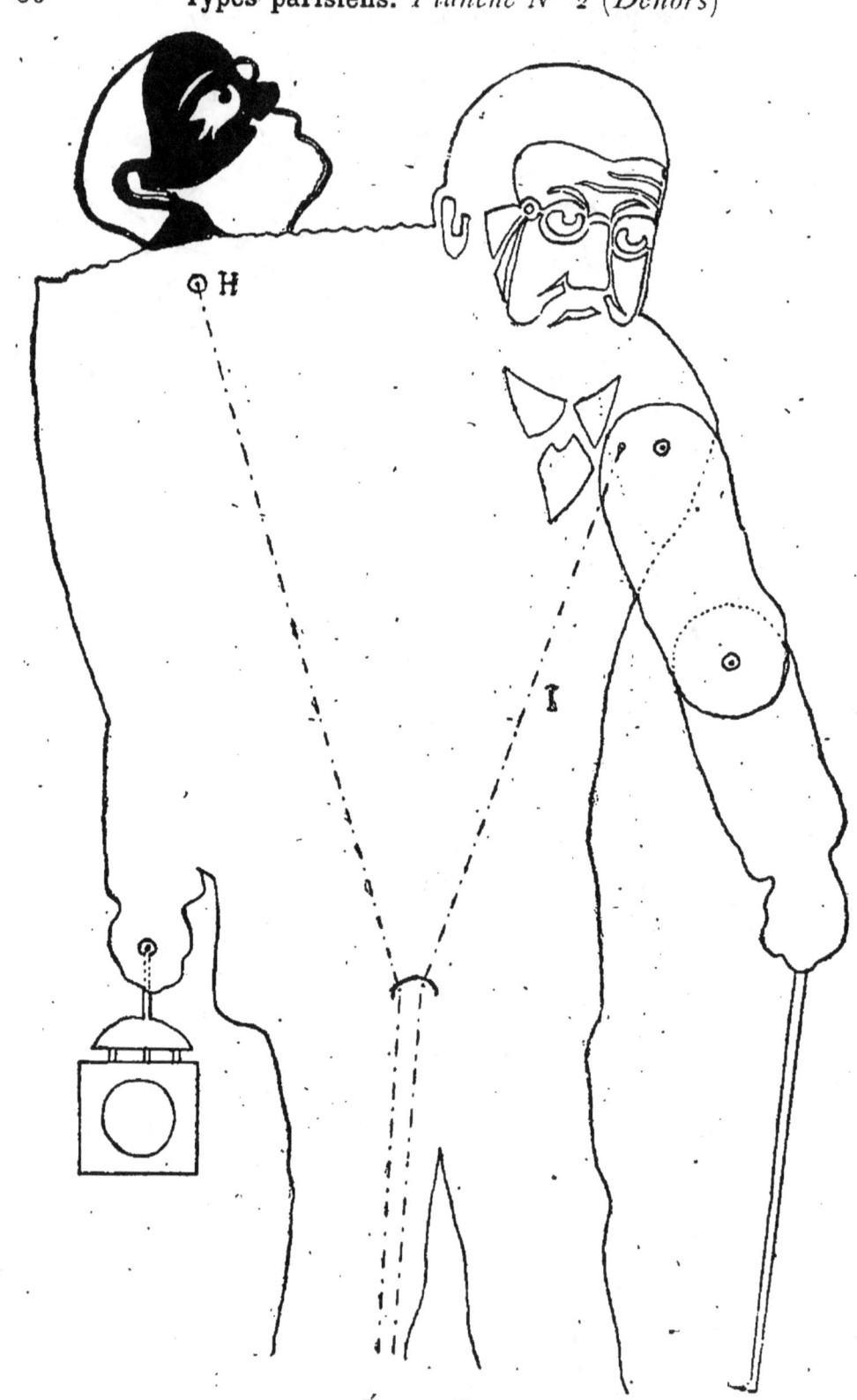

ÉMILE ZOLA

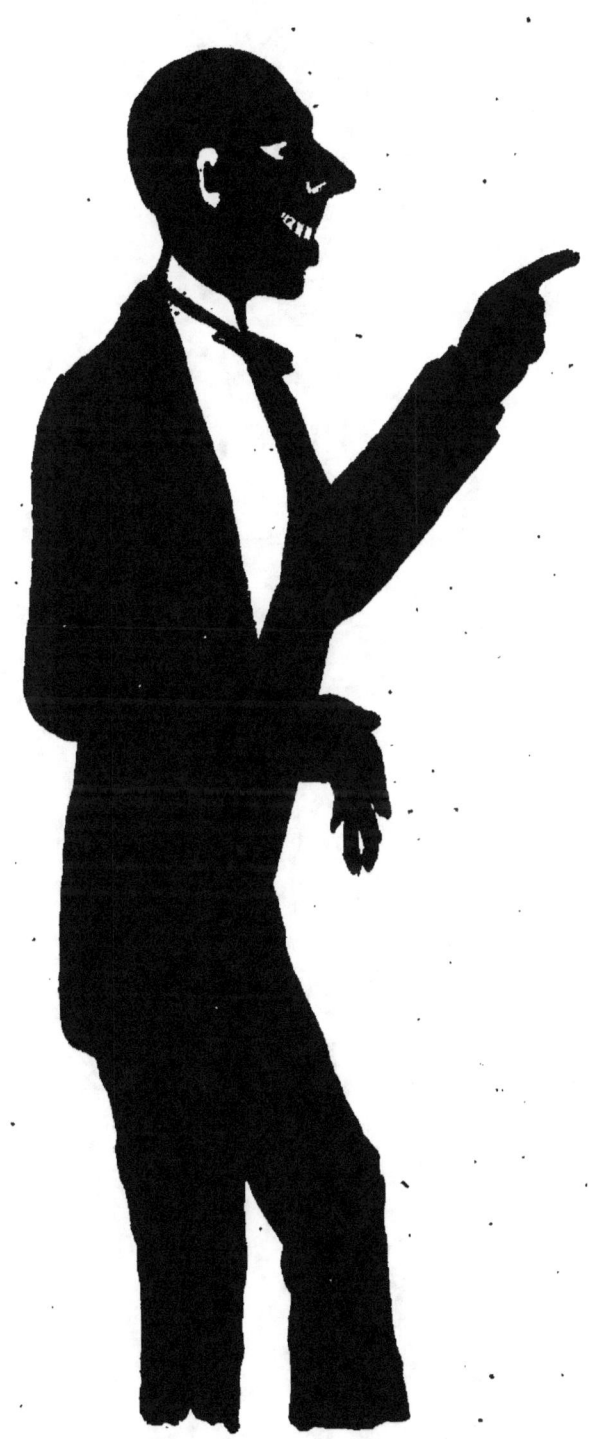

COQUELIN CADET

Types parisiens

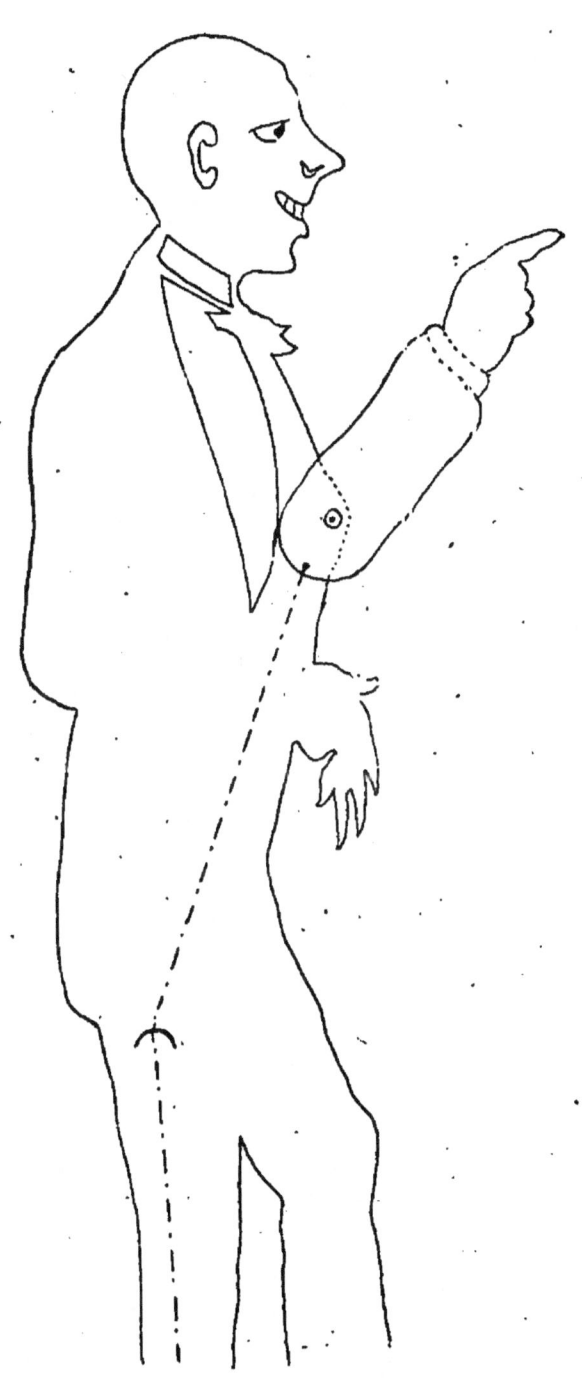

COQUELIN CADET

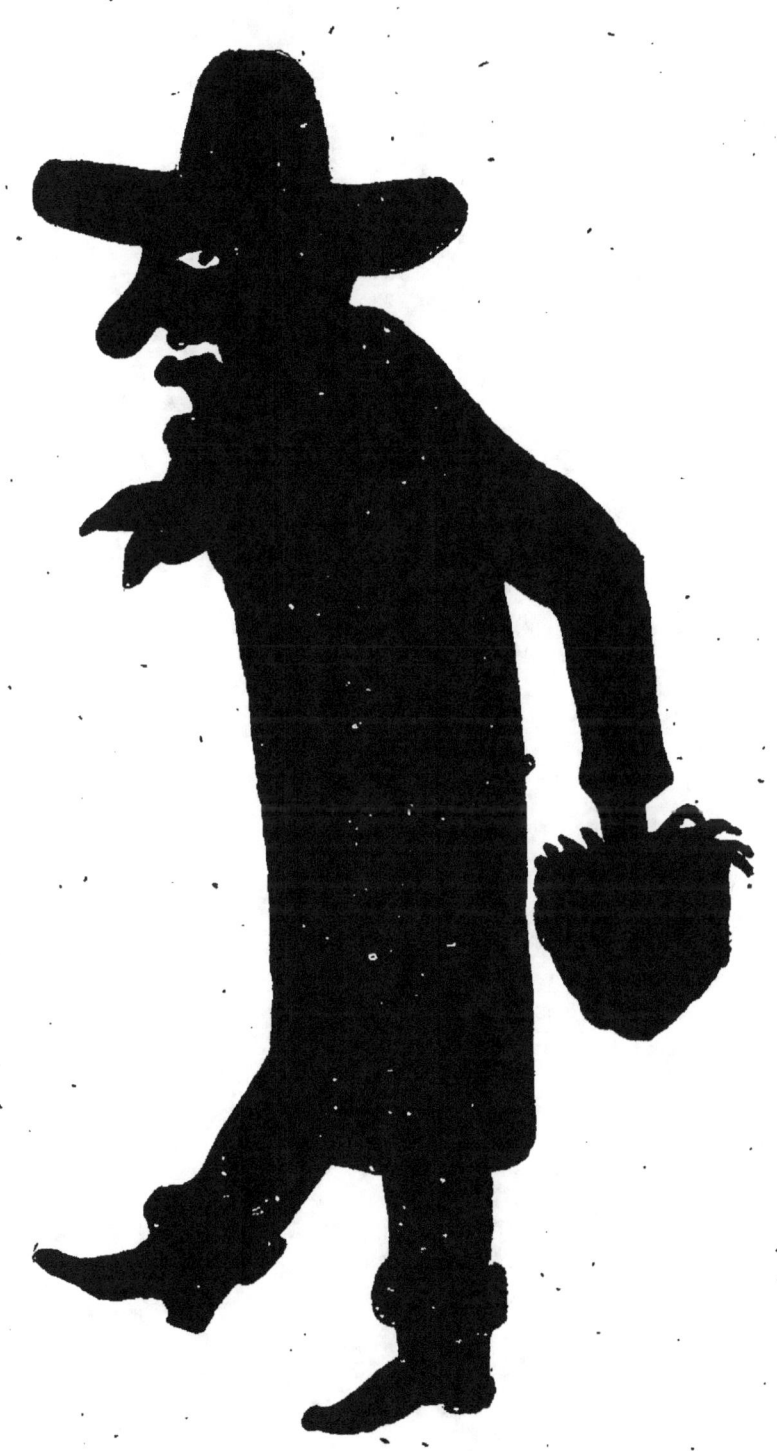

EXPLICATION DES PLANCHES

Planche n° 1

A. Axe du bras droit qui se meut de l'autre côté.
B. Jambe gauche.
C. Coulisse qui maintient la jambe gauche et limite son parcours.

Planche n° 2

D. Avant-bras droit mobile, sans arrêt; doit avoir le mouvement très lâche.
E. Axe de la jambe gauche.

Un fil unique fait mouvoir le bras droit et la jambe gauche.

En passant la main dans la boucle du fil (*fig.* 2), on obtient, par des mouvements saccadés, des silhouettes très naturelles et très bouffonnes.

92 Types parisiens. *Planche N° 1 (Dedans)*

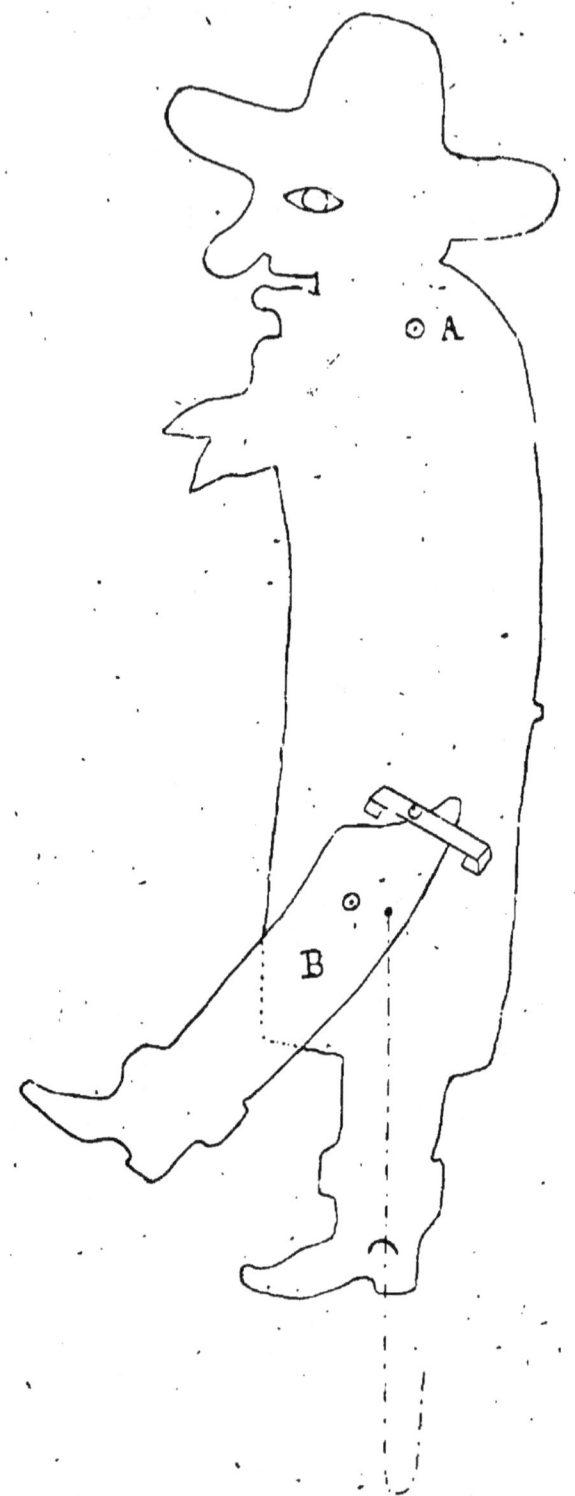

HYACINTHE

Types parisiens. *Planche N° 2 (Dehors)*

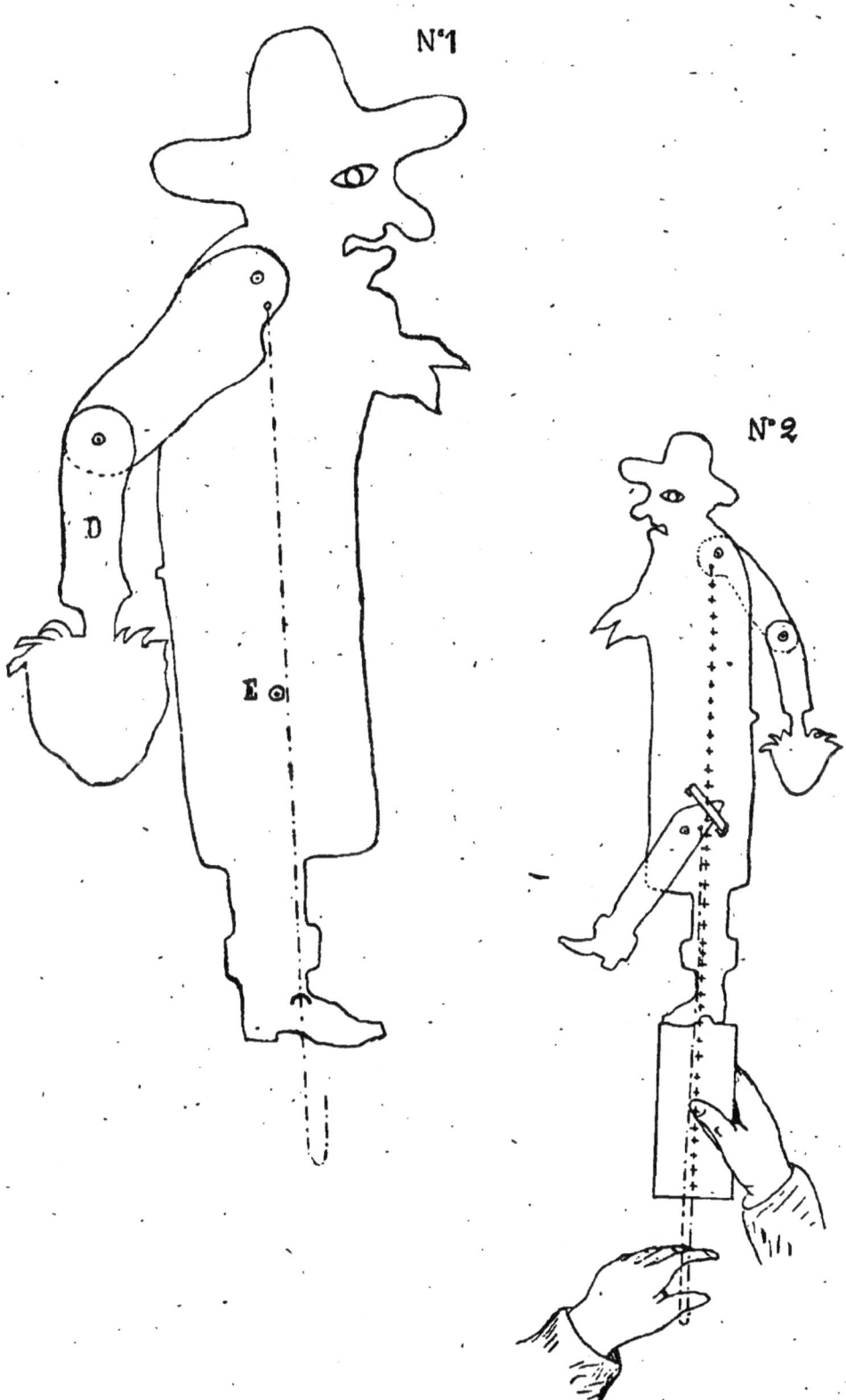

Hyacinthe

Types parisiens. N° 4

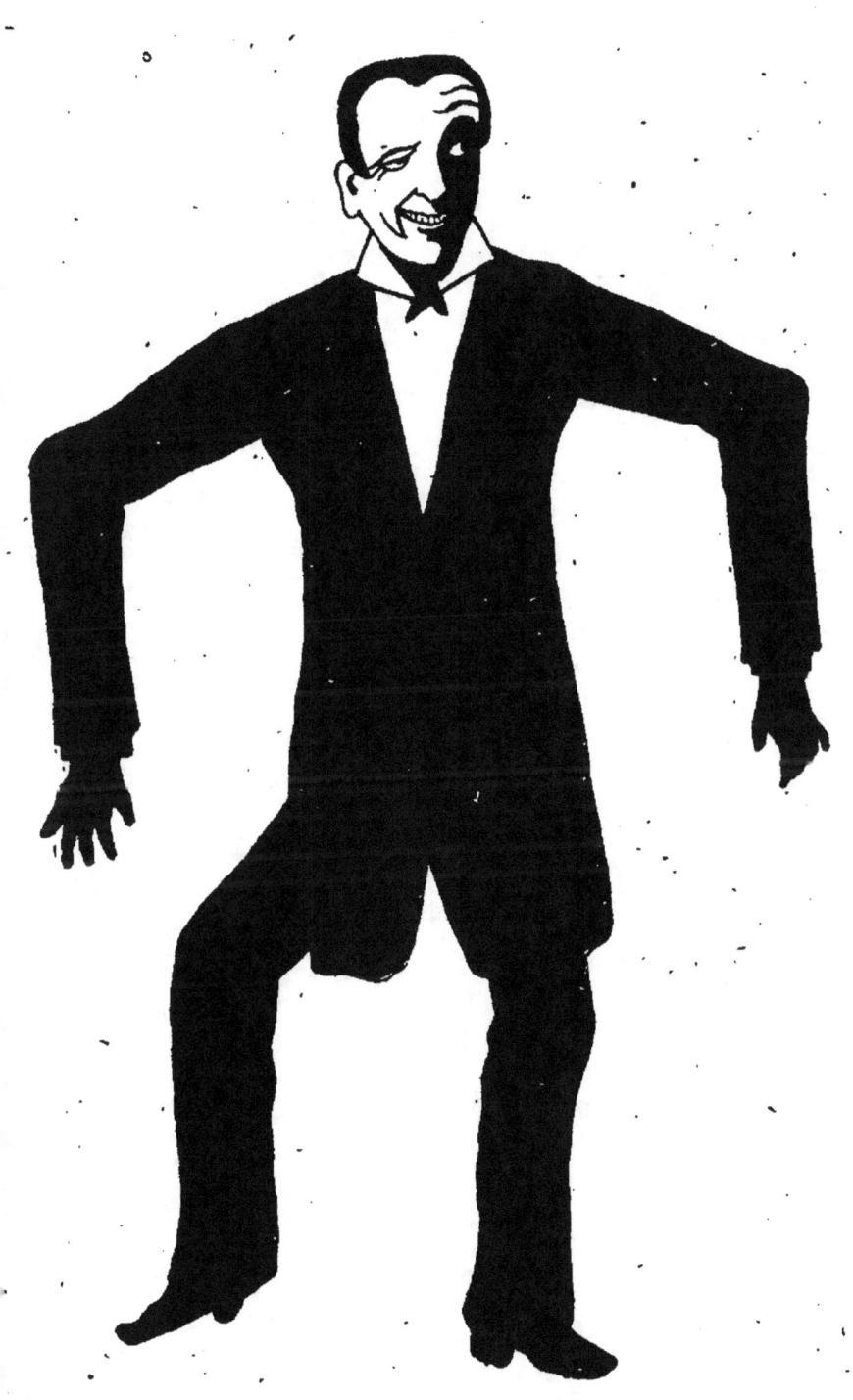

PAULUS

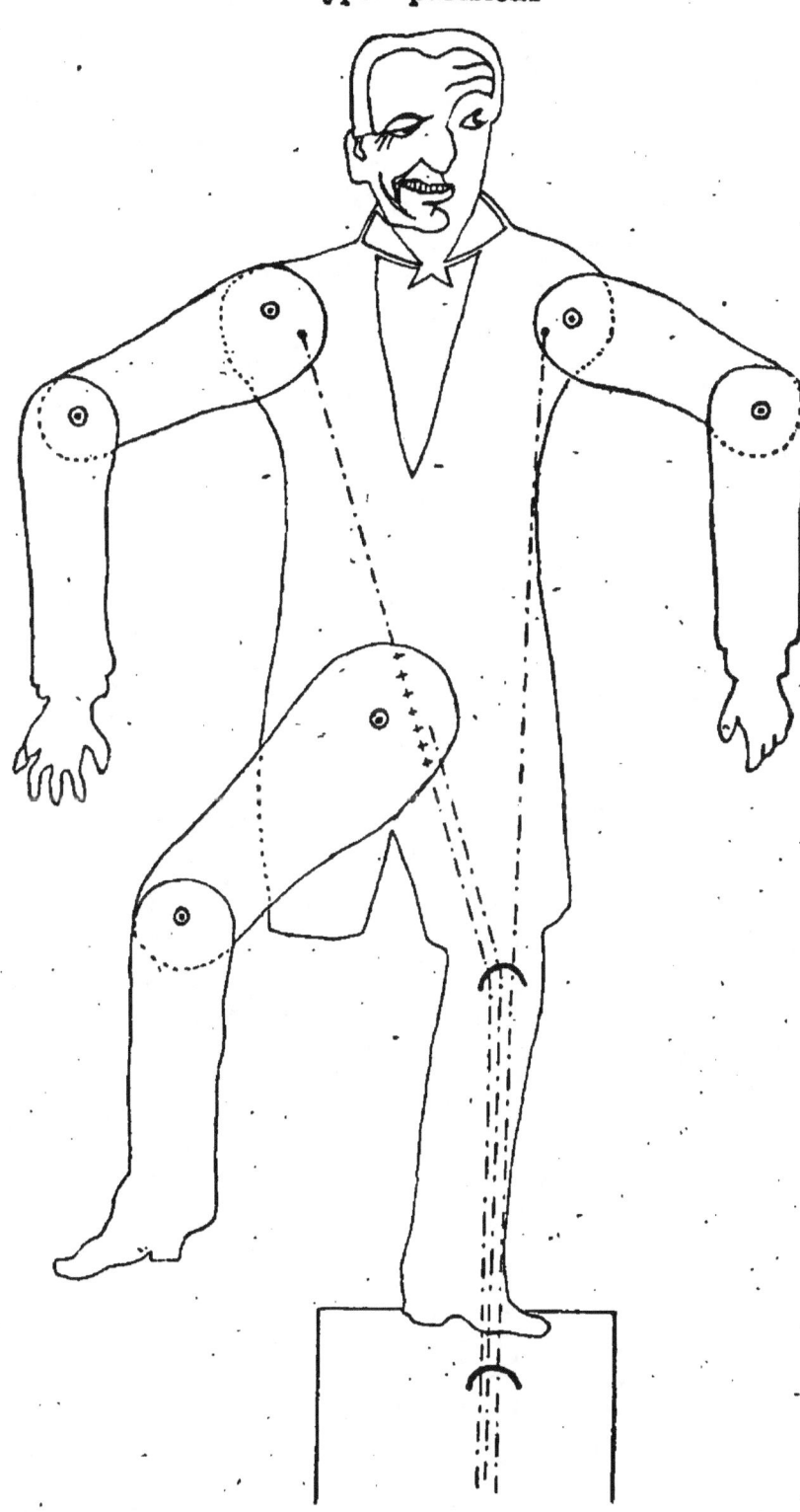

Types parisiens. N° 5

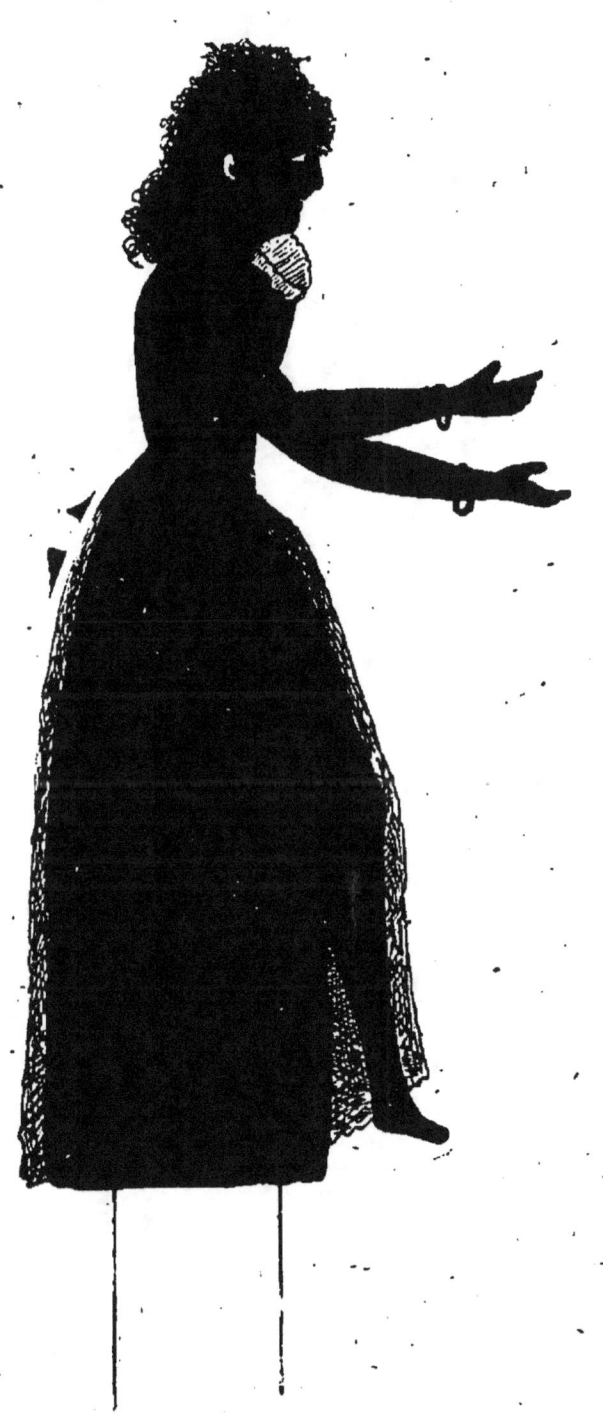

SARAH BERNHARDT.

EXPLICATION DES PLANCHES

La figure de Sarah Bernhardt doit être présentée par la gauche de l'opérateur.

Le buste A est tenu sur le jupon B par l'axe C. Il ne peut se mouvoir en avant comme en arrière que si l'on pousse la tige D (*Planche n° 1*).

Cette tige fait pencher le buste jusqu'aux arrêts EE.

Pour qu'elle soit exactement dirigée, il se trouve au pied du jupon une coulisse F dans laquelle elle passe et qui la maintient sur le buste.

Les bras mobiles G se meuvent par un fil qui passe directement sur la coulisse F et va aux mains de l'opérateur.

H est un trou par où passe le fil qui dirige la jambe, laquelle est fixée de l'autre côté.

Du côté qui regarde le public, *dehors* (*Planche n° 2*), I est la jambe mobile mue par le fil qui passe par le trou H et sur laquelle on attache, depuis le genou jusqu'au haut de la cuisse, une dentelle plissée qui doit se fixer sur le jupon au point J. Elle doit recouvrir tout le jupon comme on le voit figure n° 1 et se plisser sur le jupon au point K. La dentelle doit être assez large dans le bas pour les mouvements du pied.

La figure n° 3 est un cartonnage sur lequel on a fixé des crins en forme de perruque et qu'on colle sur la tête de l'ombre.

Inutile de dire que le profil de Sarah doit, autant que possible, être ressemblant.

Types parisiens. *Planche N° 1 (Dedans)*

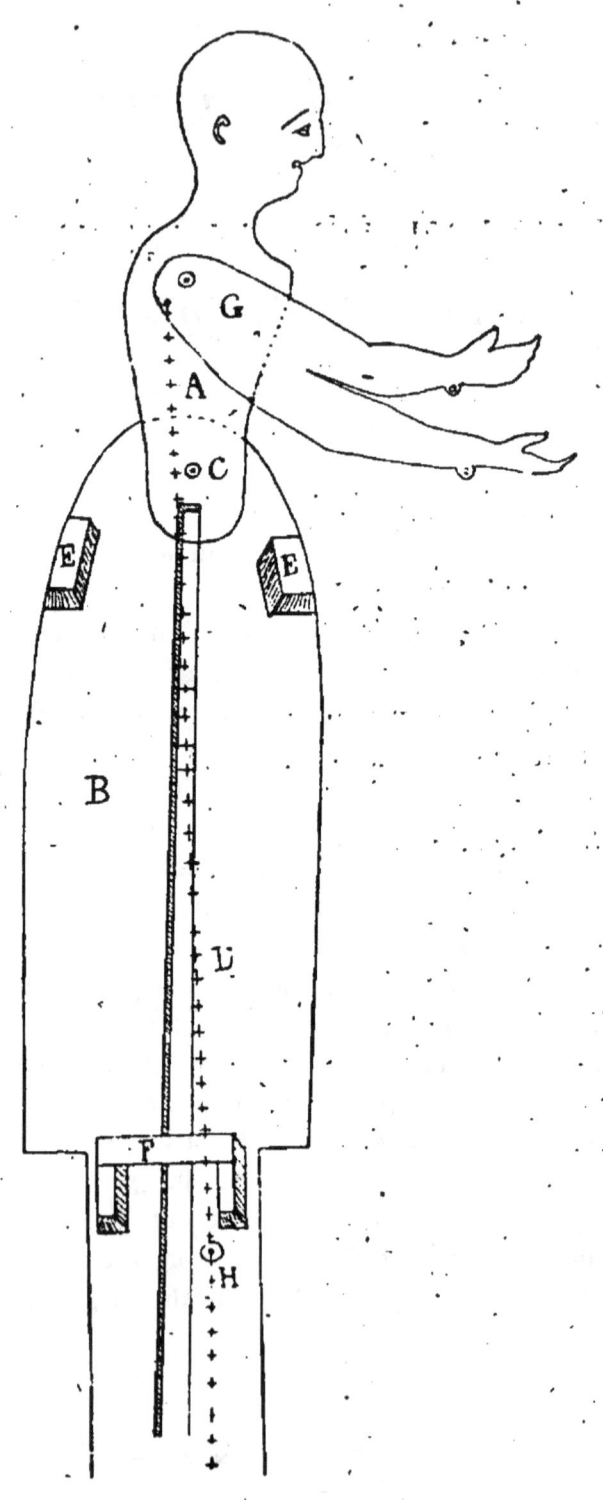

SARAH BERNHARDT

Types parisiens. *Planche N° 2 (Dehors)*

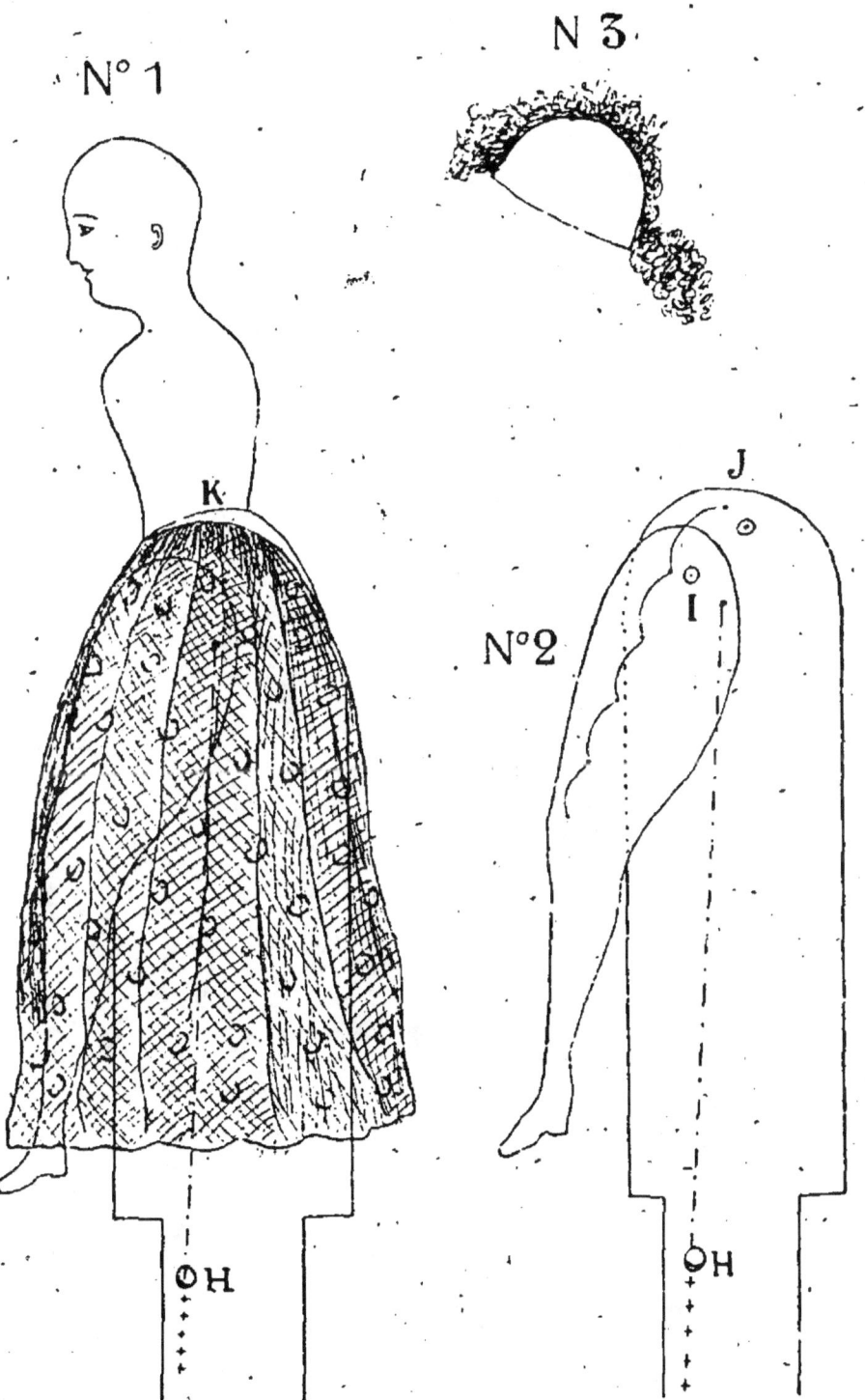

SARAH BERNHARDT

UN CHANGEMENT DE MINISTÈRE

MISE EN SCÈNE

Tatave et le Rouquin (n° 1) entrent en scène à gauche de l'opérateur ; ils glissent dans la rainure. — Tatave, le premier, a une voix faubourienne. Le Rouquin a une grosse voix brutale. — Tirer le fil qui anime le bras du personnage qui parle.

L'Asticot (n° 2) entre par la droite. Il est tenu à la main. — Voix nazillarde. — Quand il entre, tirer les fils de la tête et de la jambe. Quand il dit : *Par ici. Pas par là ! les sergents font des rondes*, tirer le troisième fil, qui lui fait porter l'avant-bras en arrière.

Les trois personnages sortent ensuite à droite.

Bernard et Pitou (n° 3) entrent à gauche. Tirer simplement le fil de celui qui parle. Ils glissent dans la rainure. Il faut attribuer à chacun d'eux une voix particulière.

Le brigadier (n° 4) entre par la droite. Il est, d'abord, tenu à la main, et ne se fixe dans la rainure que lorsque les agents sortent à droite, passant devant lui.

La vieille femme et le chien (n° 5) entrent par la droite. Ce groupe est tenu à la main. Quand le chien lève la patte, il s'arrête auprès du brigadier qui est resté au milieu du théâtre. La vieille femme, le chien et le brigadier sortent par la gauche.

Dès que le brigadier est sorti, le gamin de Paris (n° 6) entre par la droite, et traverse vivement la scène en disant son vers.

La famille anglaise (n° 7) entre par la droite, et sort par la gauche.

Les deux bourgeois (n° 8) entrent par la gauche, et s'avancent au milieu du théâtre en causant. — Même jeu pour les mains que ci-dessus. — Ils glissent dans la rainure.

Le liseur de journal (n° 9) entre par la gauche, tout en lisant il arrive près des deux bourgeois et glisse dans la rainure.

Entrée du commissaire (n° 10) par la droite. Il est tenu à la main, et, quand il a parlé, il se détourne et sort par la droite.

Pendant la tirade que dit le récitant, un groupe de flâneurs (n° 11)

s'est placé derrière les trois bourgeois en scène. Tout simplement on le fait venir du dessous, et on le tient de la main gauche.

Arrive alors, par la droite, le brigadier suivi de sa brigade (n° 12).

Ils sont tenus dans la rainure.

Aussitôt après, sortent, par la gauche, les deux bourgeois et le liseur de journal, puis, enfin, le groupe de flâneurs qui se sauve en agitant bras et jambes. Quand le brigadier dit : *Enlevez-le!* la brigade sort par la gauche. Puis, aussitôt, rentre, par la gauche, l'agent qui a opéré une arrestation (n° 13), il traverse le théâtre et sort par la droite. Il est tenu à la main.

Le brigadier sort de sa rainure et appelle Bernard et Pitou, qui rentrent par la gauche, dans la rainure. Le brigadier, après leur avoir parlé, sort par la droite.

Pitou et Bernard traversent le théâtre dans la rainure.

Ils entrent à gauche et sortent à droite.

Après la tirade du récitant, entrent, par la gauche, Tatave et le Rouquin. On peut les tenir à la main.

Après le mot : *Il vient d'être arrêté!* rideau immédiatement.

Un changement de ministère. N° 1 111

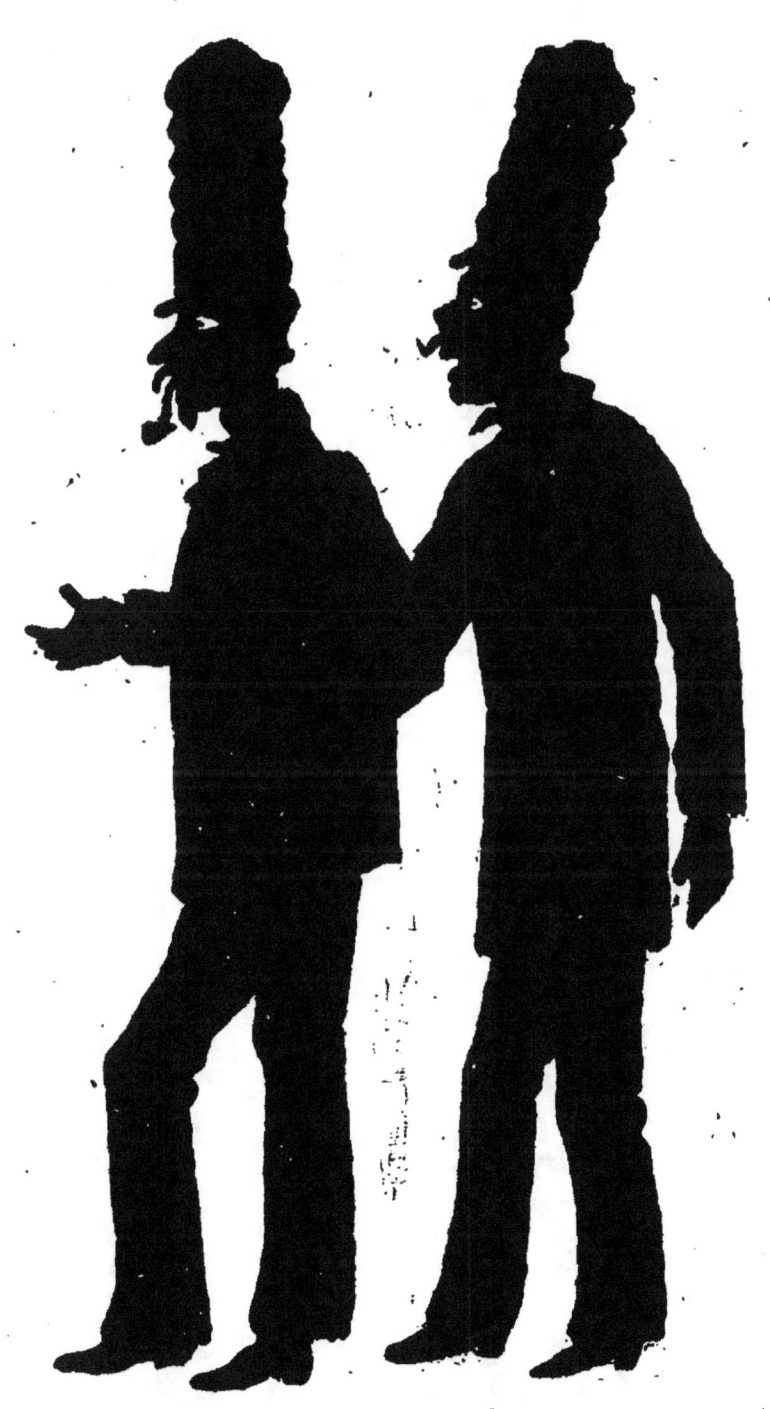

TATAVE, LE ROUQUIN

Un changement de ministère

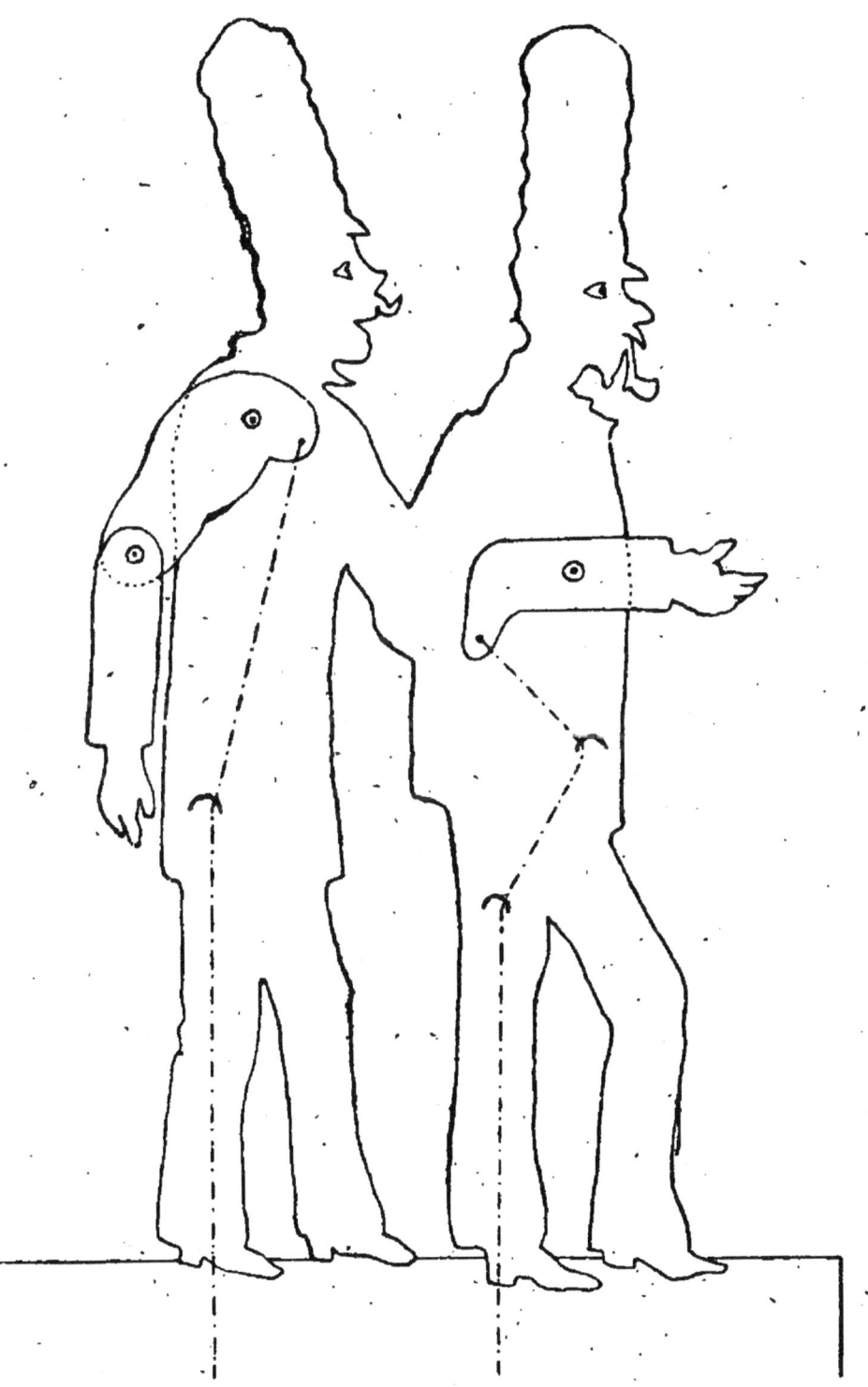

TATAVE, LE ROUQUIN

Un changement de ministère. N° 2

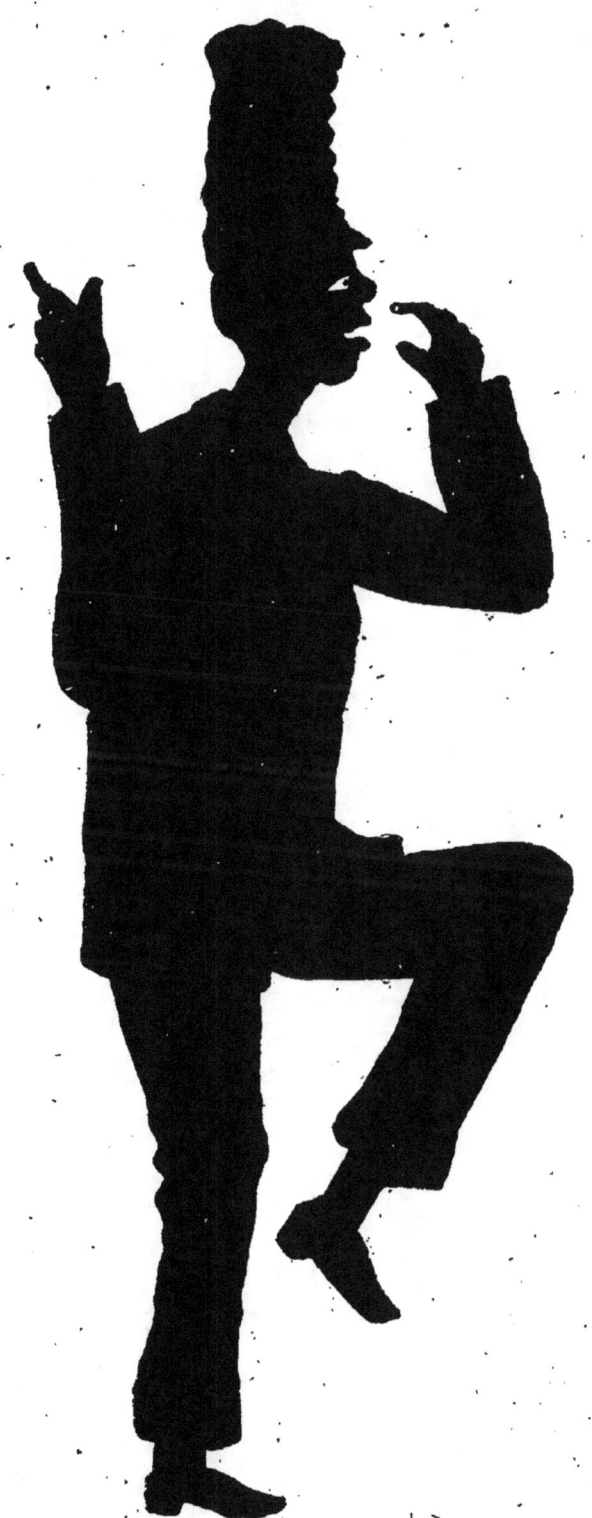

L'Asticot

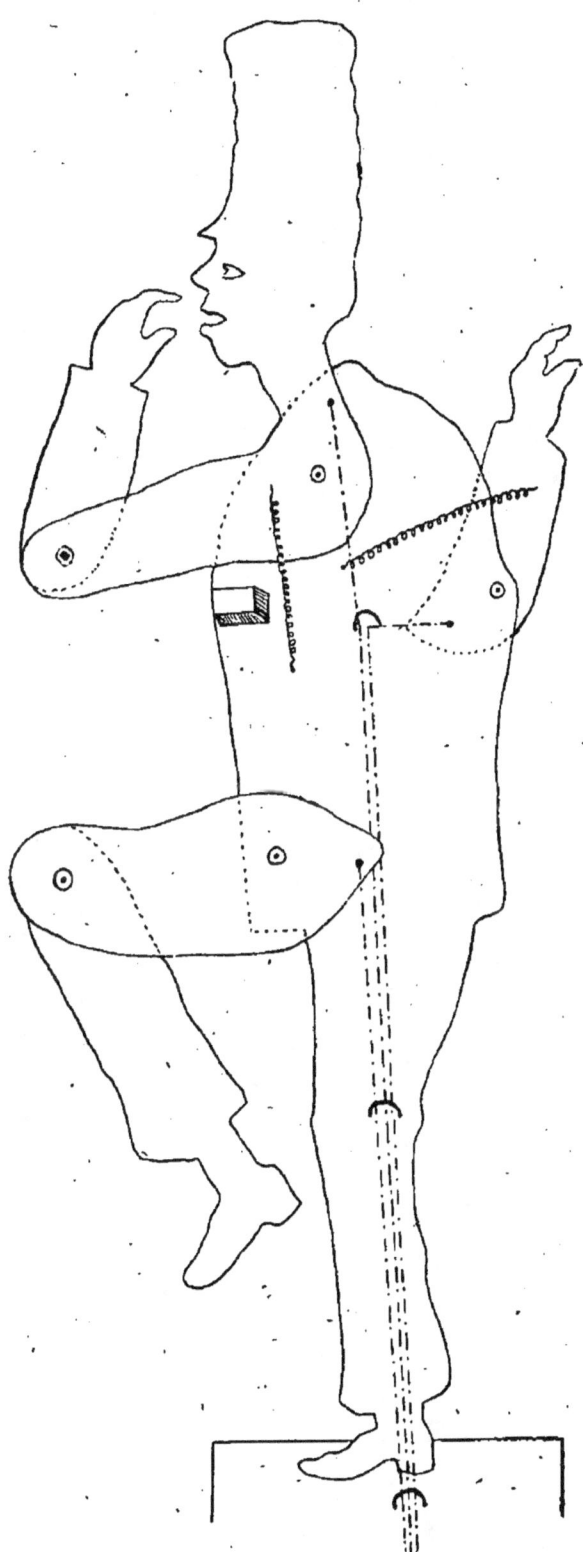

L'Asticot

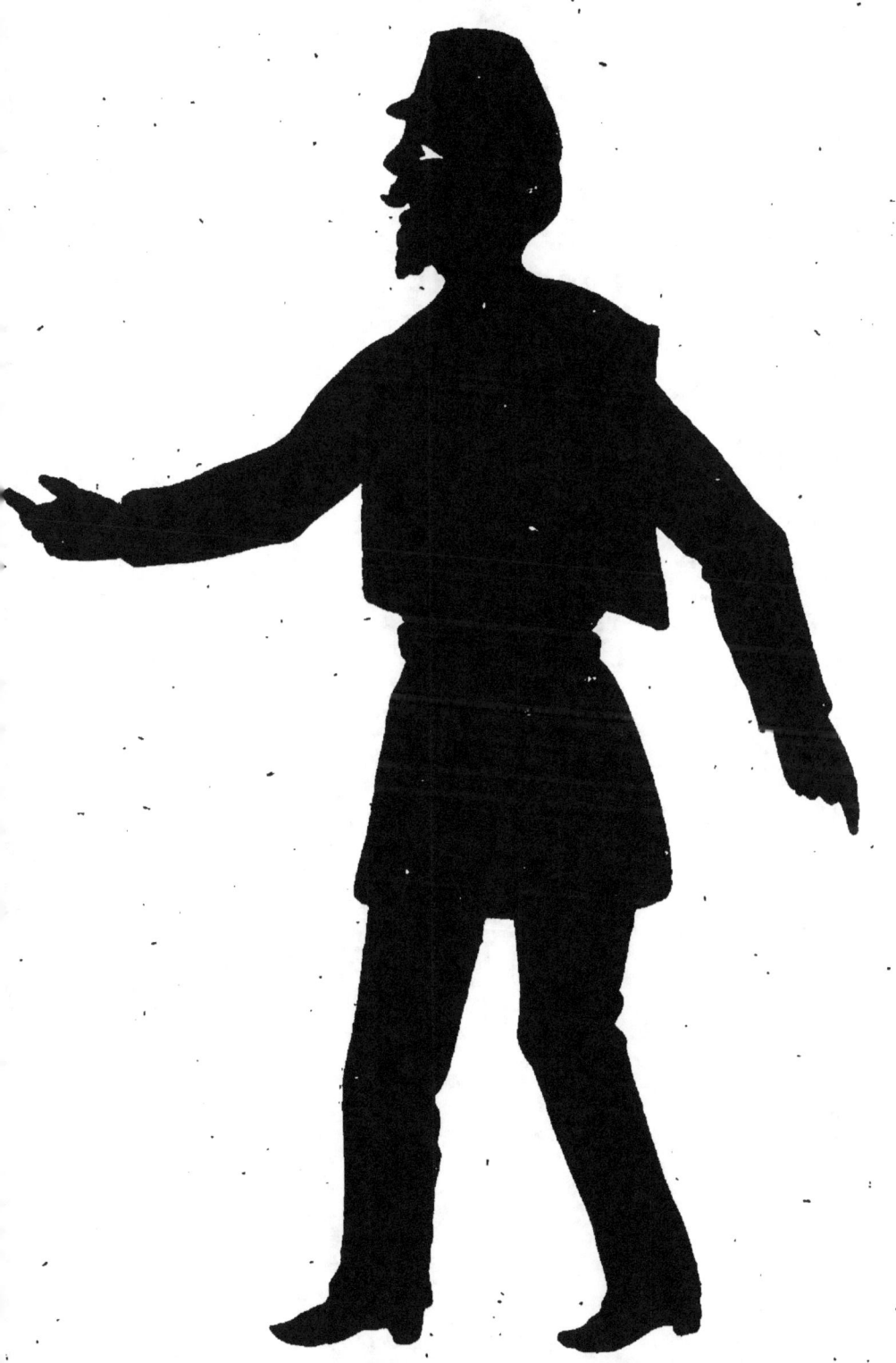

Un changement de ministère

Le Brigadier

Un changement de ministère. N° 4

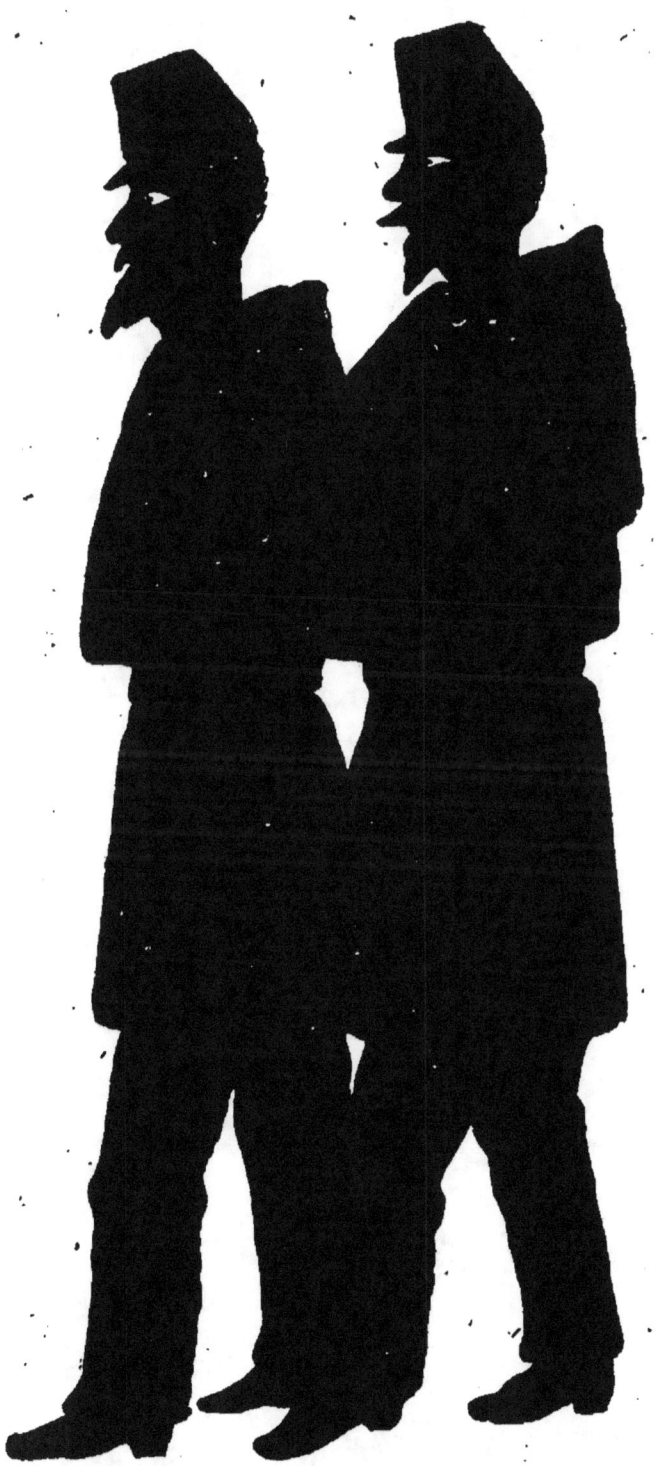

BERNARD, PITOU

Un changement de ministère

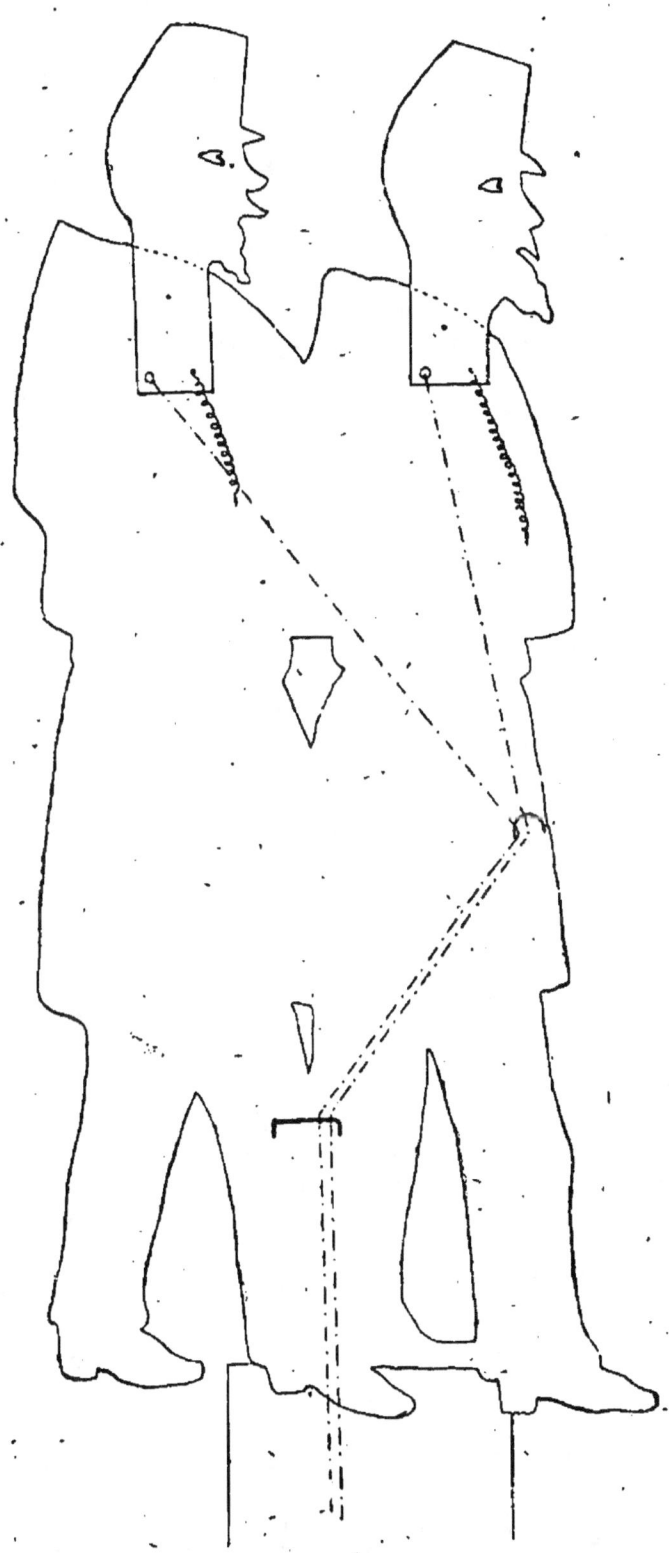

Bernard, Pitou

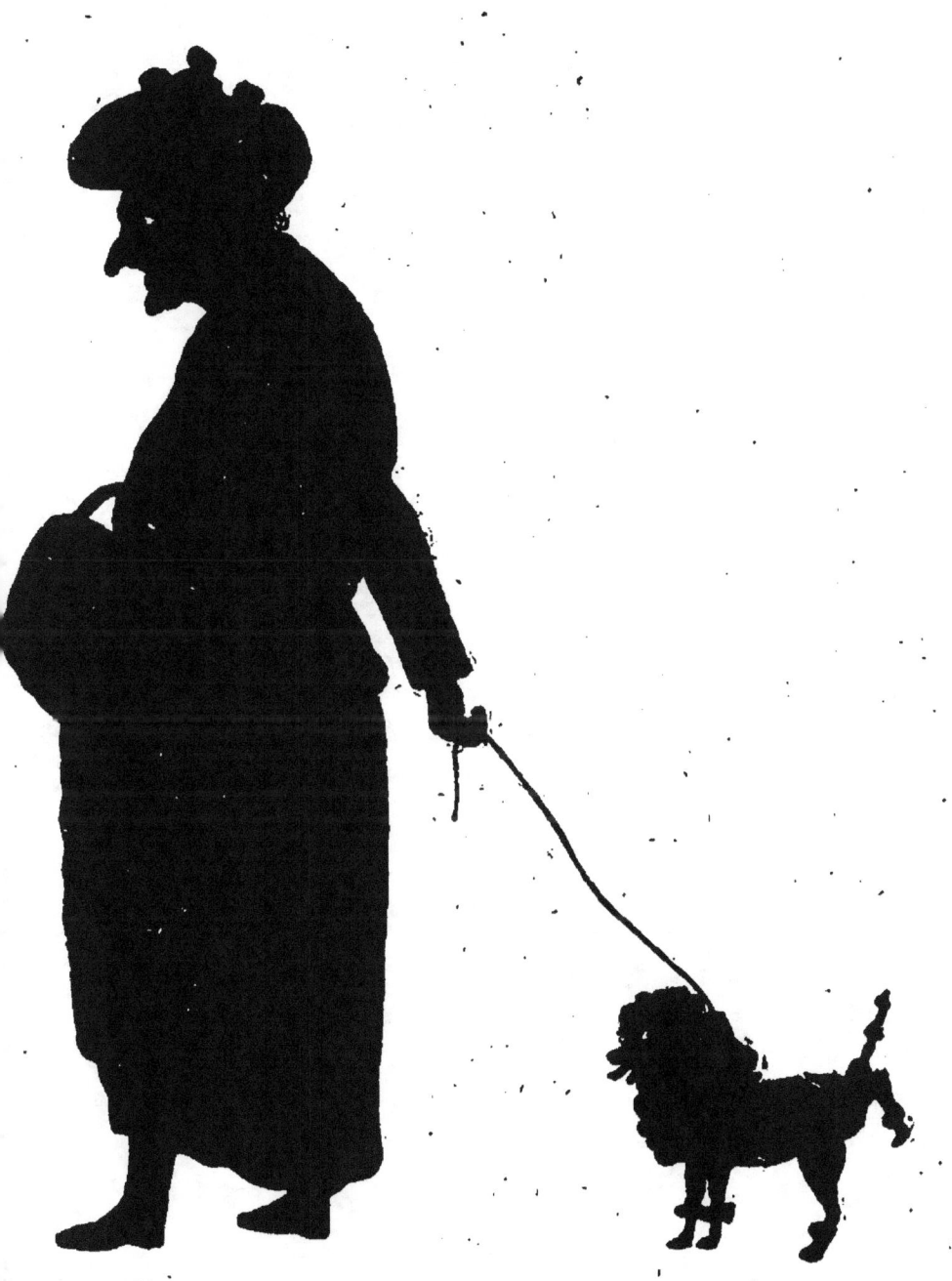

Une vieille et son chien

Un changement de ministère

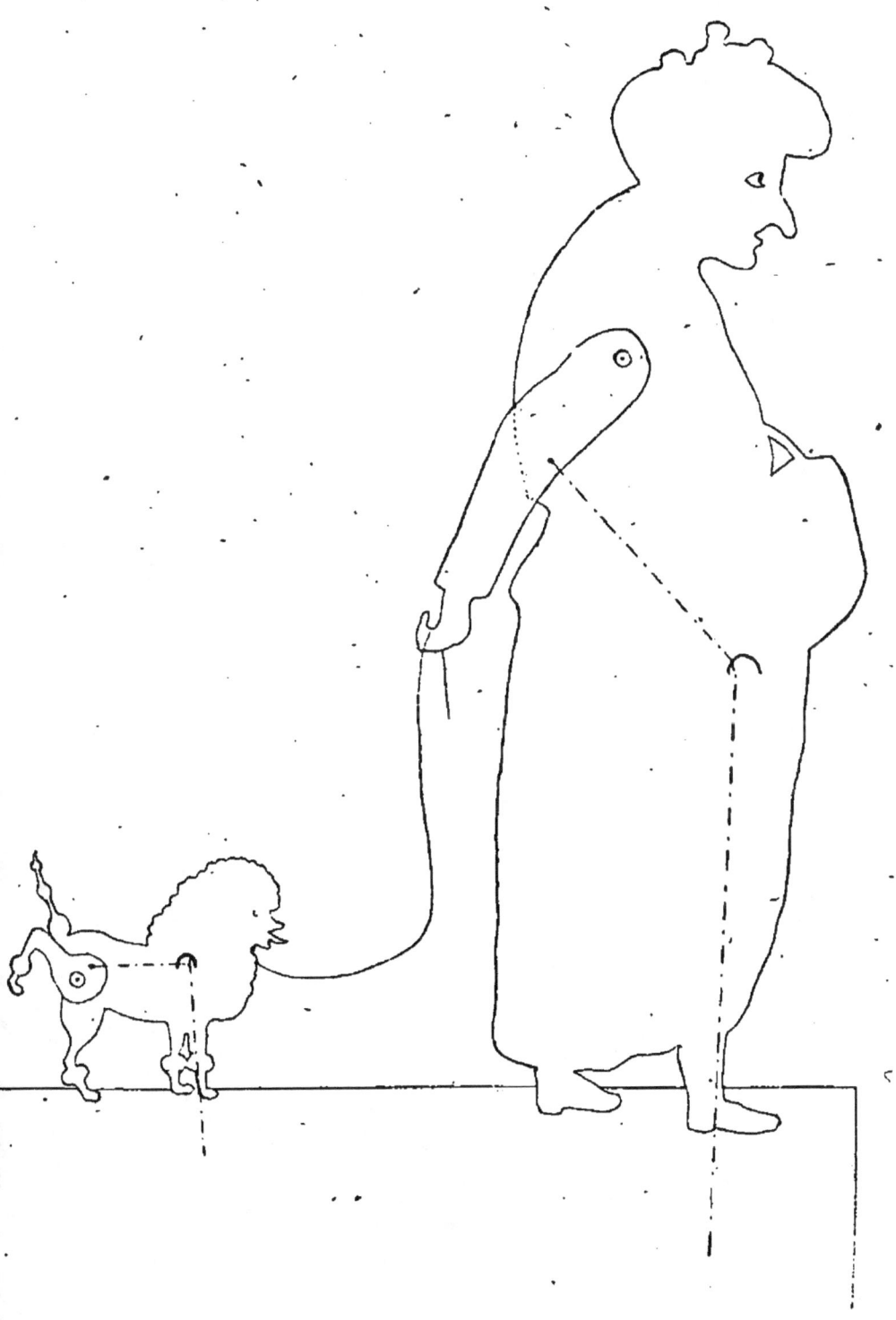

Une vieille et son chien

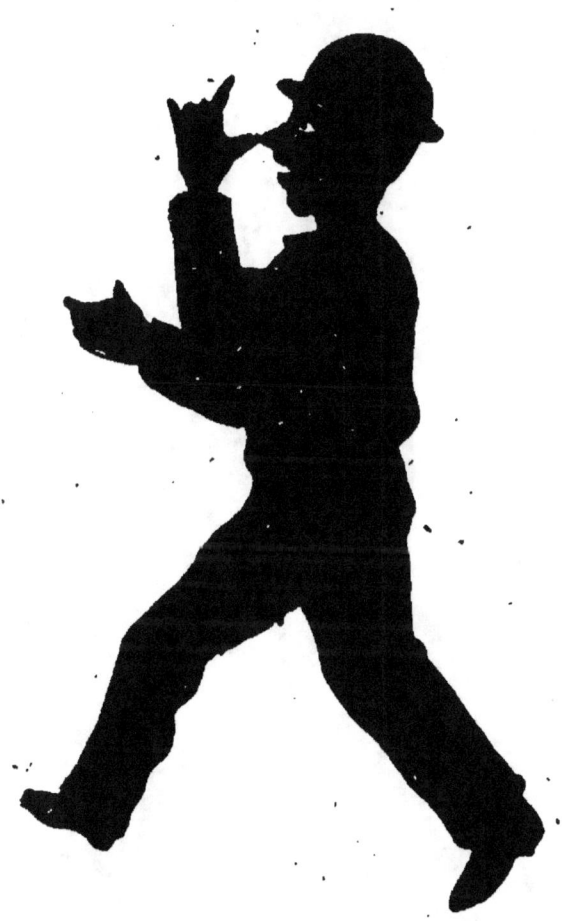

Un gamin de Paris

Un changement de ministère

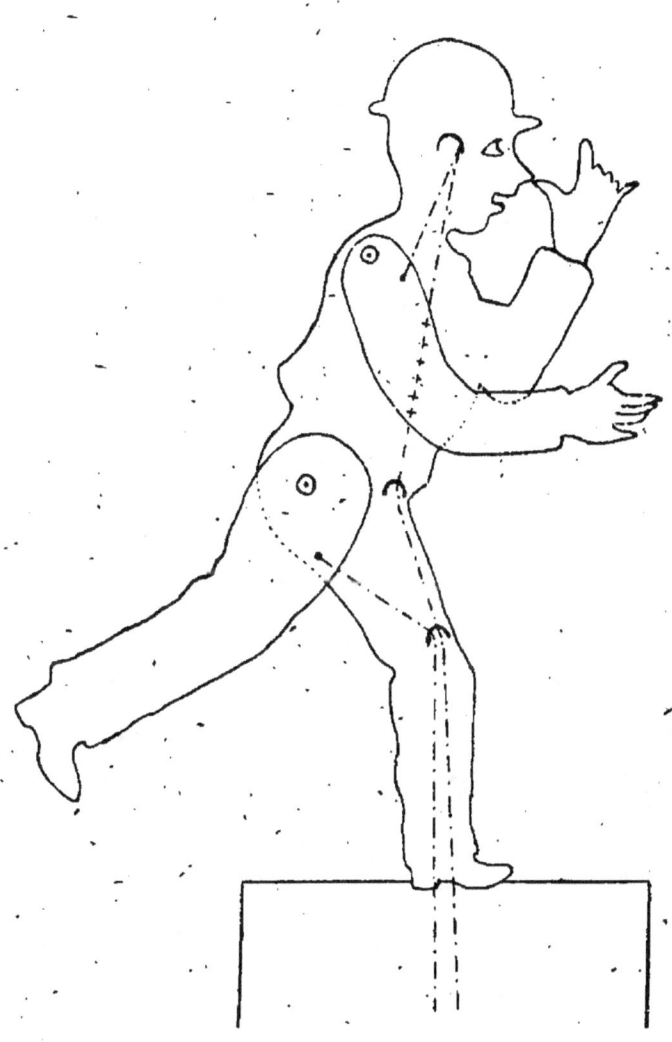

Un gamin de Paris

Un changement de ministère. N° 7

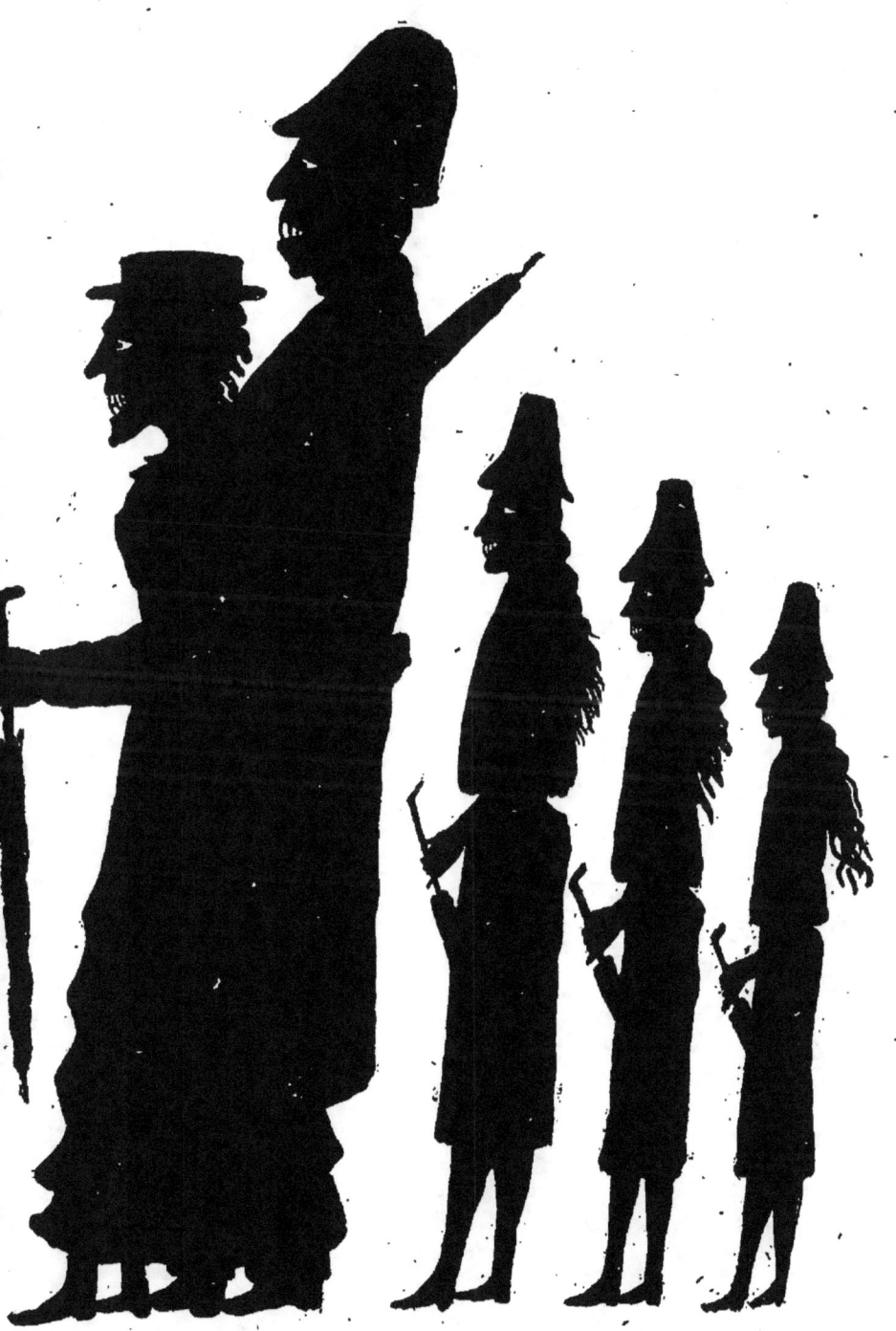

Une famille anglaise

Un changement de ministère

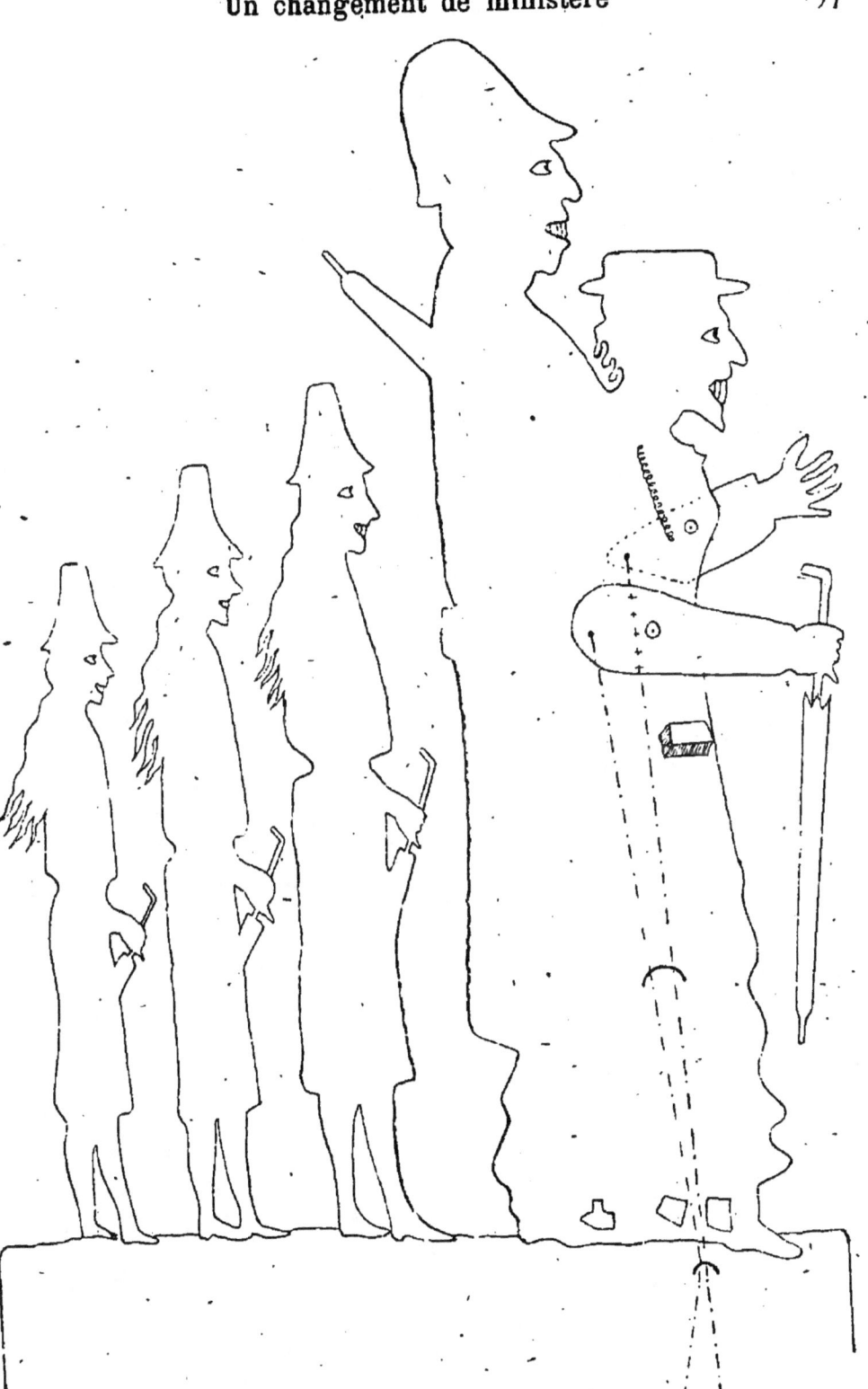

Une famille anglaise

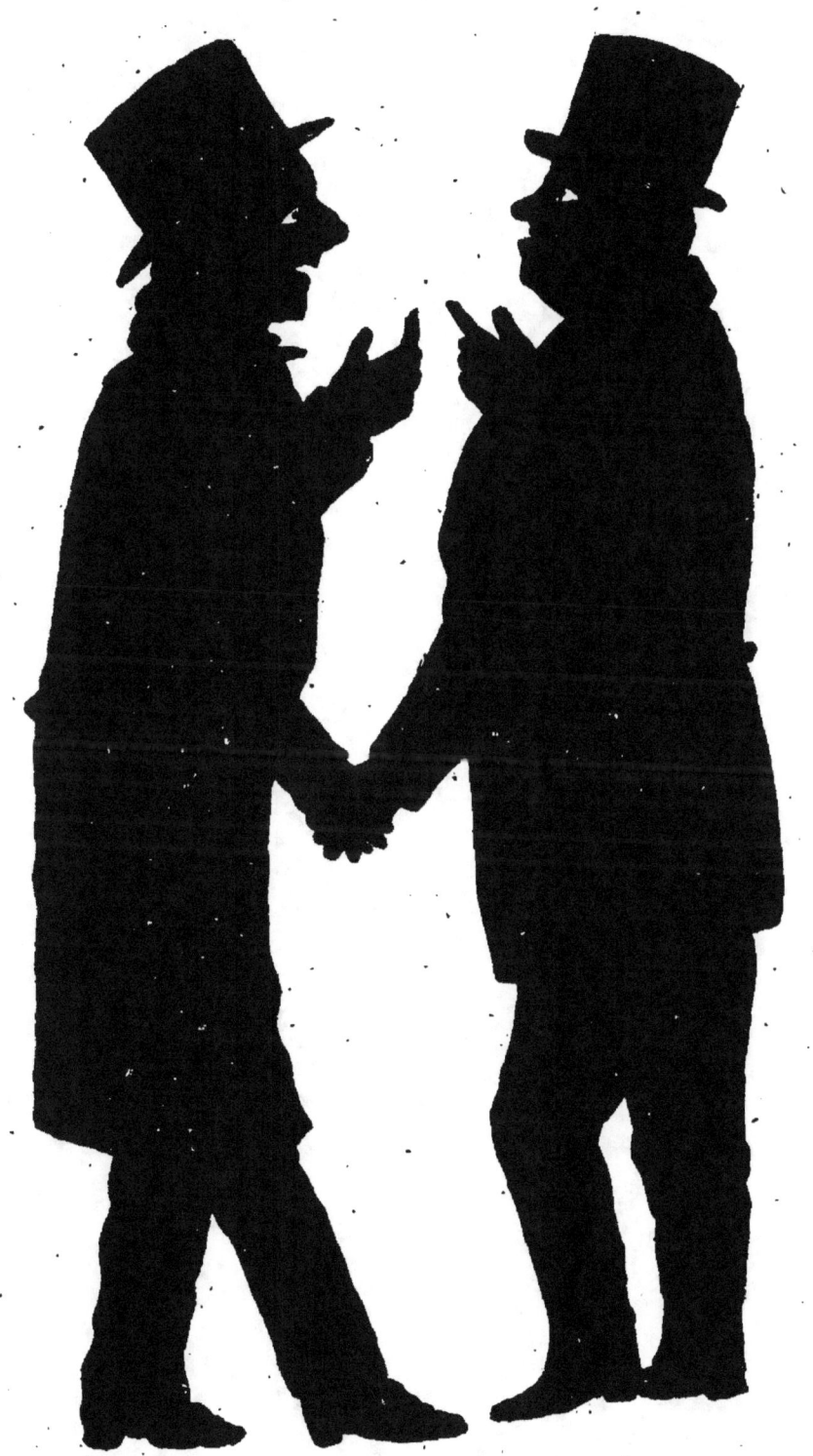

Deux bourgeois

Un changement de ministère

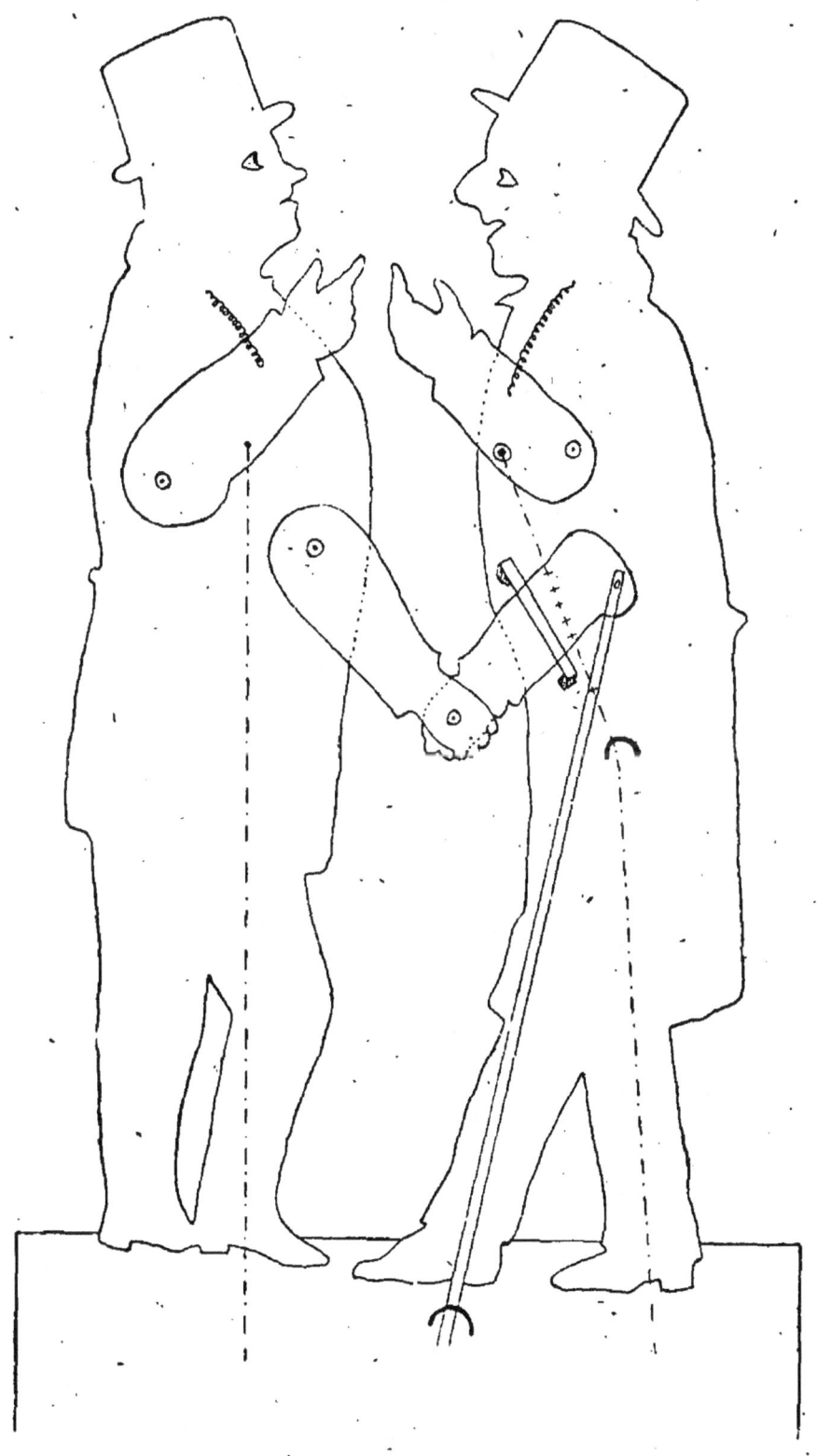

Deux bourgeois

Un changement de ministère. N° 9

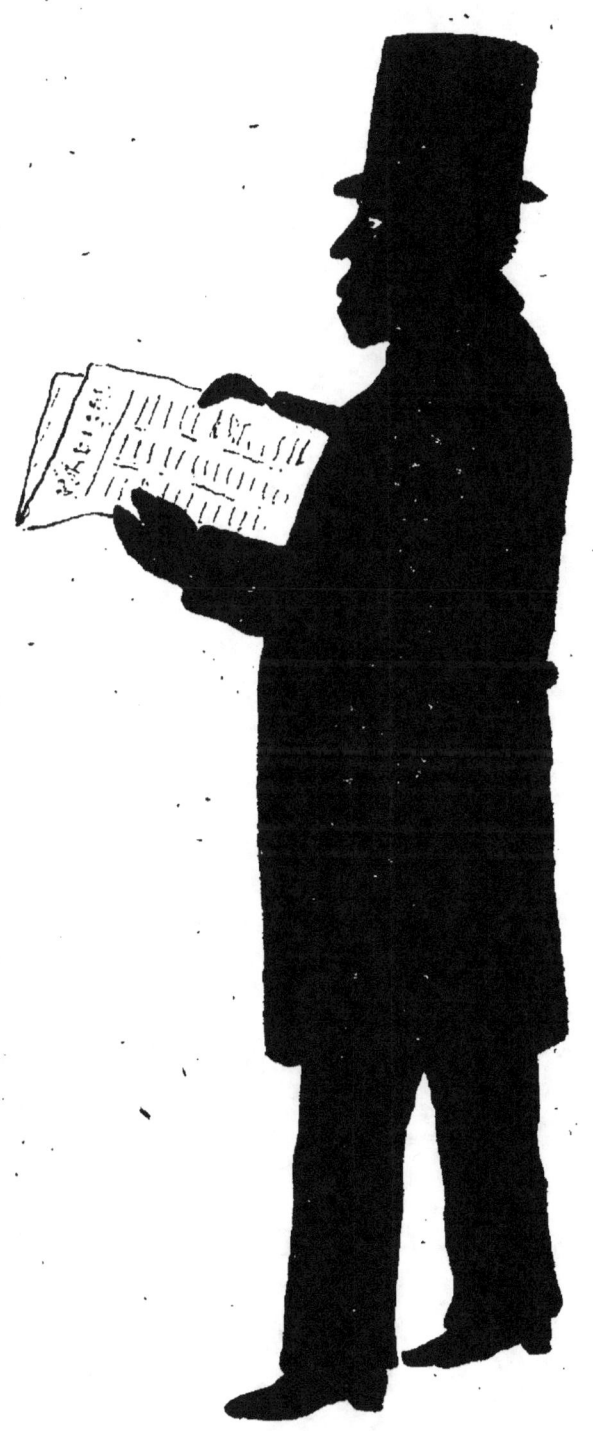

Lecteur de journal

Un changement de ministère

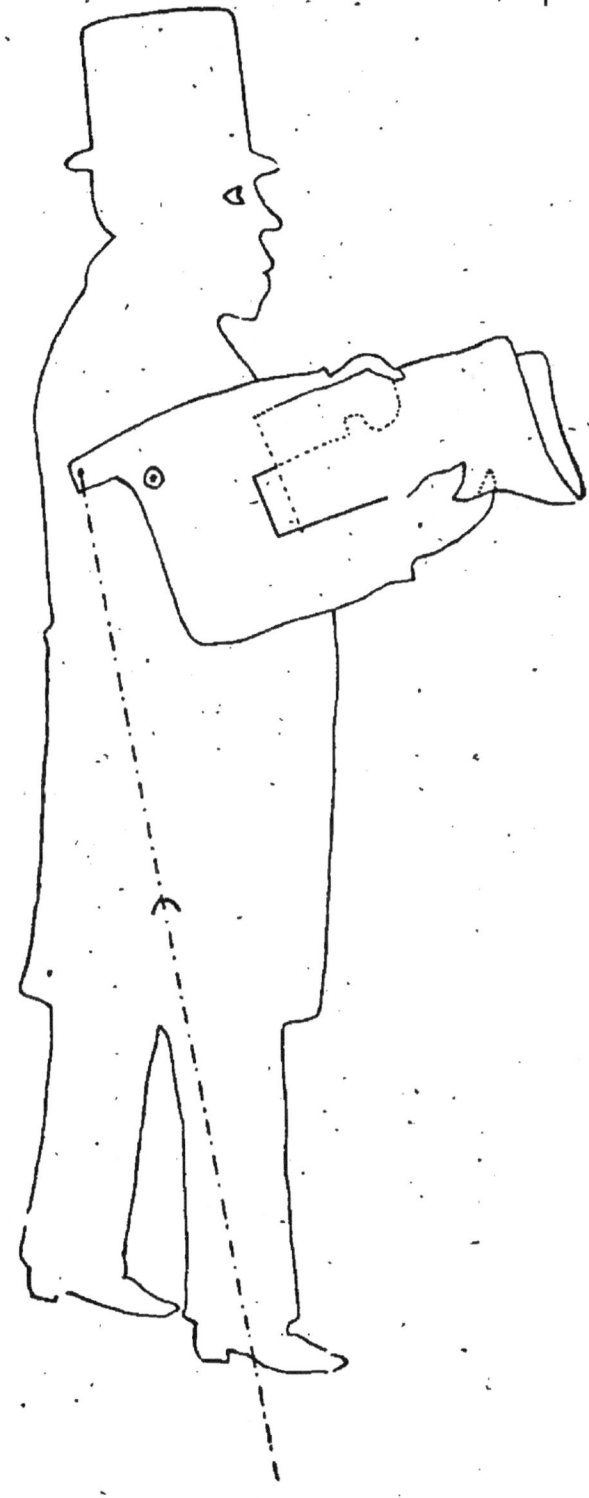

Lecteur de journal

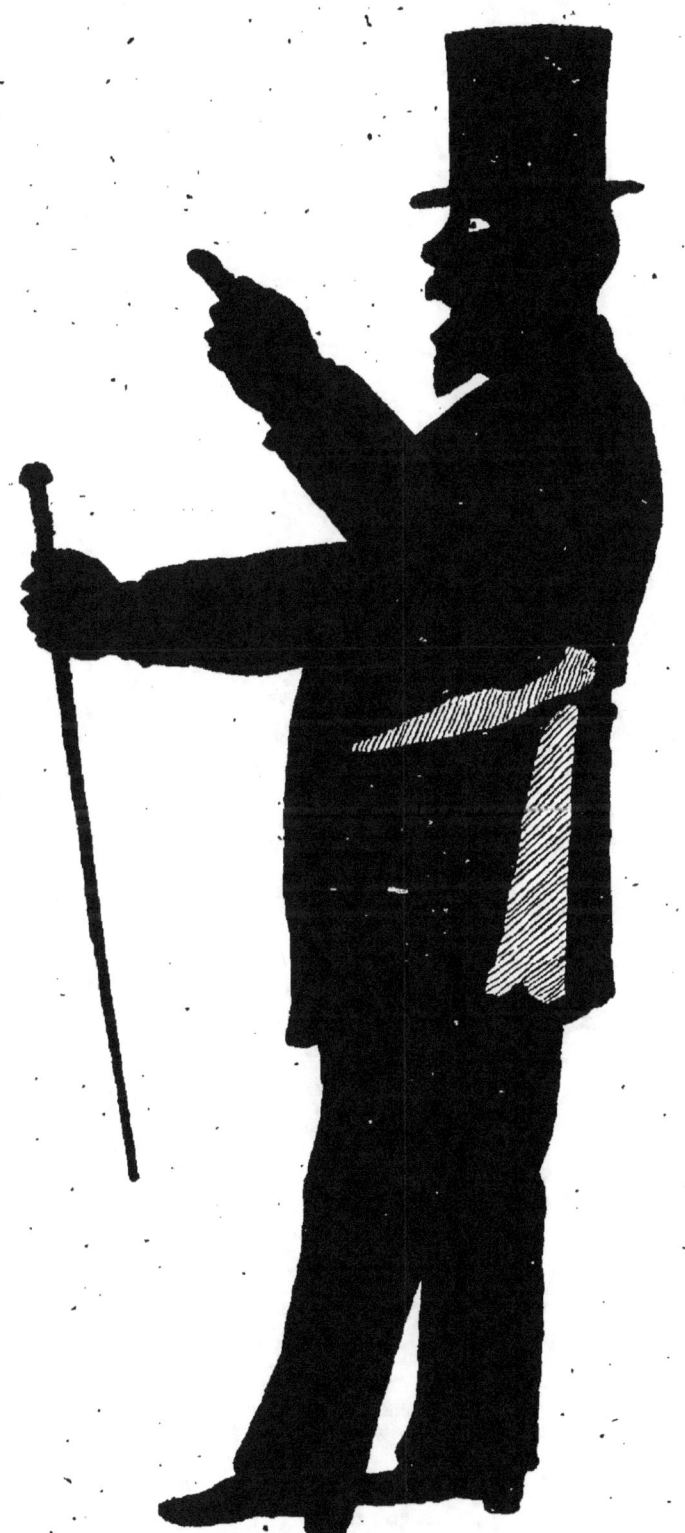

Le Commissaire

Un changement de ministère

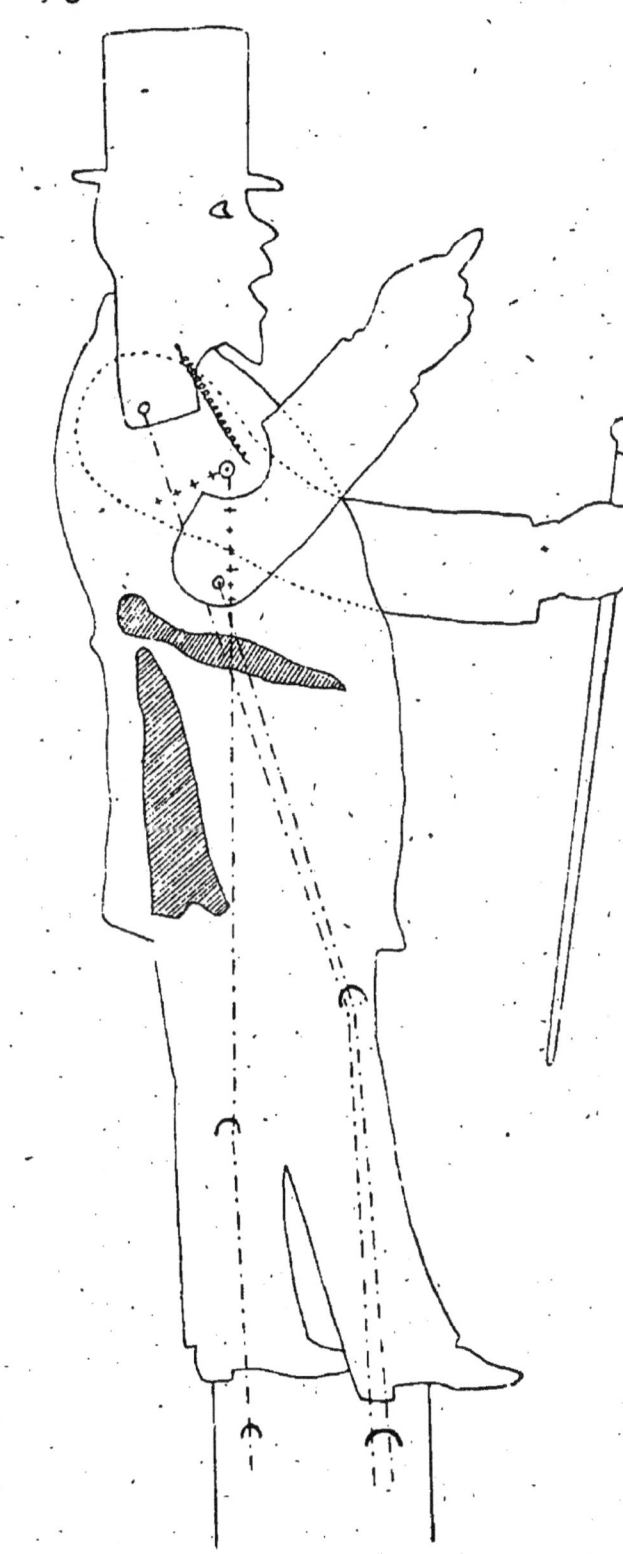

Le Commissaire

Un changement de ministère. N° 11 151

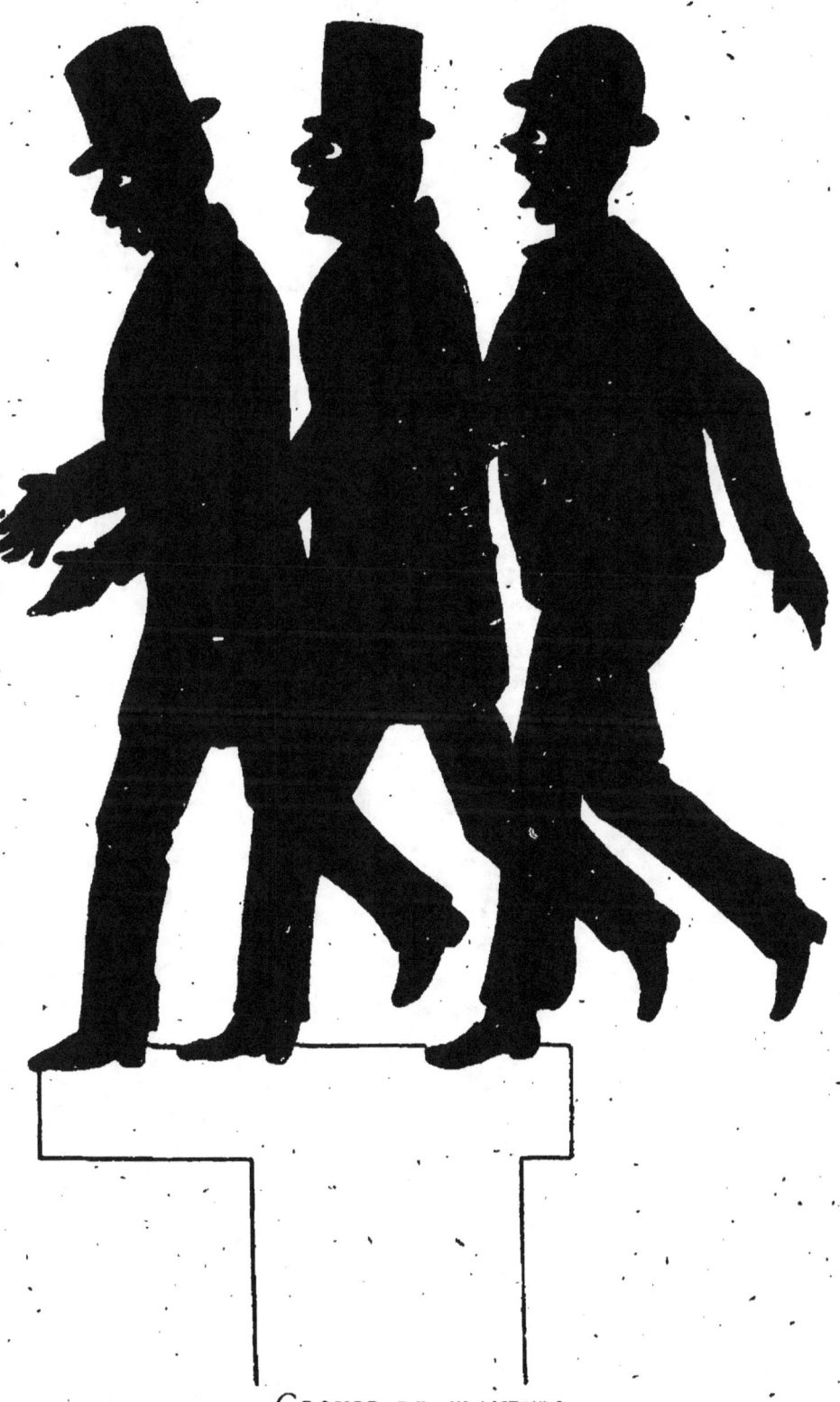

Groupe de flaneurs

Un changement de ministère

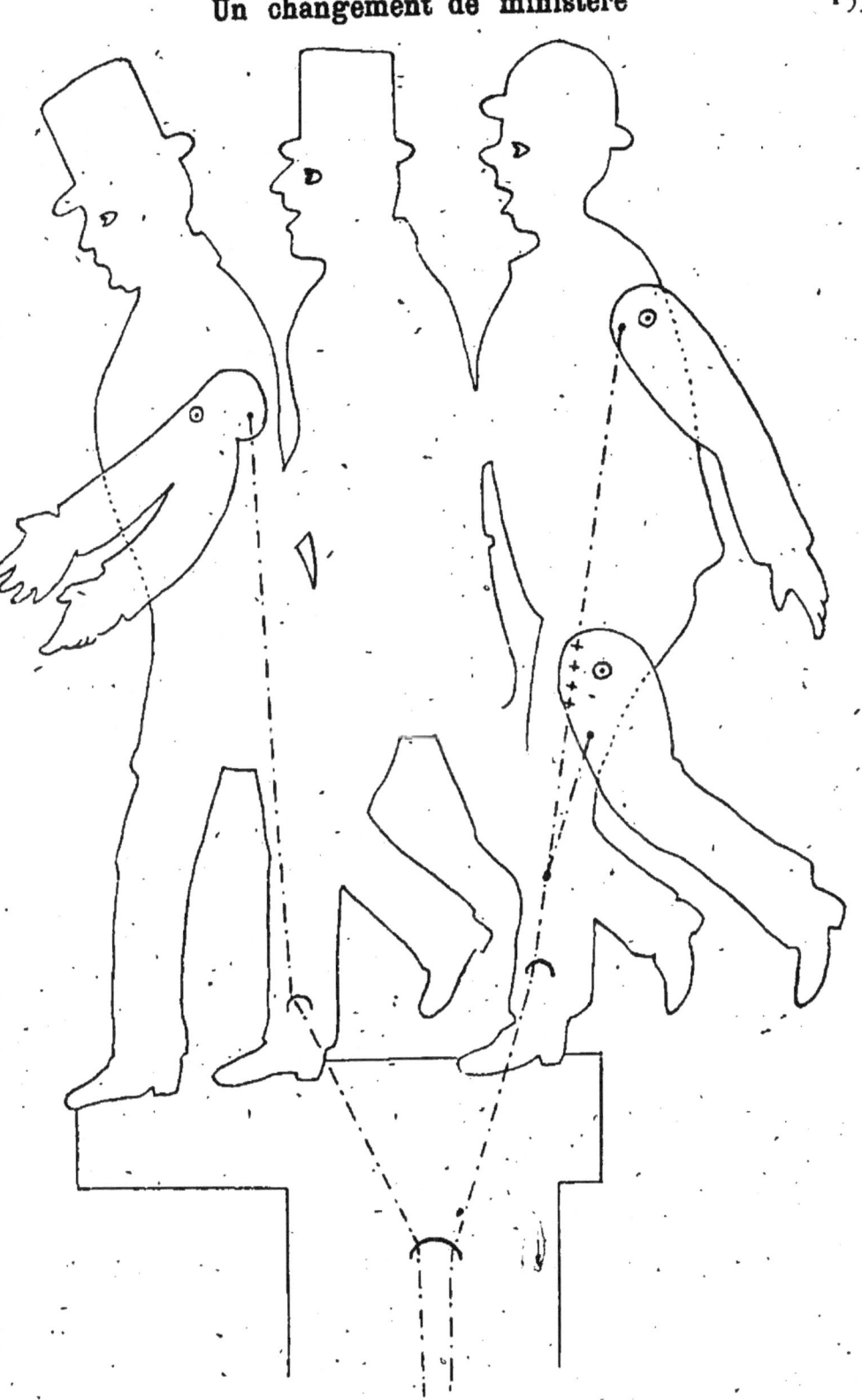

GROUPE DE FLANEURS

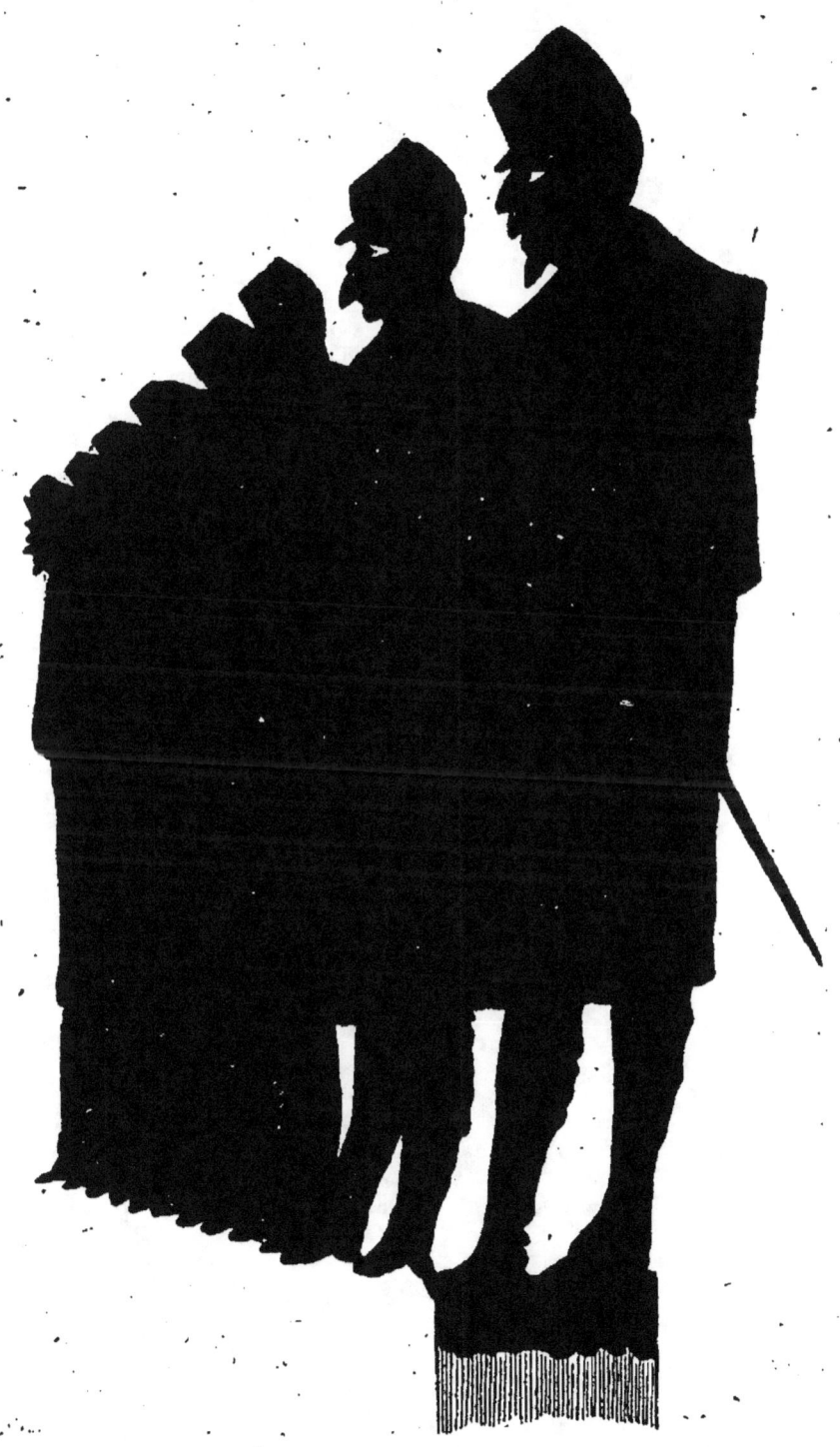

BRIGADE D'AGENTS

Un changement de ministère. N° 13.

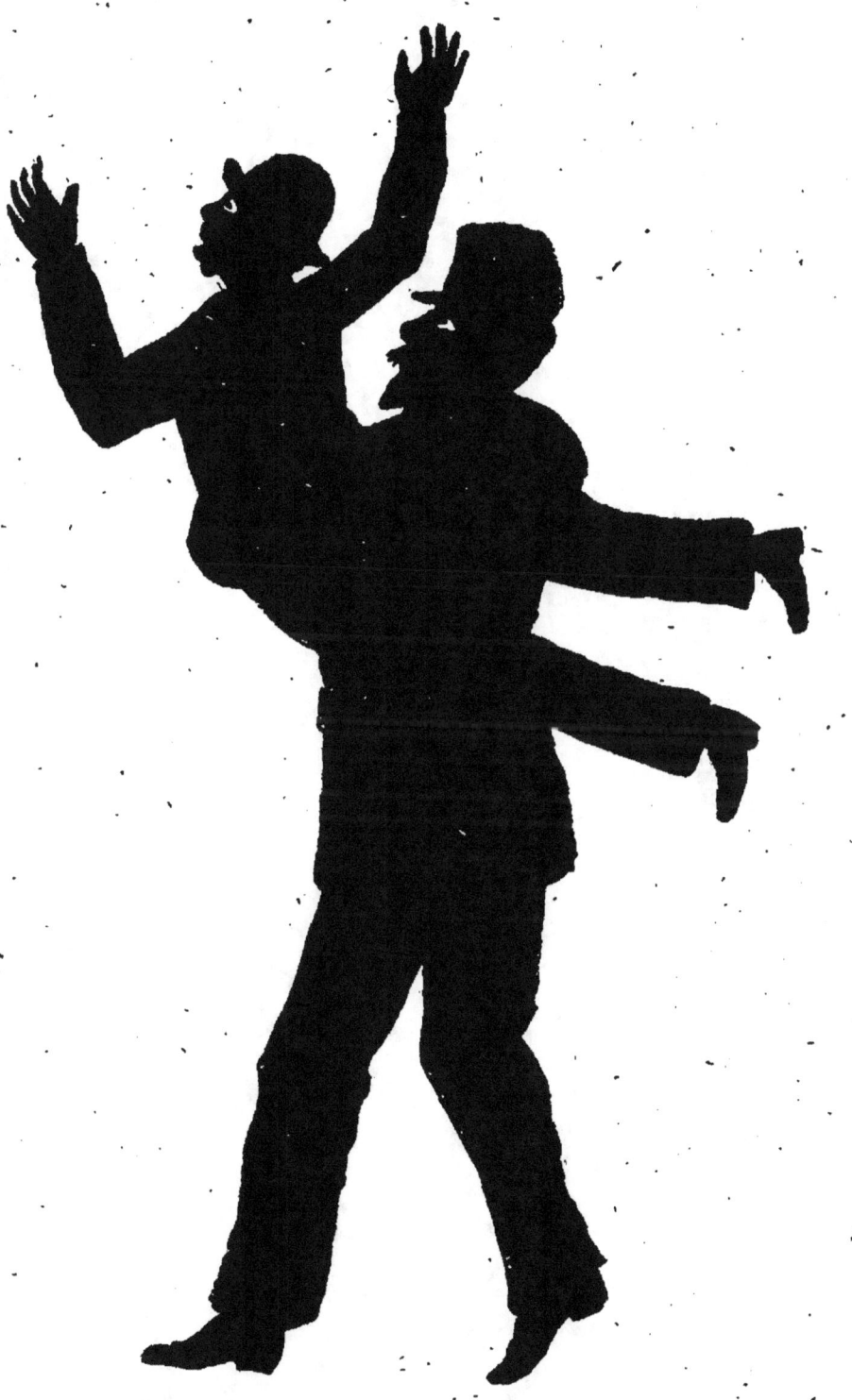

Le Monsieur arrêté.

Un changement de ministère

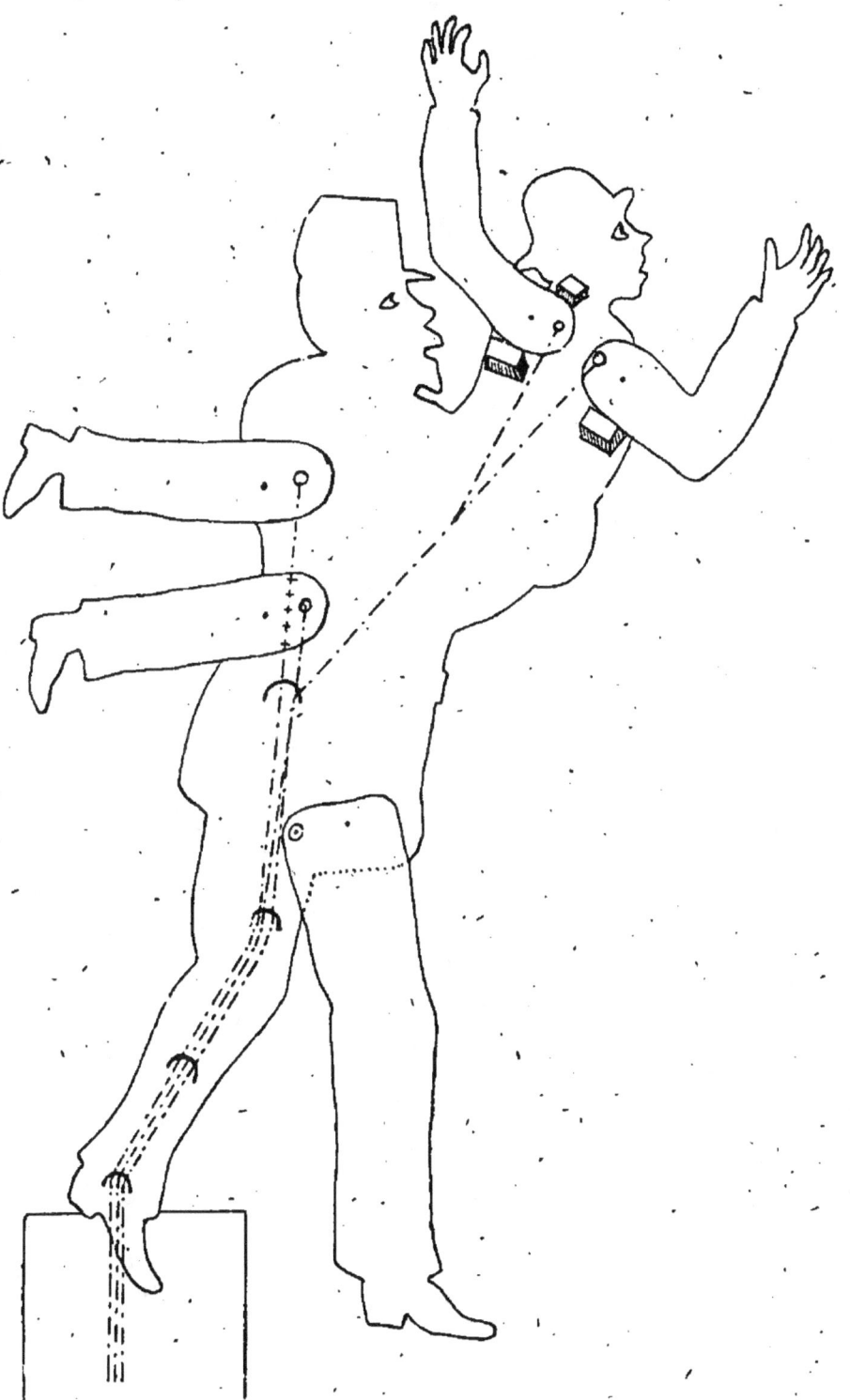

Le Monsieur arrêté

LE MARIAGE DE BÉTINETTE

MISE EN SCÈNE

ACTE PREMIER

Béta est posé sur son trône, à droite. Un autre trône est placé à gauche, et devant ce trône se dresse le télescope.

SCÈNE I

Remplumé est tenu de la main gauche ; de la droite, on fait mouvoir Béta.
Le Diable arrive de la gauche, et sort du même côté, avec Remplumé.

SCÈNE II

Au mot de Béta : *J'ai la tête à l'envers*, on soulève la baguette qui retient la tête de Béta, et on la retourne.

SCÈNE III

Bétasse et Bétinette entrent par la gauche. Bétasse en avant.
Elles glissent dans la rainure.
Au mot de Béta : *Est-ce que vous croyez que je me monte le coup ?* lever la baguette de la tête de Béta et l'appuyer sur la planchette de la base du trône. La tête doit rester à l'envers.
Quand Bétasse dit : *Nous vous laissons bien affligées*, elle se détourne et s'approche de Bétinette ; Bétinette se détourne alors. Pour les détourner, on les sort de la rainure, et on les tient des deux mains. Elles sortent à gauche.

SCÈNE IV

Au mot de Béta : *Je sais me retourner*, retourner la tête de Béta, mais sans baisser la baguette. Et quand il dit : *Il me donnerait un coup d'épaule !* faire redescendre le cou.

SCÈNE V

Remplumé rentre par la gauche, — on le tient à la main. — Quand il dit : *Je vais voir dans la lunette si la fée a entendu votre phrase*, il

se détourne et s'approche de l'oculaire de la lunette ; puis, après sa tirade, il se détourne.

Quand Remplumé dit : *Voici la lunette, sire!* on fait, de la main qui ne tient pas Remplumé, glisser la lunette près du trône de Béta ; il faut l'arrêter à l'endroit où la lunette développée arrive à l'œil de Béta.

Au coup de tam-tam, Remplumé remporte la lunette dans la coulisse, puis revient se placer à droite, près du trône. On le tient de la main droite.

SCÈNE VI

Pathos entre à gauche, dans la rainure.

Quand le roi Béta lui dit : *Toute la cour costumée va avoir l'honneur de défiler devant vous*, Remplumé disparaît à droite, et Pathos va se placer au trône qui lui est réservé. Il s'y tient dans la rainure et semble assis.

L'ordre du défilé, qui entre par la droite, est indiqué dans la pièce. Il est bon de nommer tout haut les personnages.

Pendant ce temps, l'orchestre joue une marche.

ACTE SECOND

Le décor est le même ; on a enlevé les trônes ; à gauche se trouve une table.

SCÈNE I

Pathos, sur la rainure, près de la table ; quand il a écrit ses vers, on tire la targette de la table qui fait apparaître les quatre lignes vertes.

SCÈNE II

Remplumé entre à gauche. — Quand Pathos a lu ses vers, il quitte la table et s'avance au milieu de la scène.

SCÈNE III

En reconduisant Remplumé, qui sort à droite, Pathos se retourne, et quand il dit : *Je vais aller à la cuisine*, il s'avance vers la gauche, et s'arrête en se plaçant au milieu de la rainure. Bétasse entre à gauche et se tient à la main. En partant, elle se détourne et sort par la gauche.

SCÈNE IV

Au mot de Pathos : *Je vais me faire désirer*, musique d'entrée. Il se détourne et se place devant la table.

SCÈNE V

Béta entre par la droite, dans la rainure. Quand il dit : *Faut-il que vous soyez cruche !* on élève vivement la cruche derrière Pathos. La cruche, comme on le sait, s'accroche à la tête de Pathos.

SCÈNE VI

Remplumé entre par la gauche, tenu à la main. Quand Béta dit : *Je donnerais bien je ne sais quoi pour le faire décrucher*, enlever vivement la cruche par le dessous. Remplumé sort par la droite.

SCÈNE VII

Quand Béta dit : *Ah ! tenez, vous me faites perdre la tête !* abaissez vivement avec le fil la tête de Béta et, en même temps, faites apparaître sa tête par terre, près de la table. Quand Béta dit : *Vous allez marcher dessus !* Pathos feint de se baisser, et la tête, censée relevée par lui, se trouve accrochée sur la table. Pathos est plus loin.

SCÈNE VIII

Bétinette entre à droite, elle se glisse au milieu dans la rainure. Quand Béta dit : *Je sens maintenant ma tête sur mes épaules*, on fait disparaître la tête de la table, et en même temps on lâche le fil qui abaissait sa tête qui se redresse.

Quand Béta dit : *Mon gendre, je vous donne ma fille !* Bétinette jette un cri et feint de se trouver mal. On lui enlève alors sa tête de chou, et elle se redresse avec sa figure de jeune fille. — Au mot de Béta : *Que la fête commence !* musique. La table rentre dans la coulisse, et Béta, Pathos et Bétinette sortent.

BALLET

On place d'abord les figurants de droite et de gauche. Ensuite, entrée de la première danseuse ; entrée des deux danseurs, intermède du clown, et, enfin, l'apothéose en trois parties.

Le Mariage de Bétinette

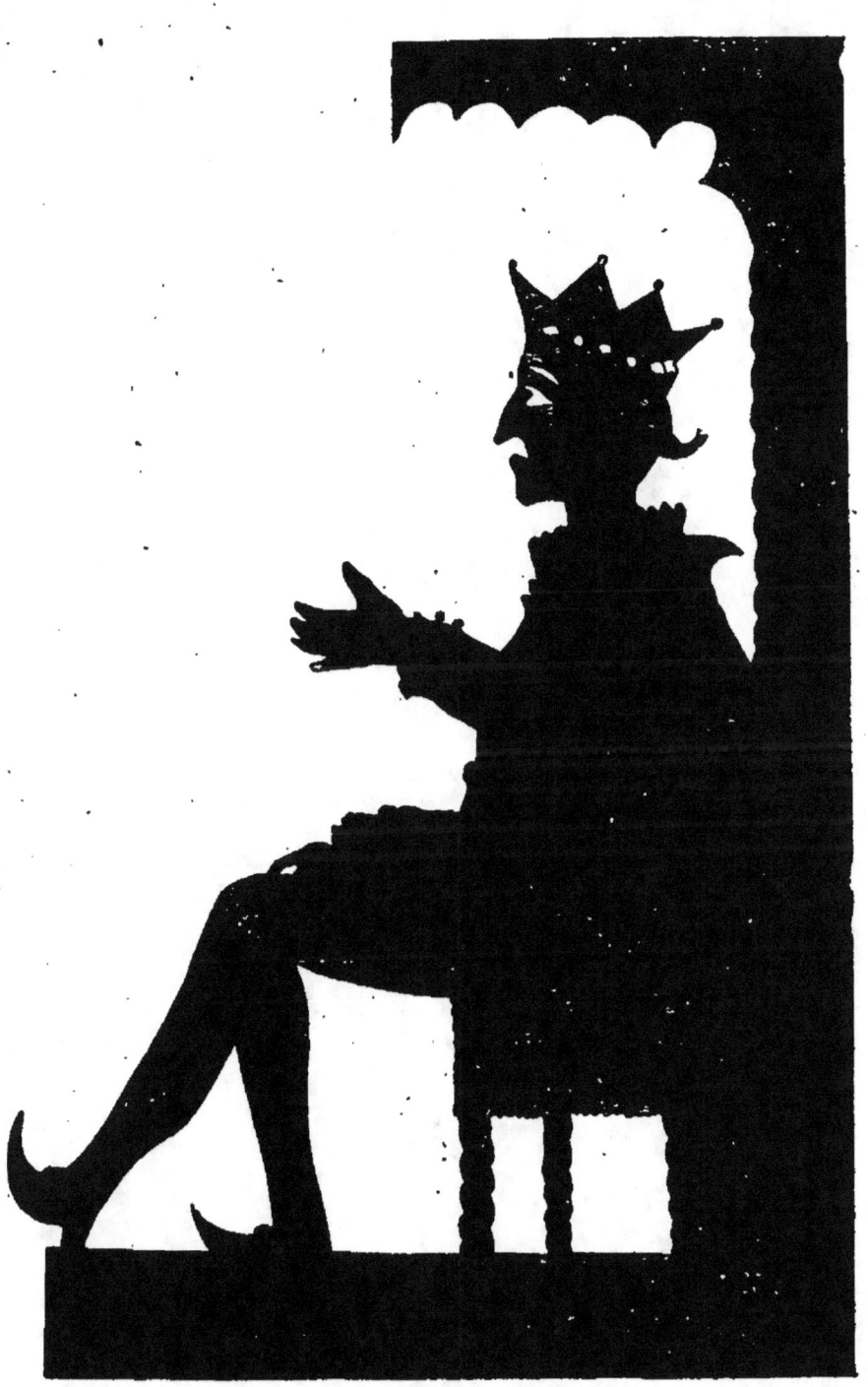

Le Roi Béta

EXPLICATION DES PLANCHES

Planche n° 1

A. Le roi Béta ne forme qu'une même pièce avec son fauteuil.
B. Tête de Béta fixée à une baguette C et étant indépendante de la pièce A. Cette tête est maintenue par deux caoutchoucs : celui du haut est fixé sur deux petits supports de bois D, D, l'autre est simplement fixé au cartonnage.
Quand la tête de Béta doit se retourner, on tourne la baguette C, le caoutchouc cède, et le virement a lieu. Pour que le cou de Béta s'allonge, on lève la baguette et on l'arrête au point E, sur l'épaisseur du bois qui maintient le cartonnage. Les caoutchoucs suffisent pour l'empêcher de bouger.
F. Est un trou par où passe le fil qui fait mouvoir le bras de l'autre côté.

Planche n° 2

G. Coulisse qui forme l'arrêt du bras en haut et en bas ; simple bande de carton sur deux épaisseurs de bois.

Le Mariage de Bétinette. (Planche n° 1)

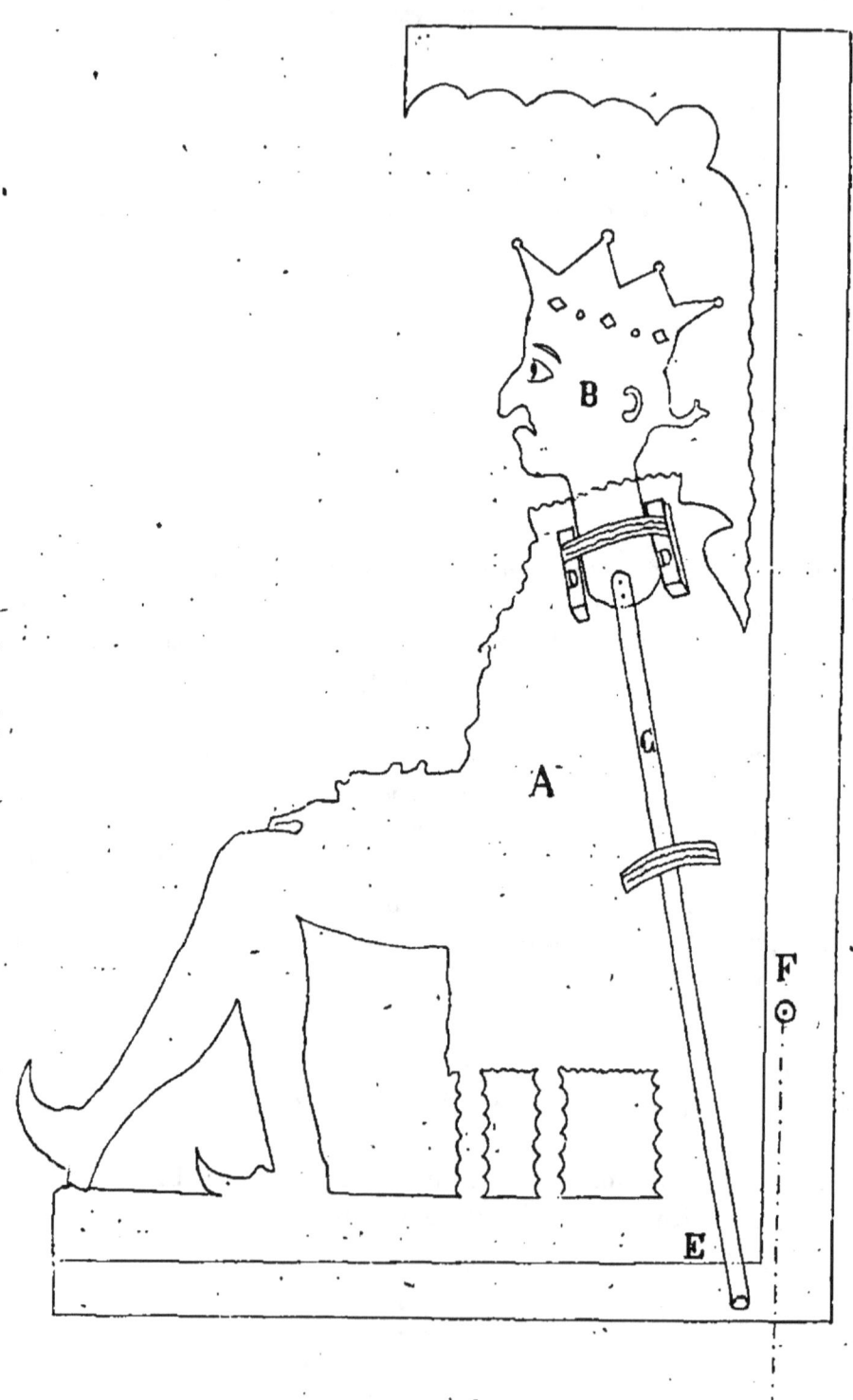

Le Roi Béta

Le Mariage de Bétinette. (Planche n° 2)

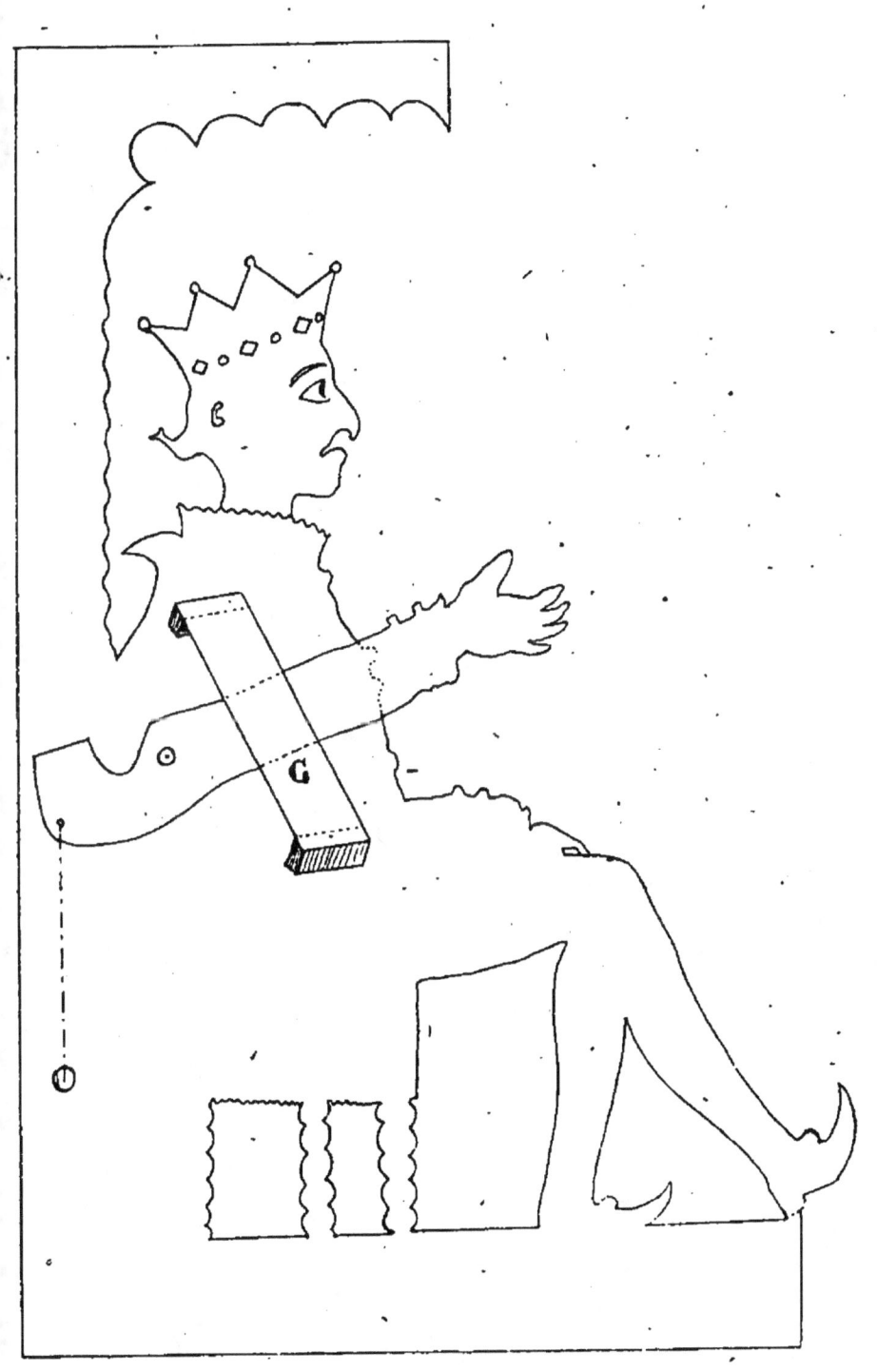

Le Roi Béta

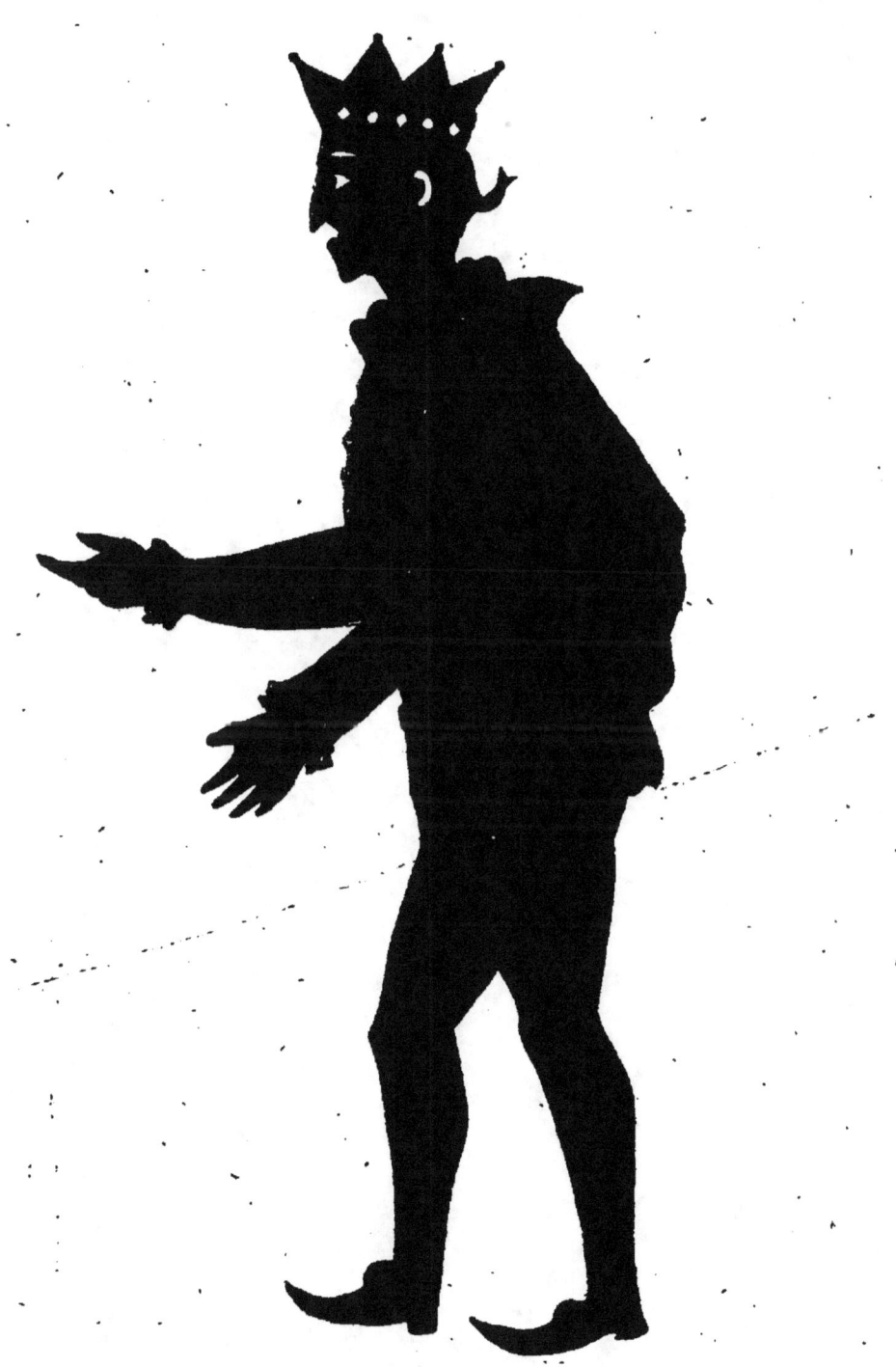

Le Roi Béta, debout

EXPLICATION DES PLANCHES

La machination de cette ombre est assez compliquée, nous allons tâcher de la décrire le plus clairement possible.

Planche n° 1

A. Tête de Béta, fixée au corps par une charnière en caoutchouc de 0^m,020.

B,B,B. Fil destiné à abaisser la tête de Béta.

C. Pont en cartonnage placé sur deux épaisseurs de bois ; celle du haut sert en même temps d'arrêt au bras quand il n'est pas levé. Sur ce pont passe le fil B.

D. Bras composé de deux pièces. Consulter le détail figures 2 et 3.

E. Jambe à laquelle est fixé un caoutchouc léger qui la ramène près de l'autre.

1,2,3,4,5. Attaches qui guident les fils.

Planche n° 2

F. Caoutchouc fixé d'un côté sur une épaisseur de bois à la tête, et de l'autre, sur la palette en bois qui maintient le carton.

GG. Axes du bras et de la jambe qui fonctionnent de l'autre côté.

H. Bras fixé sur la palette ; un caoutchouc léger le fait retomber automatiquement.

I. Trou par lequel passe le fil qui lève le bras.

J. (*Fig.* 2). Tête de Béta fixée sur une baguette. Lorsque Béta perd la tête, ce qui a lieu quand on tire le fil B, planche 1, on prend cette autre tête qu'on montre sur le sol et que feint de ramasser le prince Pathos pour la mettre sur la table.

K. (*Fig.* 3). Détail du bas de la tige de l'ombre.

1,2. Fils du bras D, animant le bras et l'avant-bras, unis par un trapèze pour faciliter le mouvement.

3. Fil de la jambe E, fixé sur le bois.

4. Fil B, qui abaisse la tête.

5. Fil H, qui relève le bras.

176 Le Mariage de Bétinette. (*Planche n° 1*)

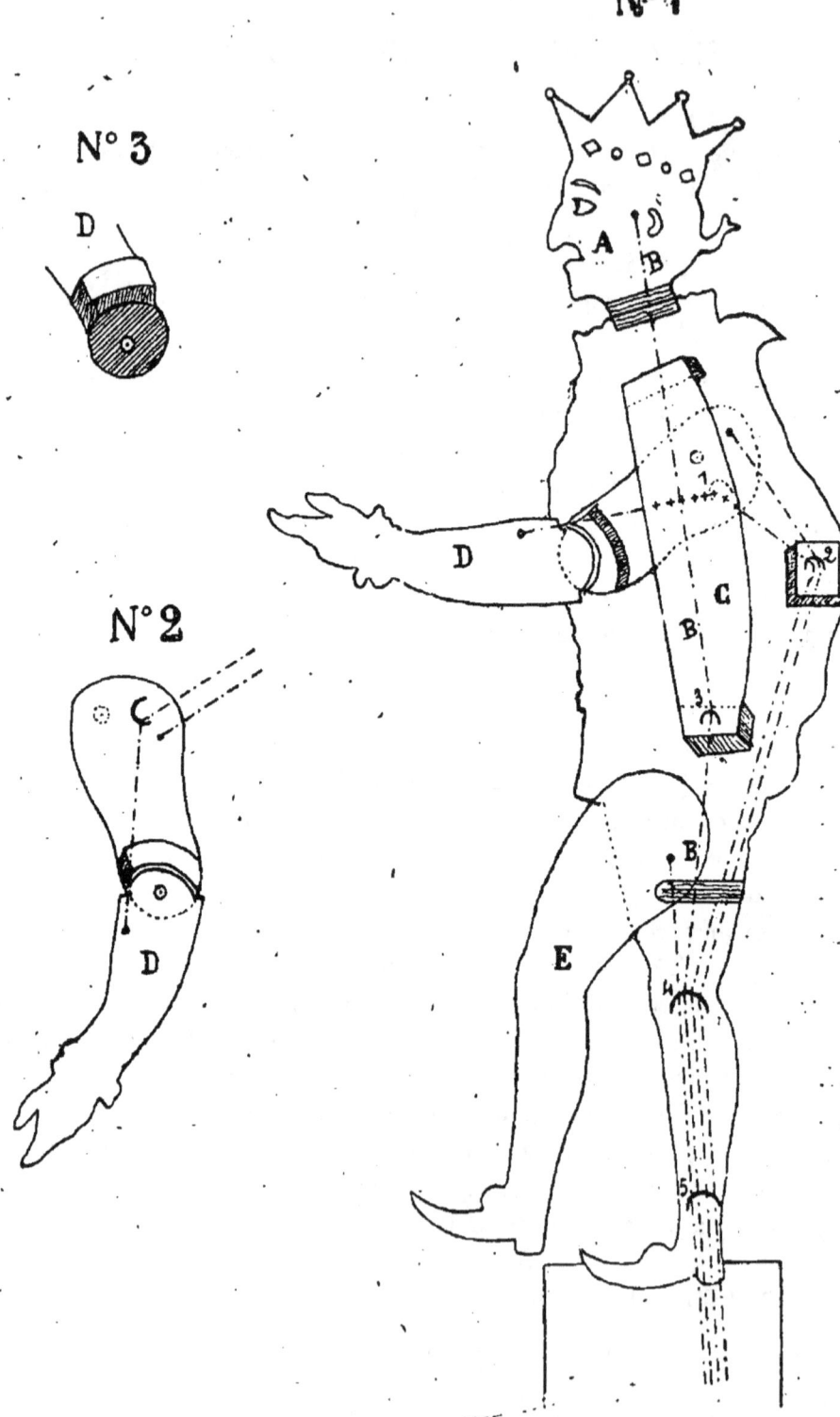

Le Roi Béta, debout

Le Mariage de Bétinette. (*Planche n° 2*)

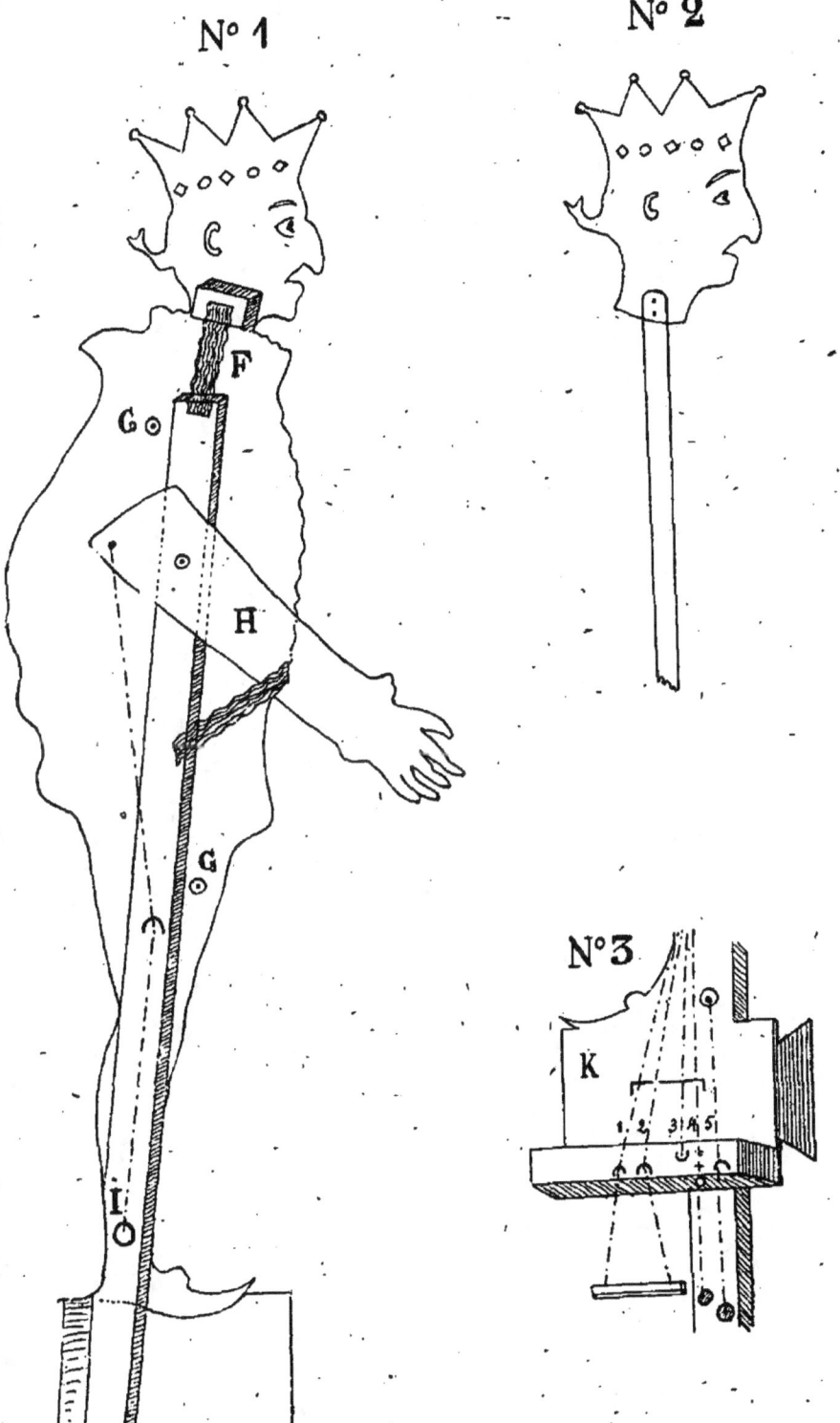

Le Roi Béta, debout

Le Mariage de Bétinette

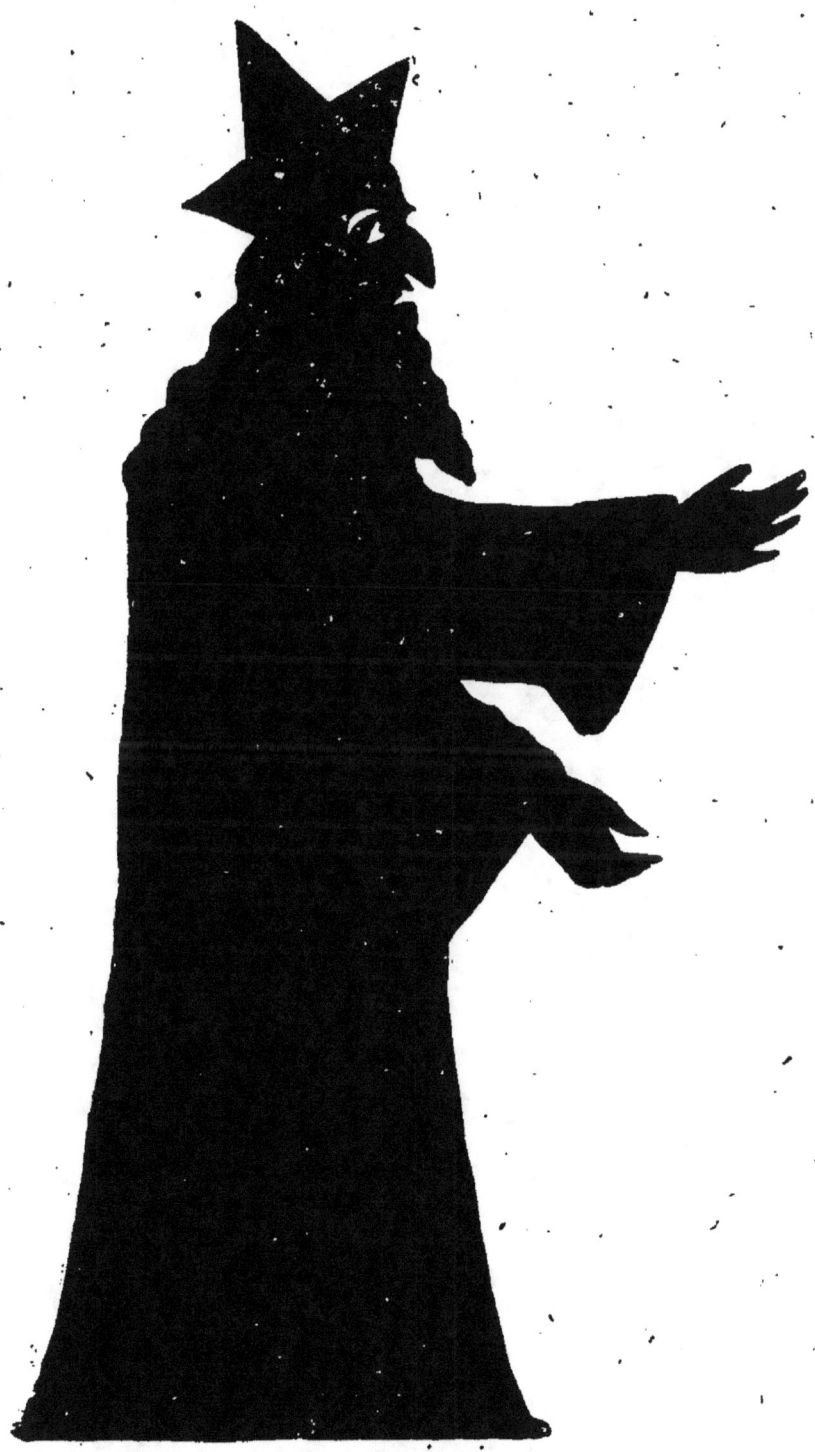

REMPLUMÉ

EXPLICATION DES PLANCHES

Planche n° 1

A. Barbe mobile retenue par le caoutchouc B, et tirée par en bas par le fil C qui passe sous le bras D, mû par le fil E.
F. Arrêt qui empêche la barbe de couvrir la bouche.
G. Trou par où passe le fil J.

Planche n° 2

H. Bras mobile dont l'axe est fixé sur la palette I.
J. Fil qui fait mouvoir le bras H et passe par le trou G.
K. Palette qui maintient le cartonnage et où sont fixés les axes des bras et de la barbe.

182 **Le Mariage de Bétinette.** (*Planche n° 1*)

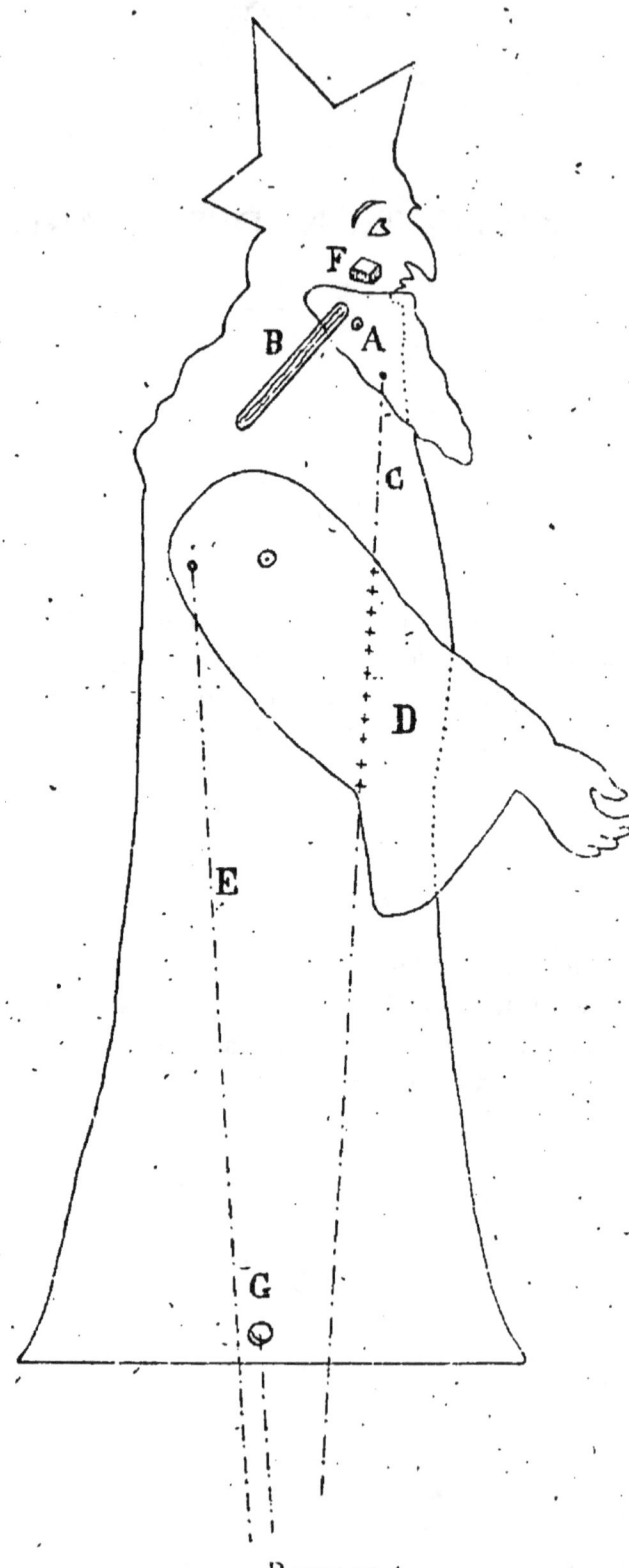

Remplumé

Le Mariage de Bétinette. (*Planche n° 2*)

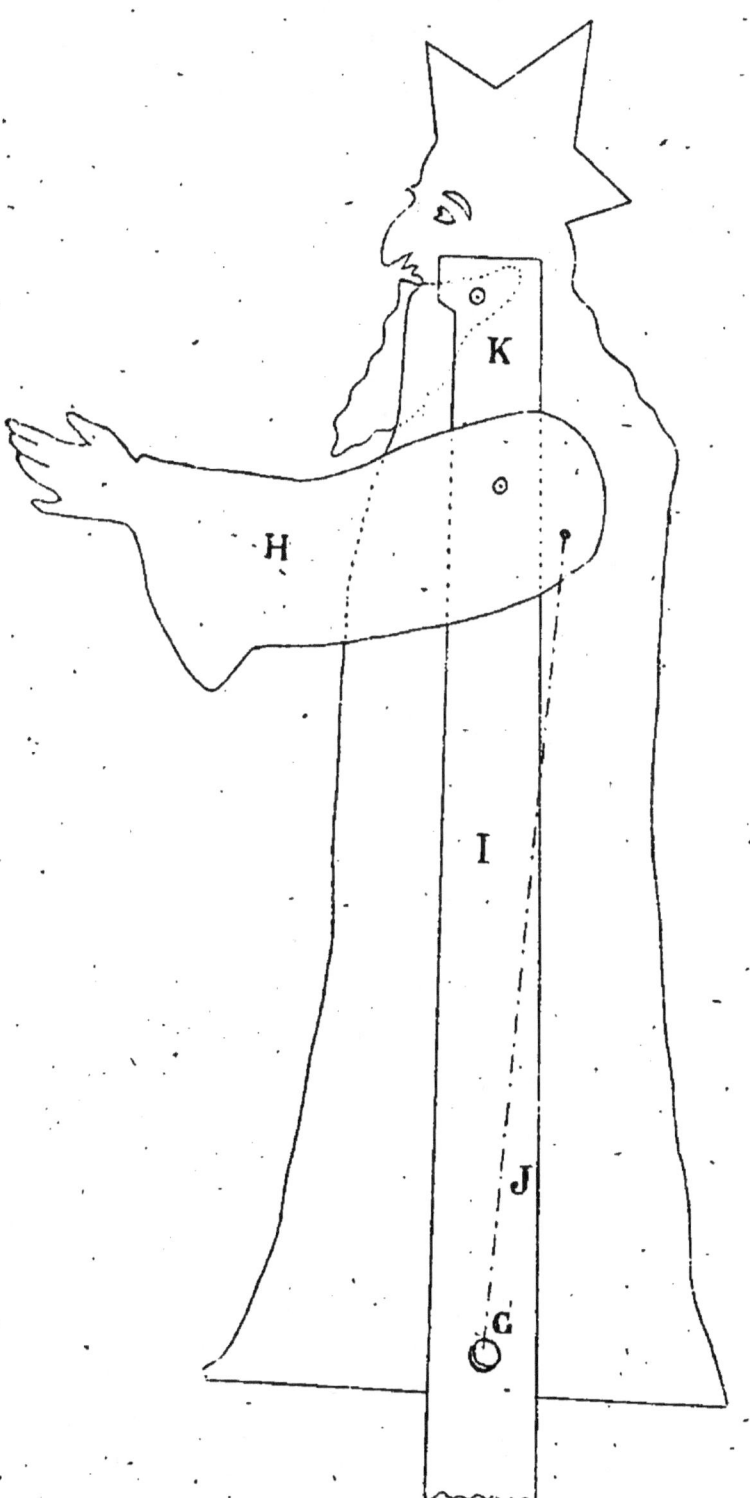

Remplumé

Le Mariage de Bétinette

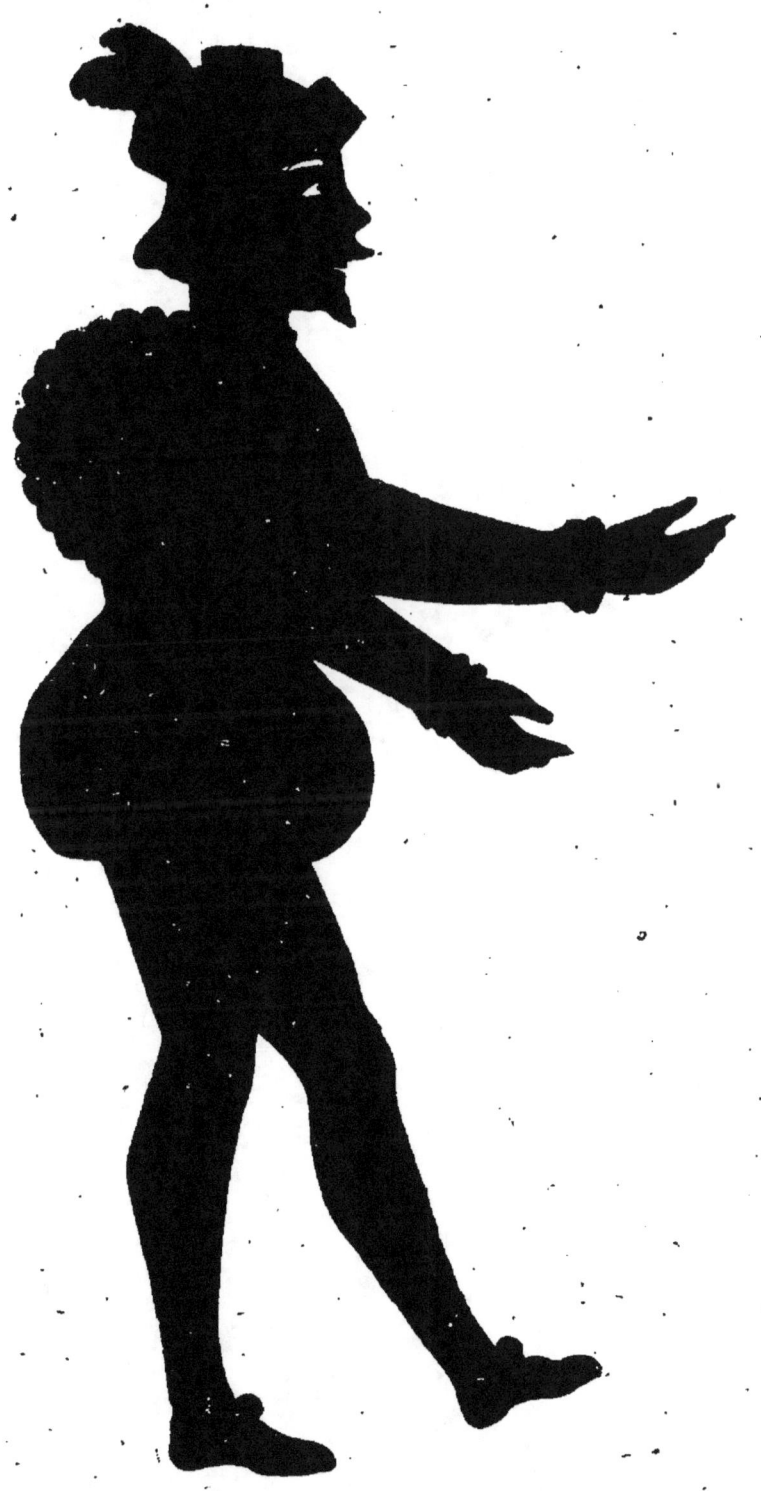

LE-PRINCE PATHOS

EXPLICATION DES PLANCHES

Planche n° 1

A. Buste fixé aux reins par l'axe B.
C. Arrêt de la jambe.
D. Jambe.
E. Trou par lequel passent les trois fils du bras, du buste et du bras articulé.
F. Point d'attache du fil qui passe dans le buste par un trou et qui relève le bras. (Voir *planche* 2.)
G. Axe du bras.
H. Avant-bras mobile avec ses crans se butant sur l'arrêt.
I. Arrêt en bois.

Planche n° 2

J. (*Fig.* 1). Avant-bras fixé sur la palette qui maintient le personnage et au bas de laquelle se réunissent les fils pour passer par le trou E.
B. Axe qui maintient le buste aux reins.
KK. Arrêts du buste devant et derrière.
L. Caoutchouc qui ramène le buste.
M. Petite règle plate qui maintient le buste près de la palette.
La figure 2 indique les détails du mécanisme du buste.
La figure 3 montre le buste fixé sur la palette.

188 **Le Mariage de Bétinette.** (*Planche n° 1*)

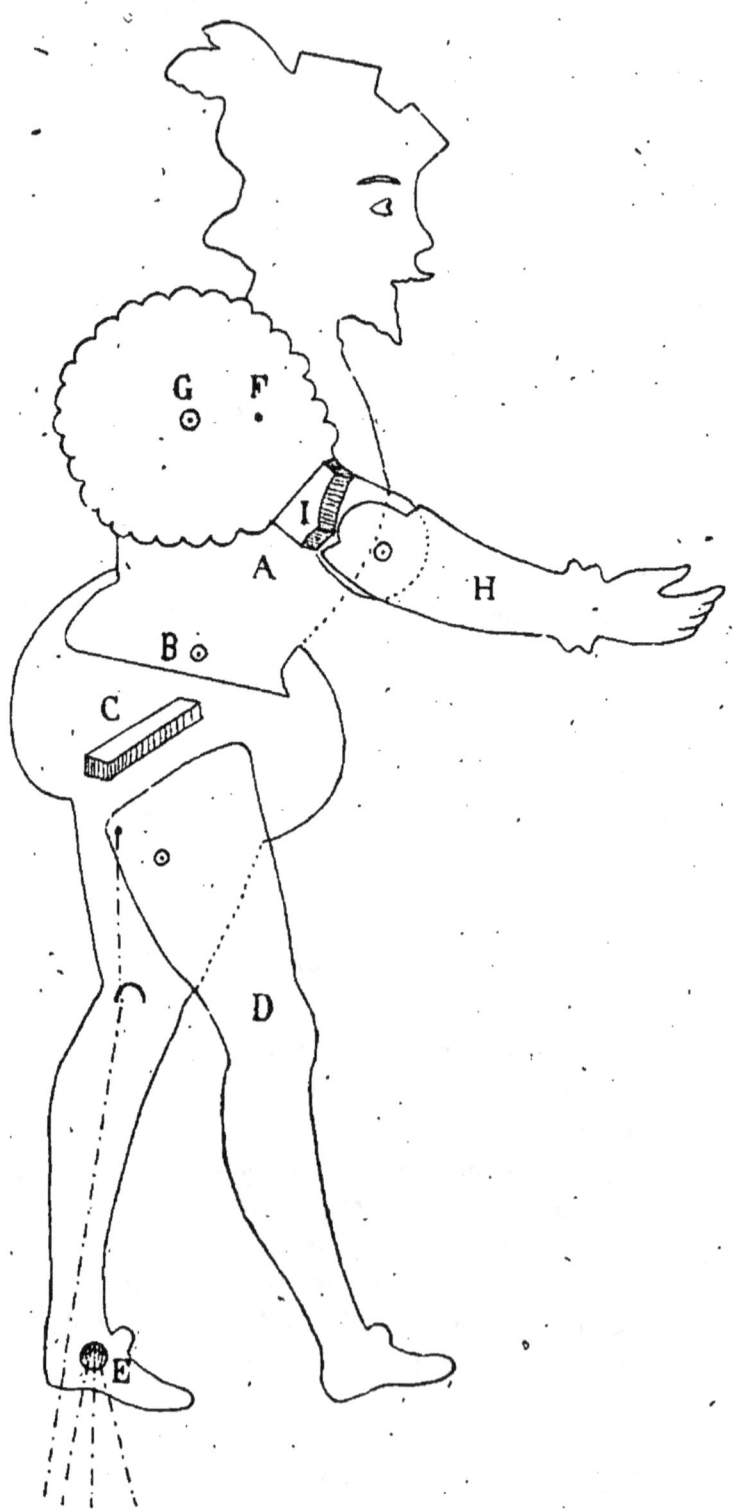

Le Prince Pathos

Le Mariage de Bétinette. (*Planche n° 2*)

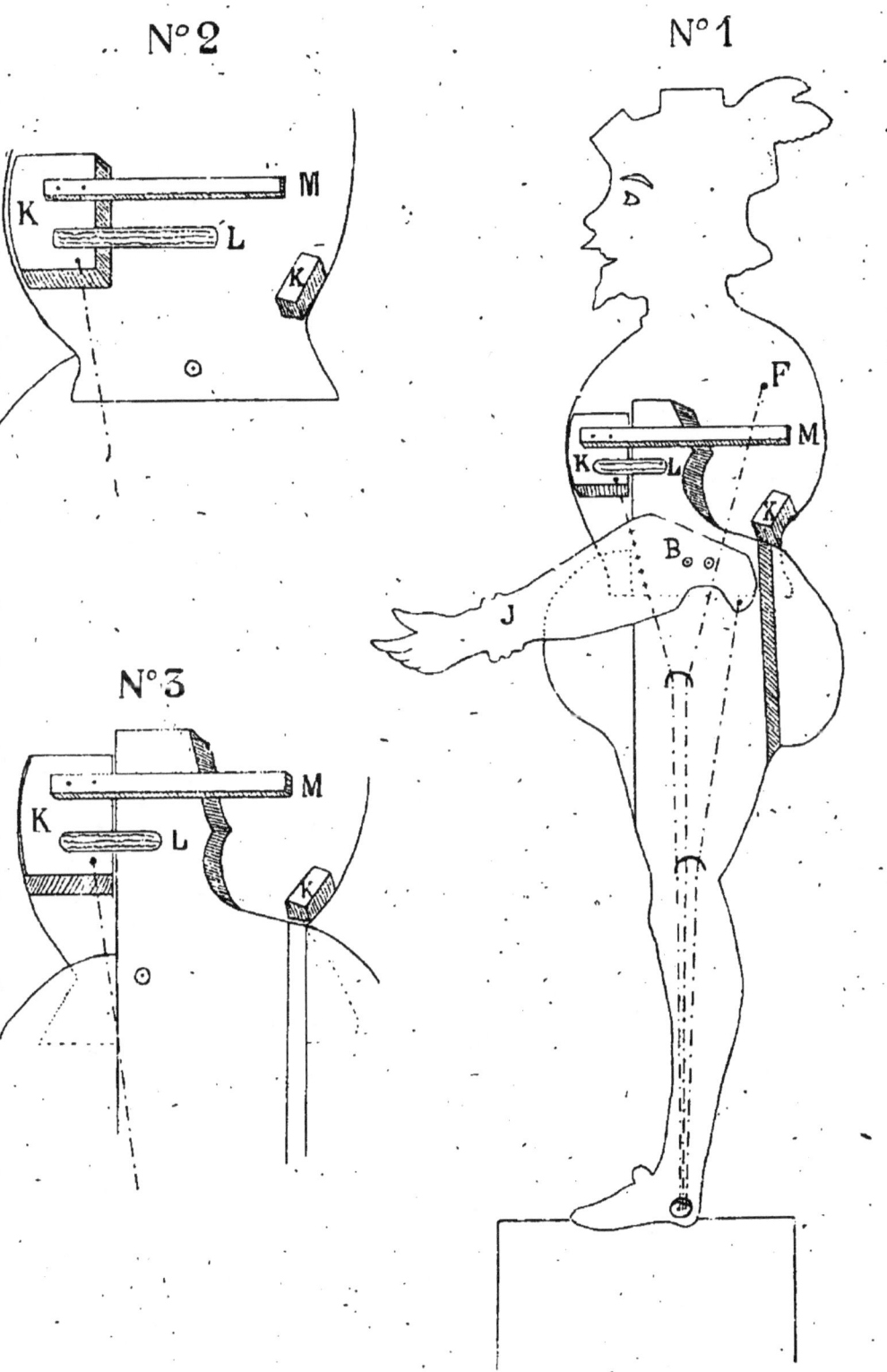

Le Prince Pathos

Le Mariage de Bétinette

BÉTINETTE

EXPLICATION DES PLANCHES

Planche n° 1

A. Tige plate en bois au sommet de laquelle est adaptée une coulisse étroite faite avec un carton léger ou une bande de métal, et qui sert à recevoir la targette B fixée sur l'épaisseur du bois qui adhère au chou. (Voir *planche n° 2, figures 2 et 3.*)

Planche n° 2

C. Figure 1, arrêt de la course du bras.
D. Figures 2 et 3, épaisseur de bois sur laquelle est fixée, comme à la figure B, une lame de carton ou de métal. Cette pièce sert à maintenir le chou sur la tête de Bétinette. Le chou est ainsi fixé dans le bas par la pièce B et dans le haut par la pièce D. (Voir *figure 3 et le pointillé planche n° 1.*)

Le Mariage de Bétinette. (*Planche n° 1*)

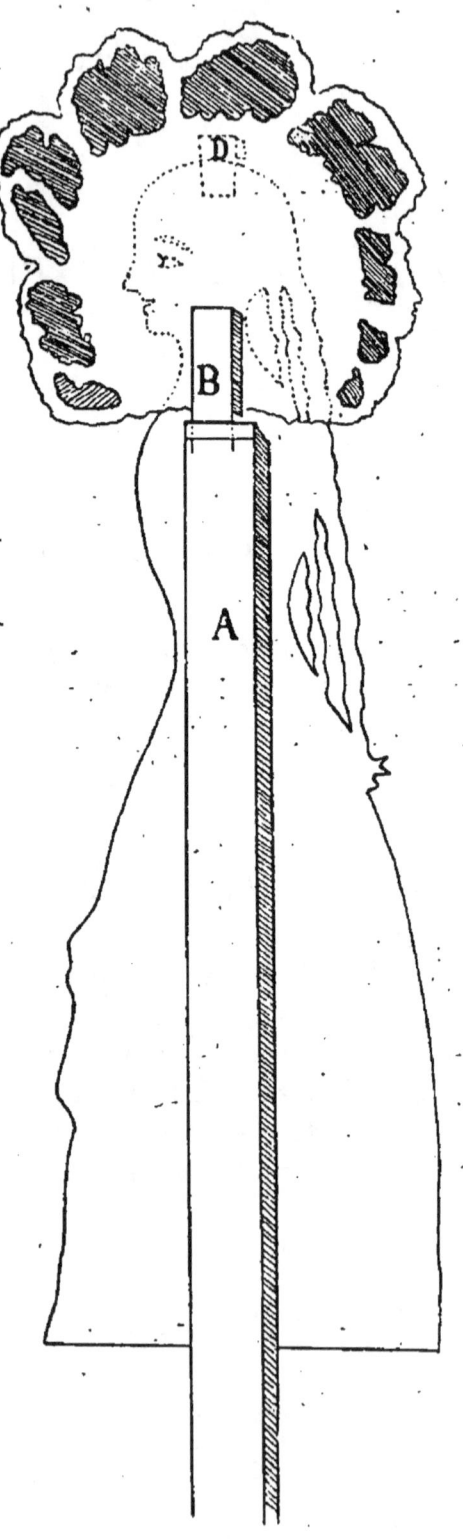

BÉTINETTE

Le Mariage de Bétinette. (*Planche n° 2*)

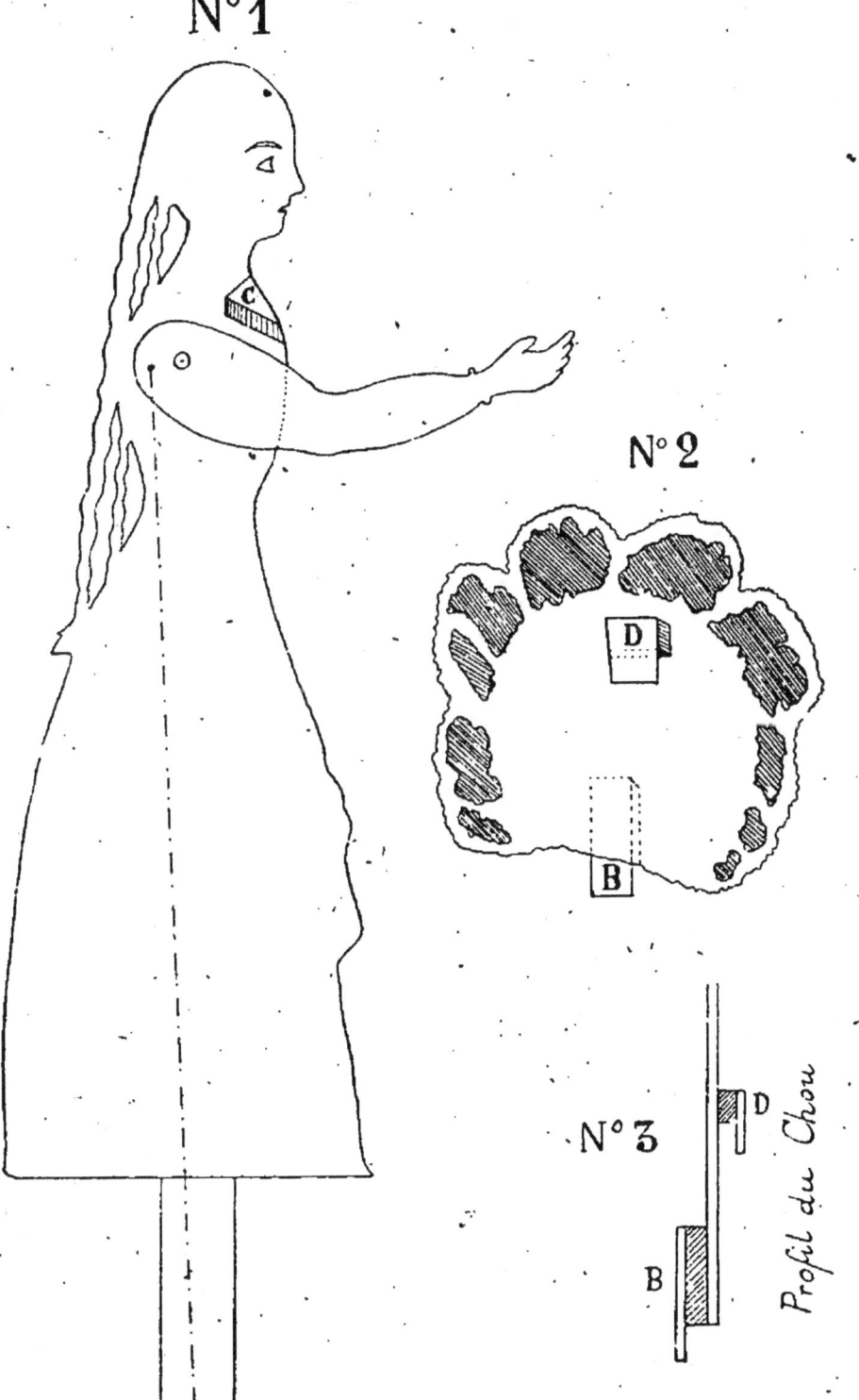

BÉTINETTE

Le Mariage de Bétinette

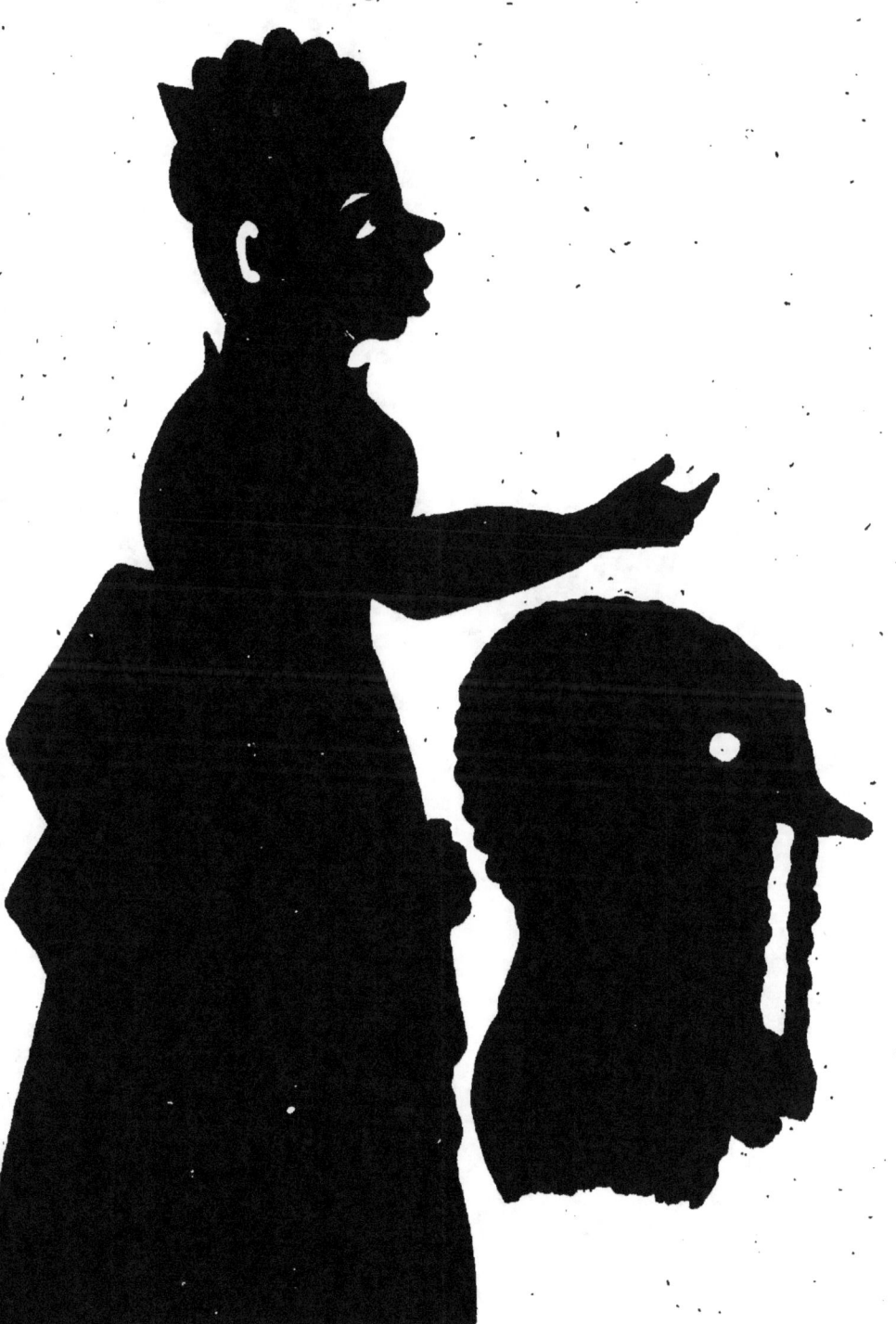

Bétasse

EXPLICATION DES PLANCHES

Planche n° 1

AAA. Cartonnage représentant la tête de dinde. Il est maintenu par la languette en carton B.

Planche n° 2

C. Bras mobile.

Le Mariage de Bétinette. (Planche n° 1)

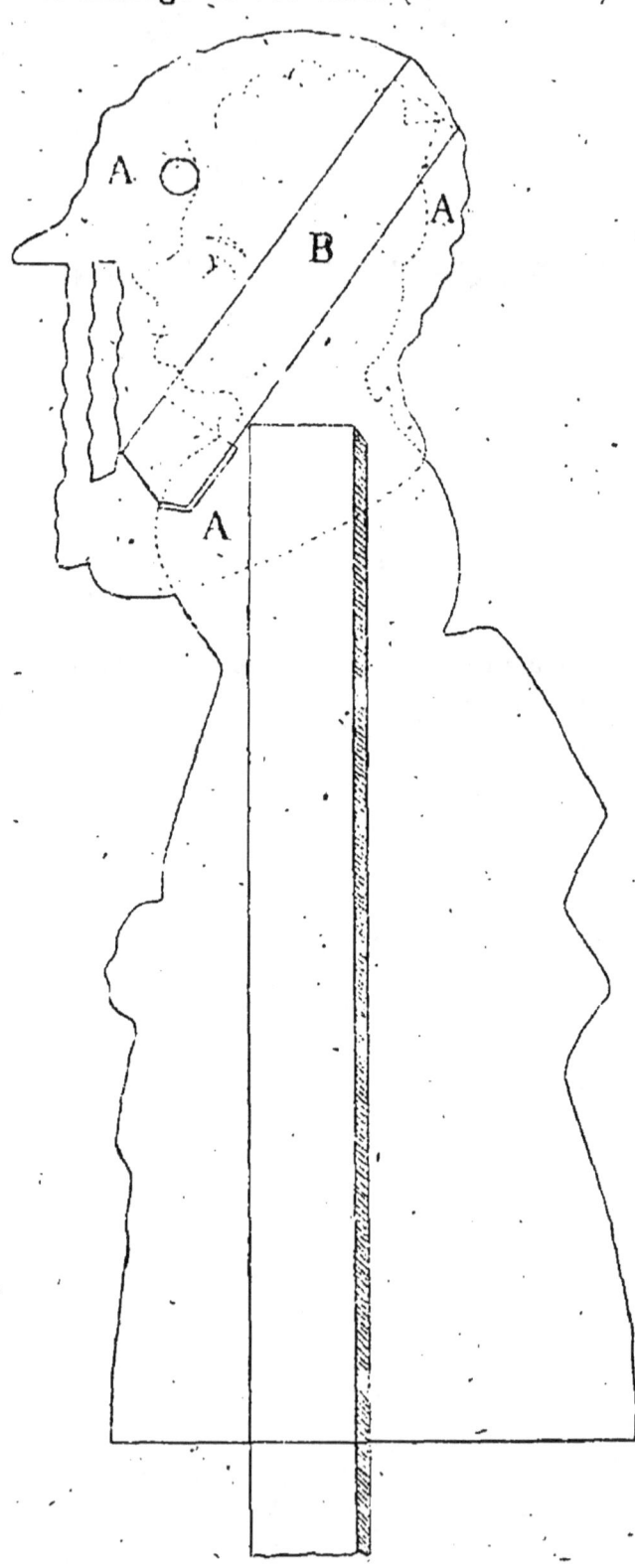

Bétasse

Le Mariage de Bétinette. (*Planche n° 2*)

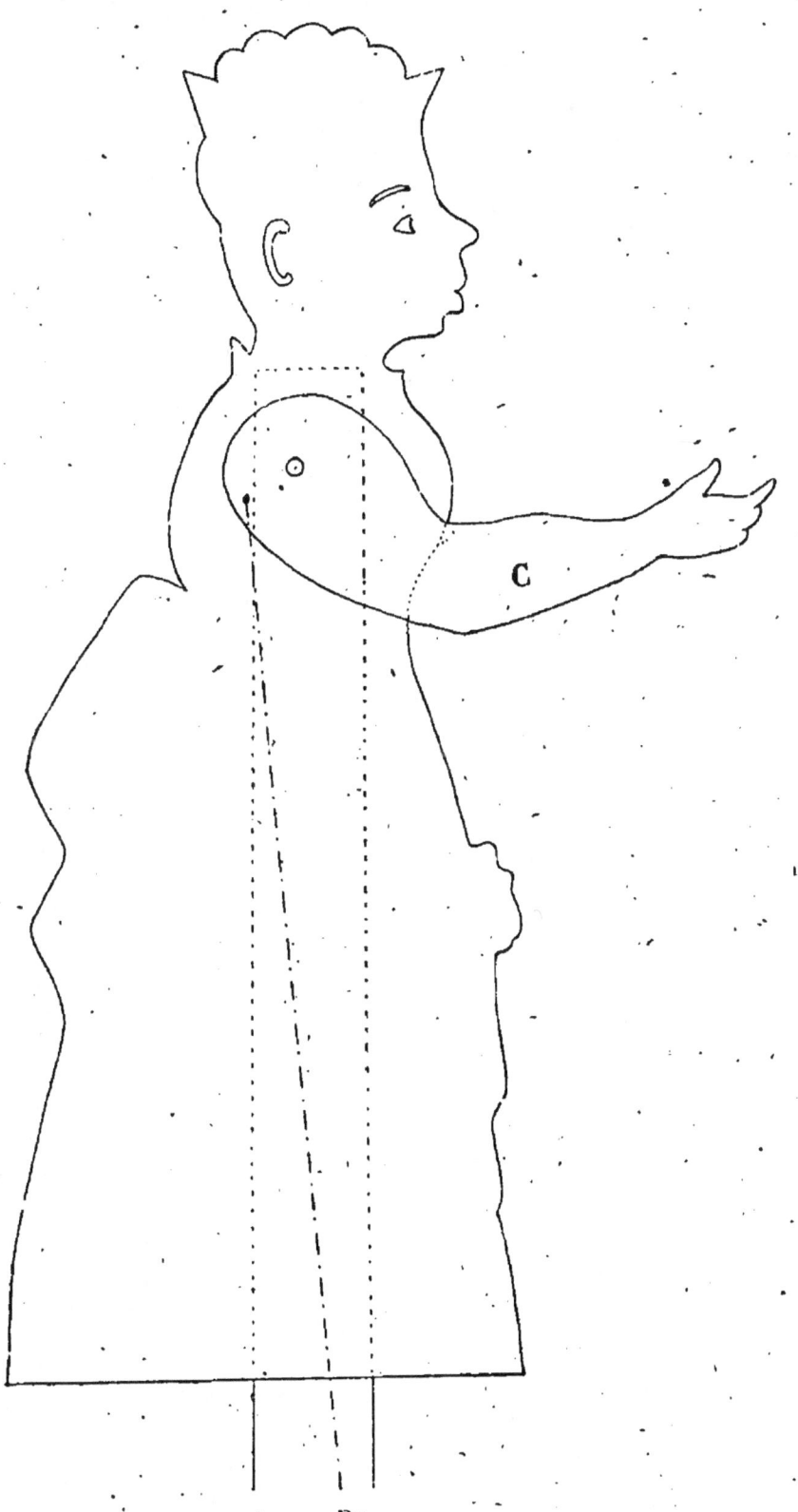

Bétasse

Un Diable

EXPLICATION DES PLANCHES

Planche n° 1.

A. Garniture en bois sur laquelle est percé l'axe du bras.

Planche n° 2

B. Bras avec cran, munis d'un caoutchouc.
C. Arrêt des crans du bras, servant en même temps de soutien au cartonnage de la jambe.

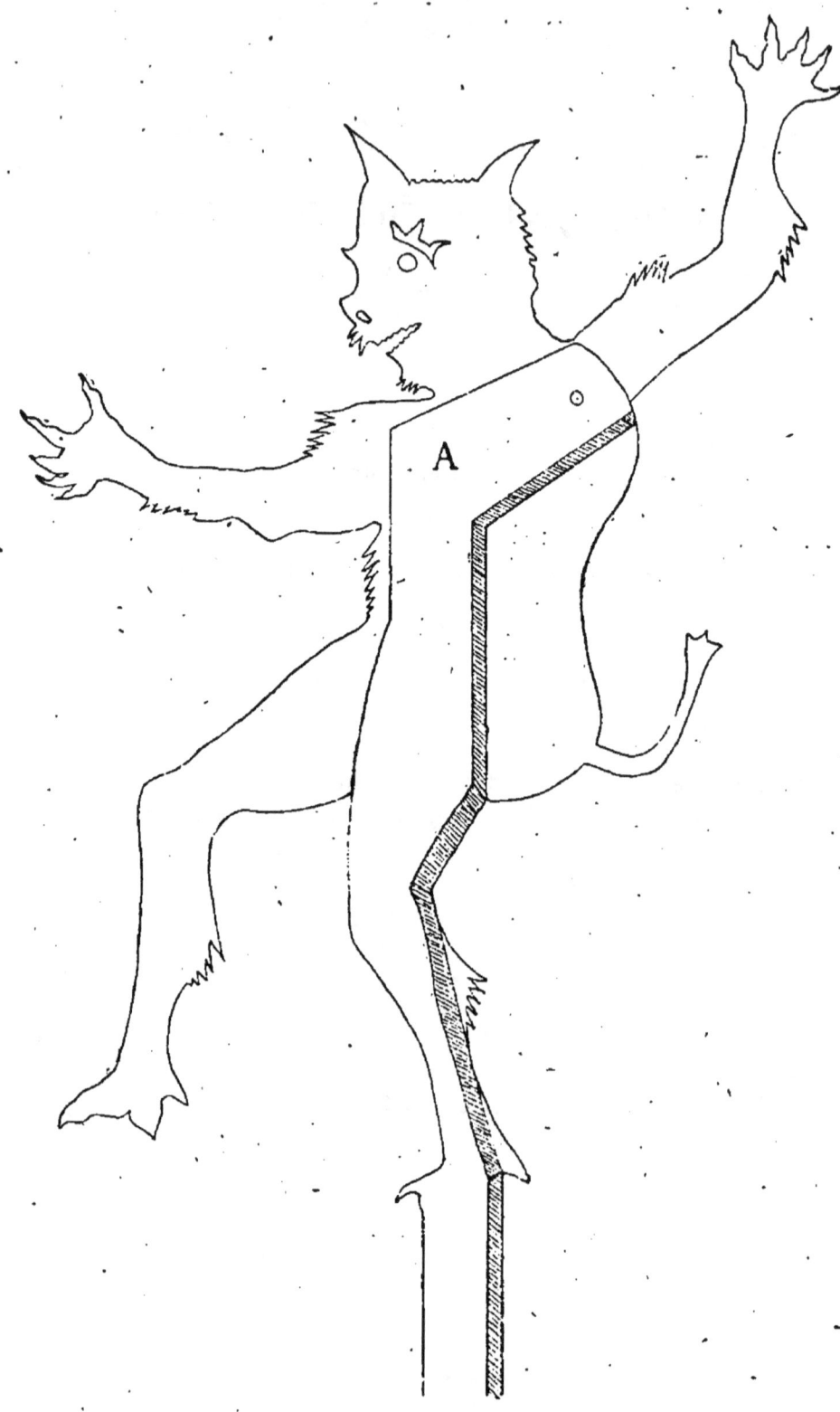

Un Diable

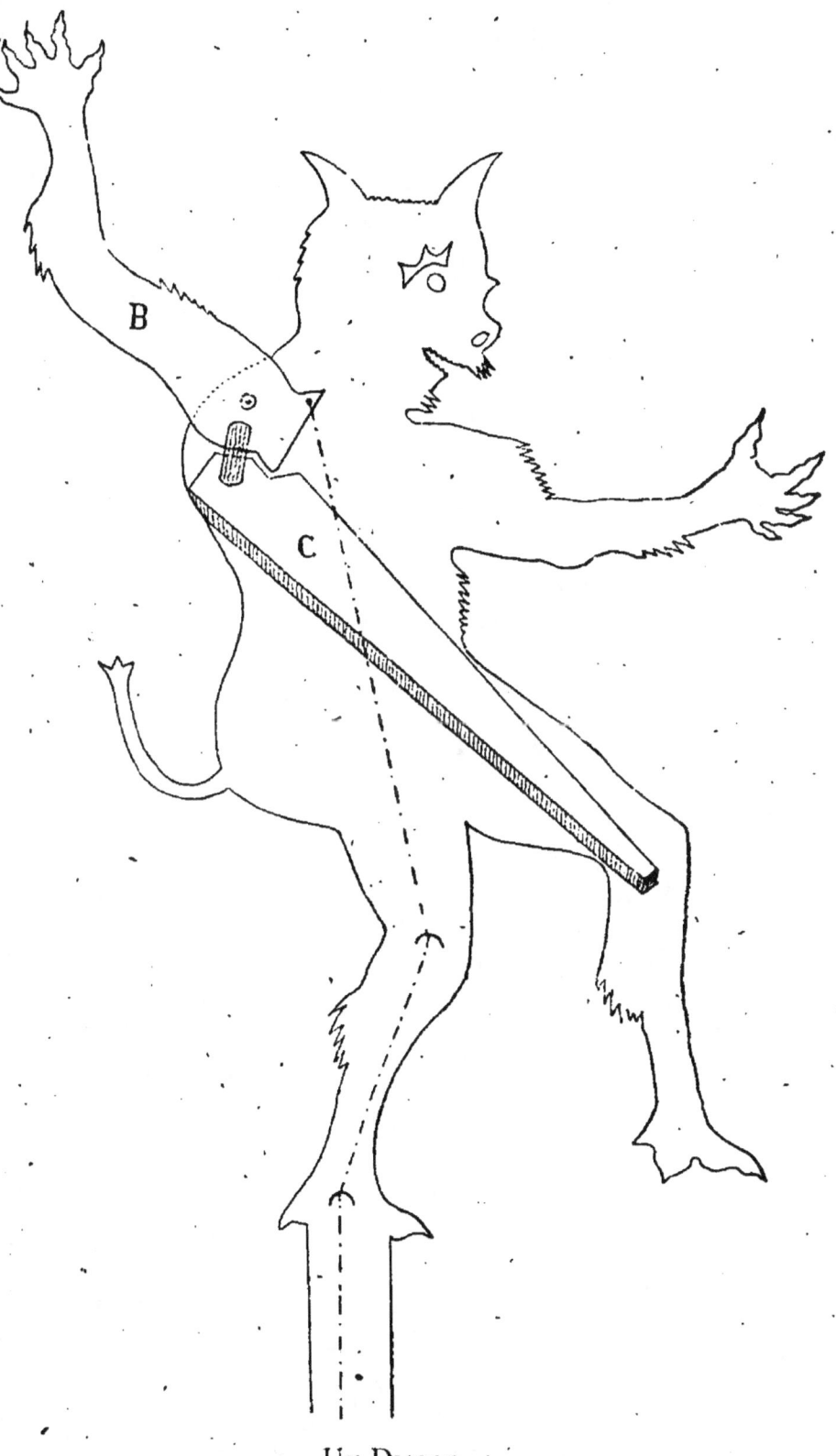

Un Diable

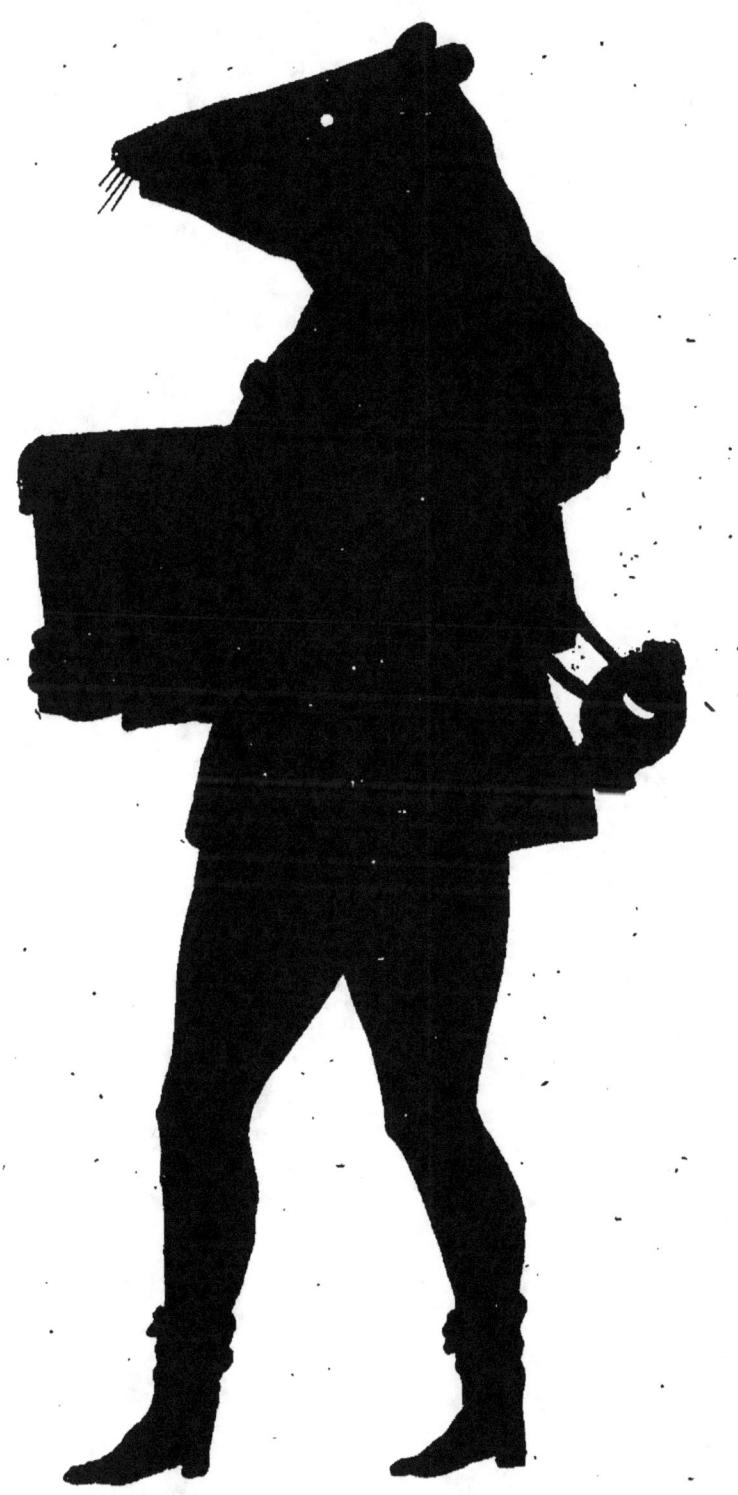

Défilé : Le Rat

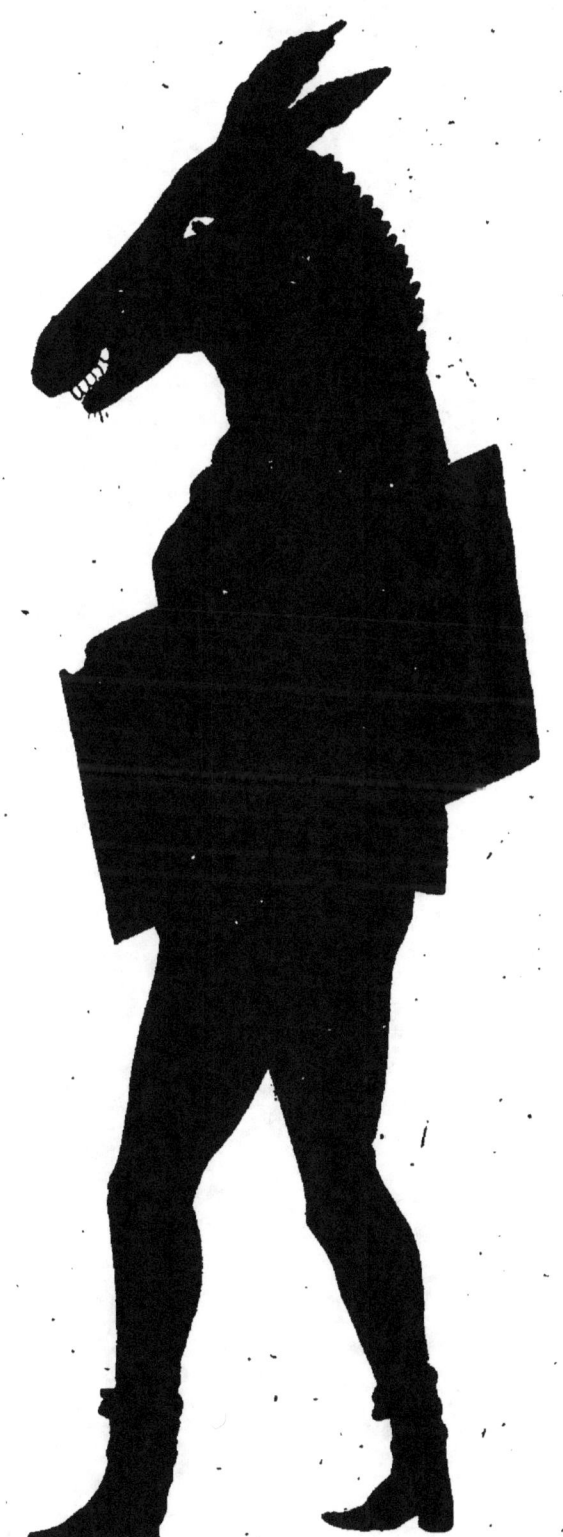

Défilé : L'Ane

Le Mariage de Bétinette

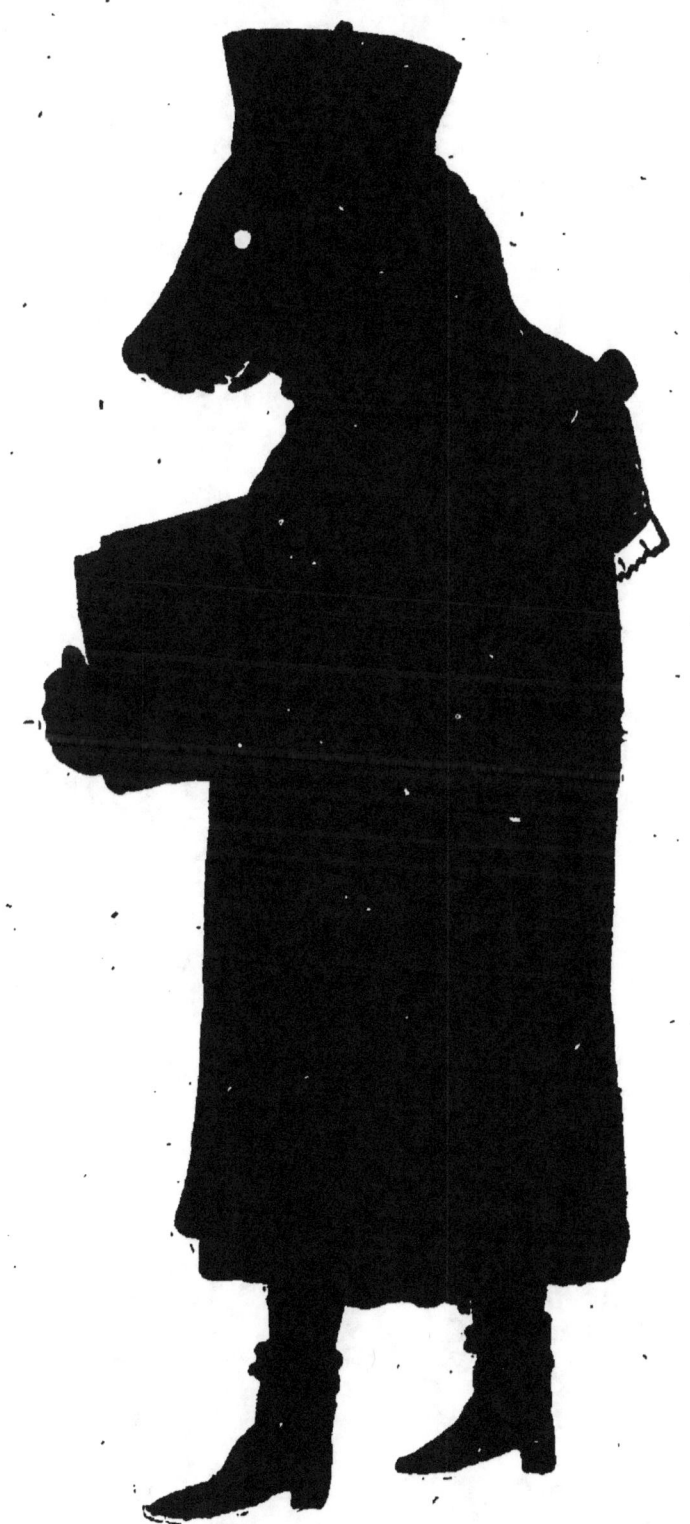

Défilé : L'Ours

Le Mariage de Bétinette.

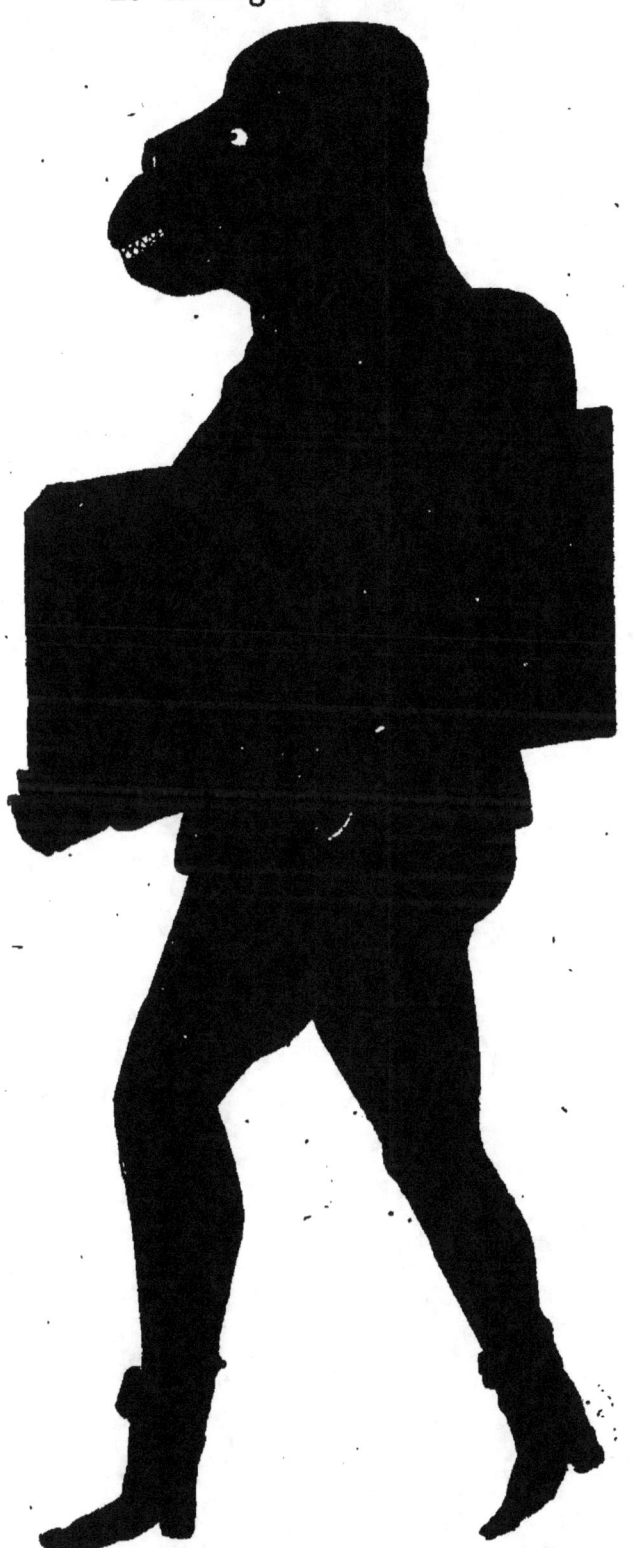

Défilé : Le Singe

Le Mariage de Bétinette

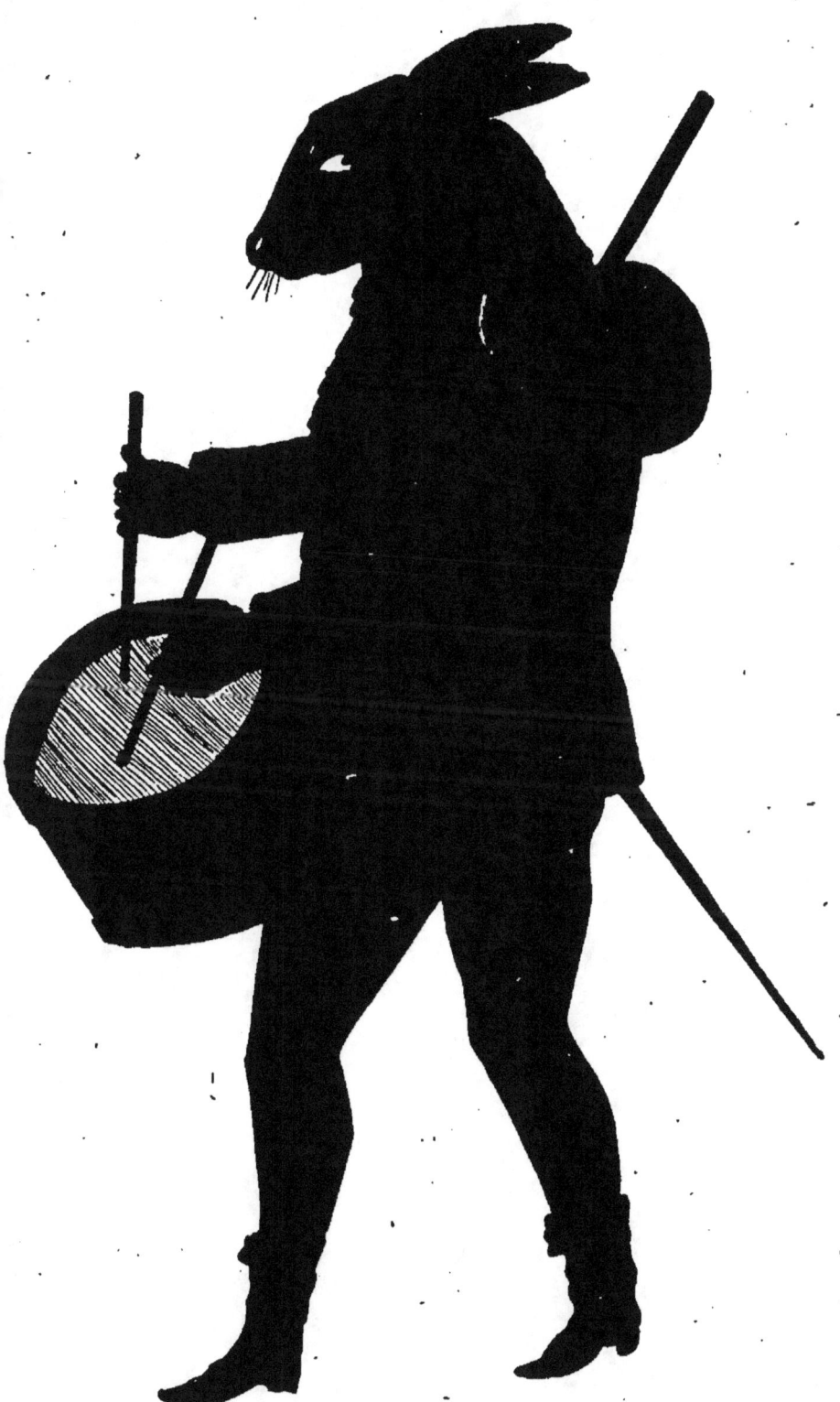

Défilé : Le Lièvre

Le Mariage de Bétinette

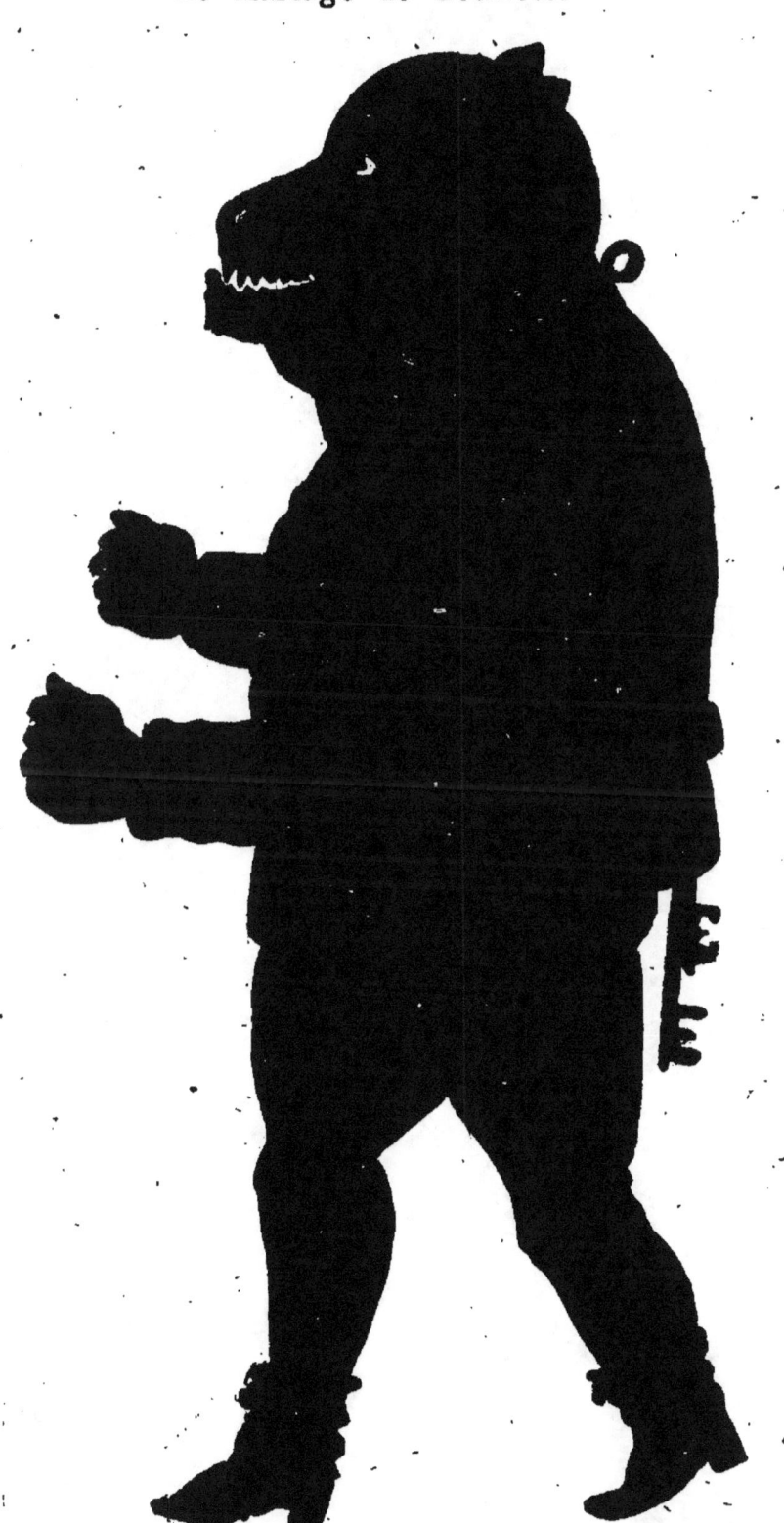

Défilé : Le Dogue

Le Mariage de Bétinette

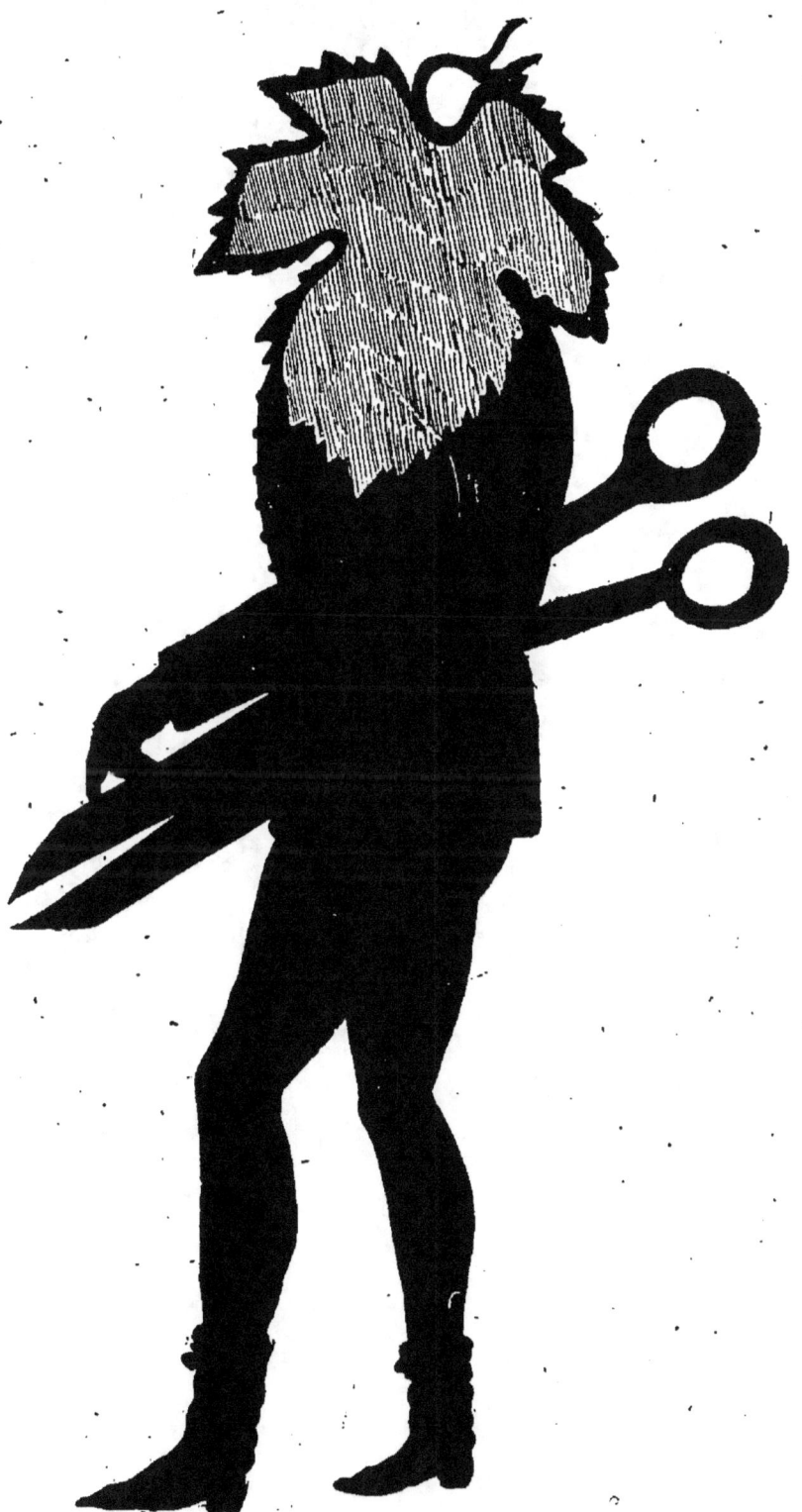

Défilé : LA CENSURE

Défilé : La Tomate

Défilé : La Carotte

Défilé : LA POMME DE TERRE

Défilé : Le Poireau

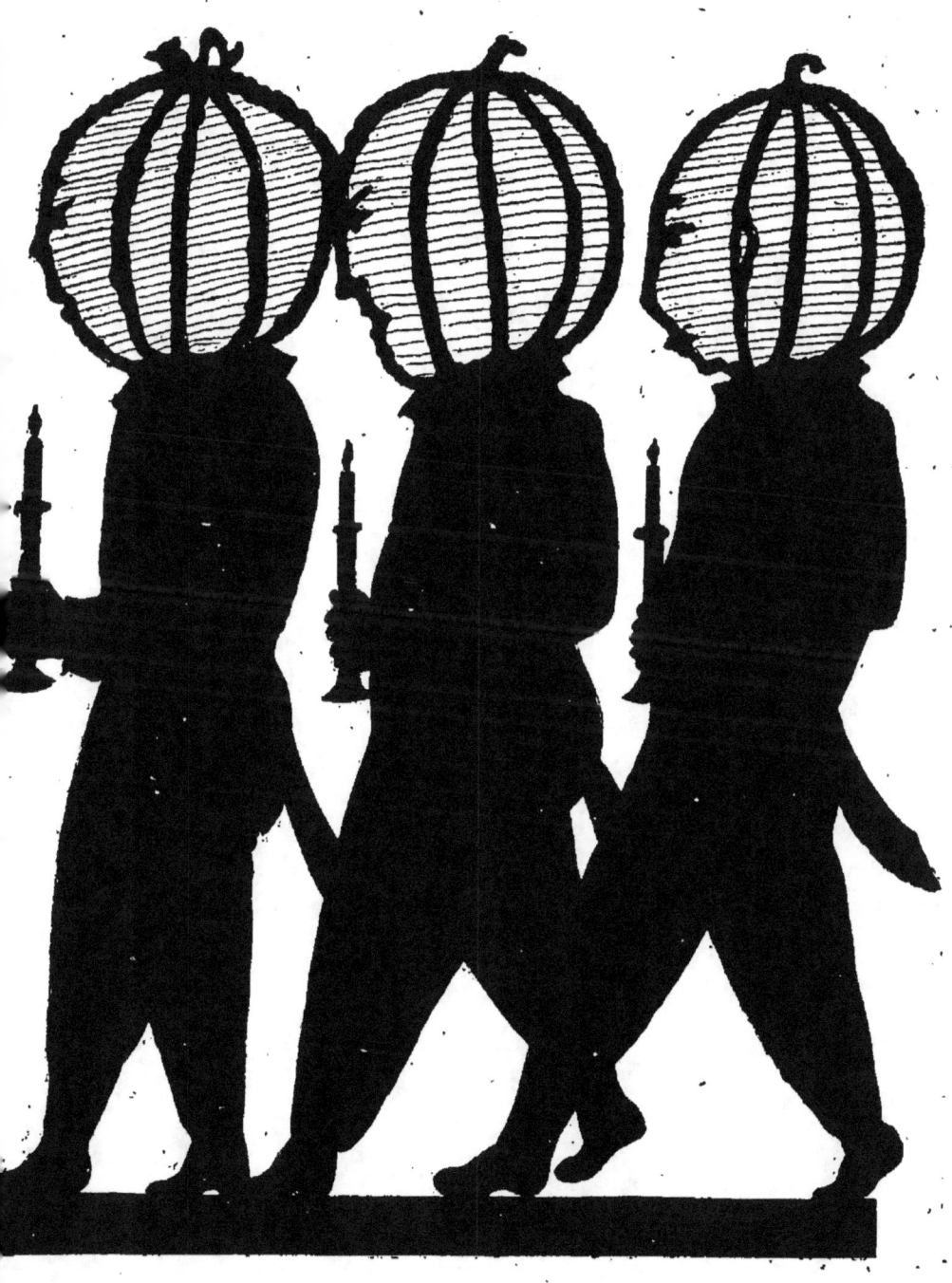

Défilé : Les Melons.

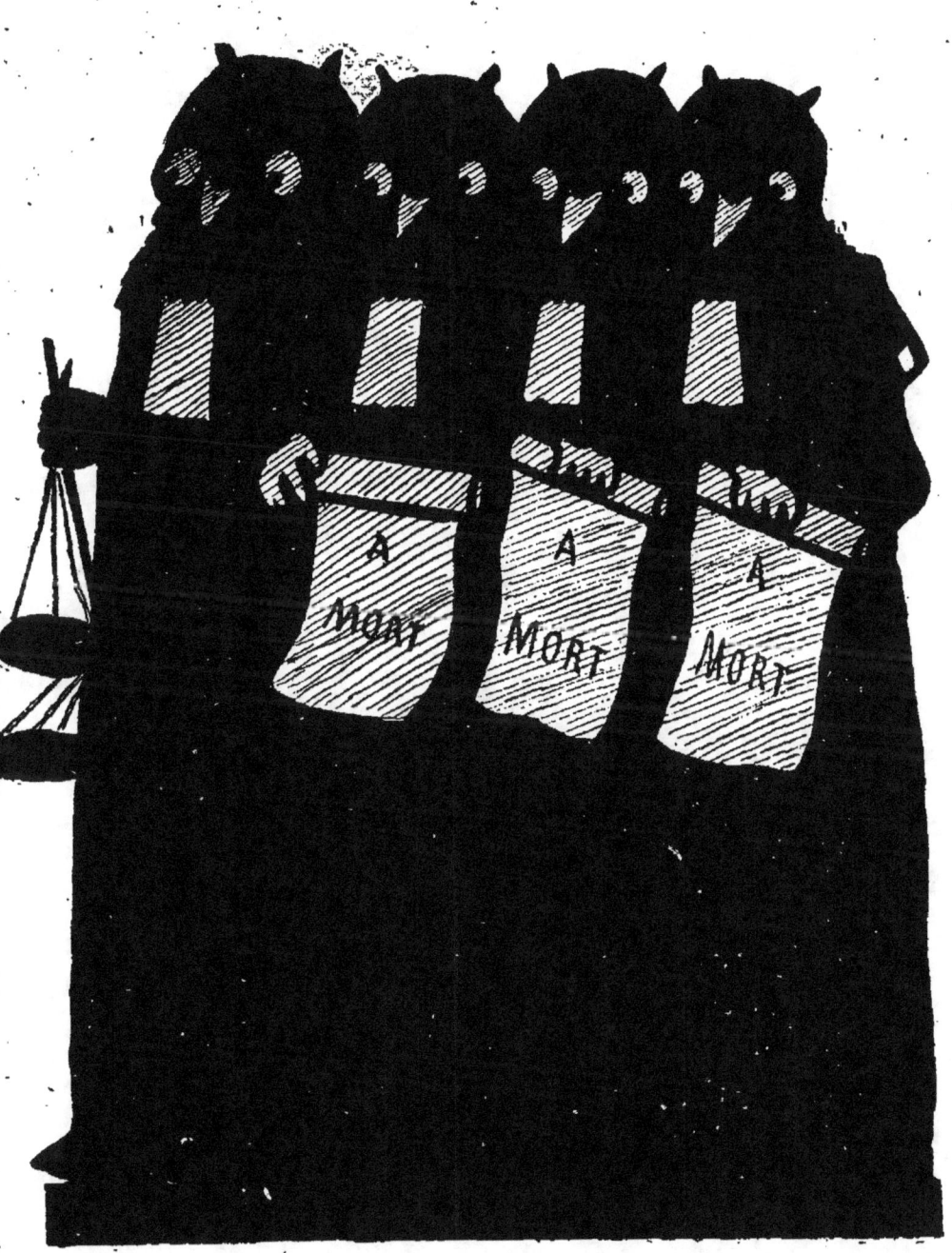

Défilé : Les Hiboux

Le Mariage de Bétinette

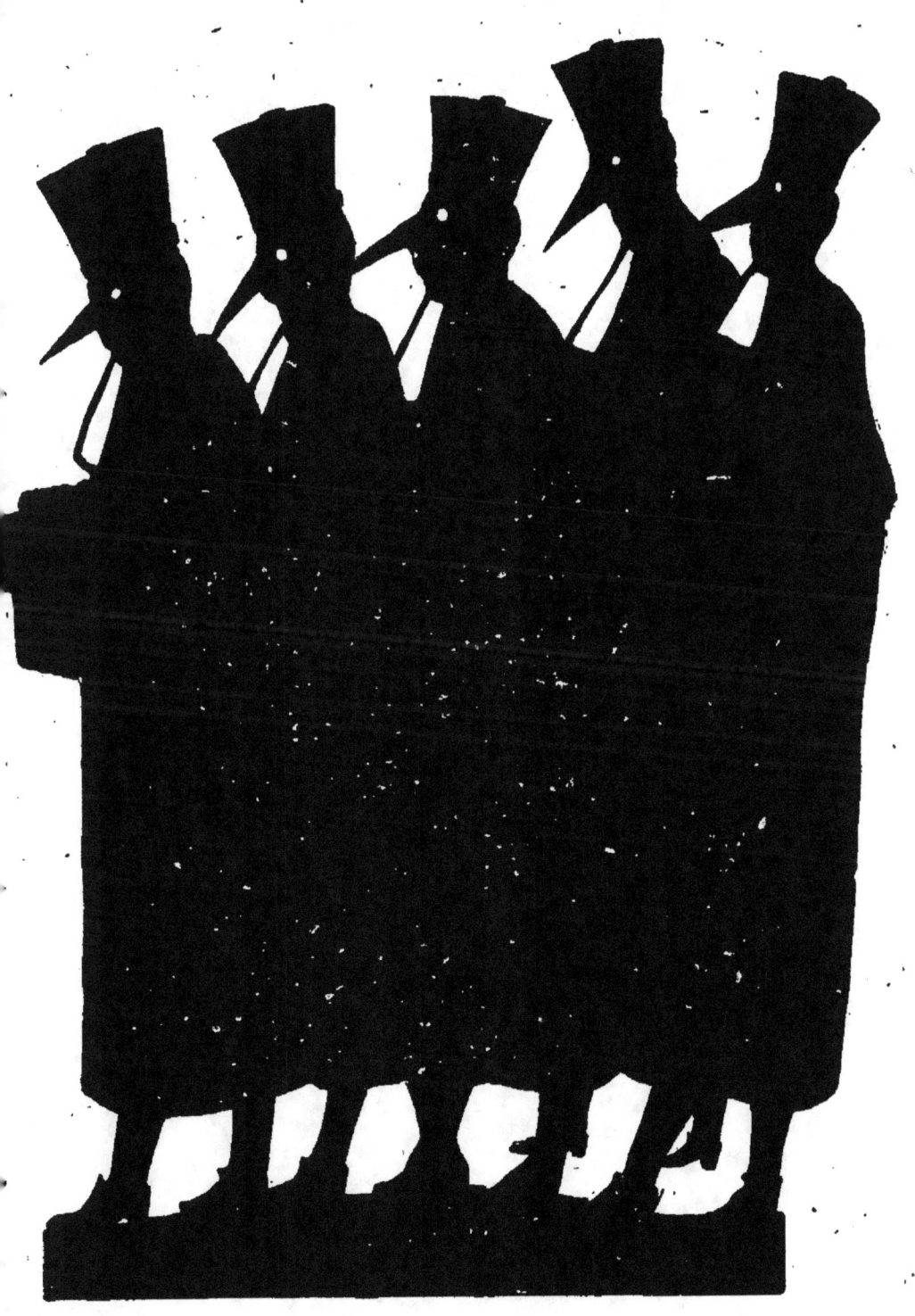

Défilé : Les Pies

Le Mariage de Bétinette

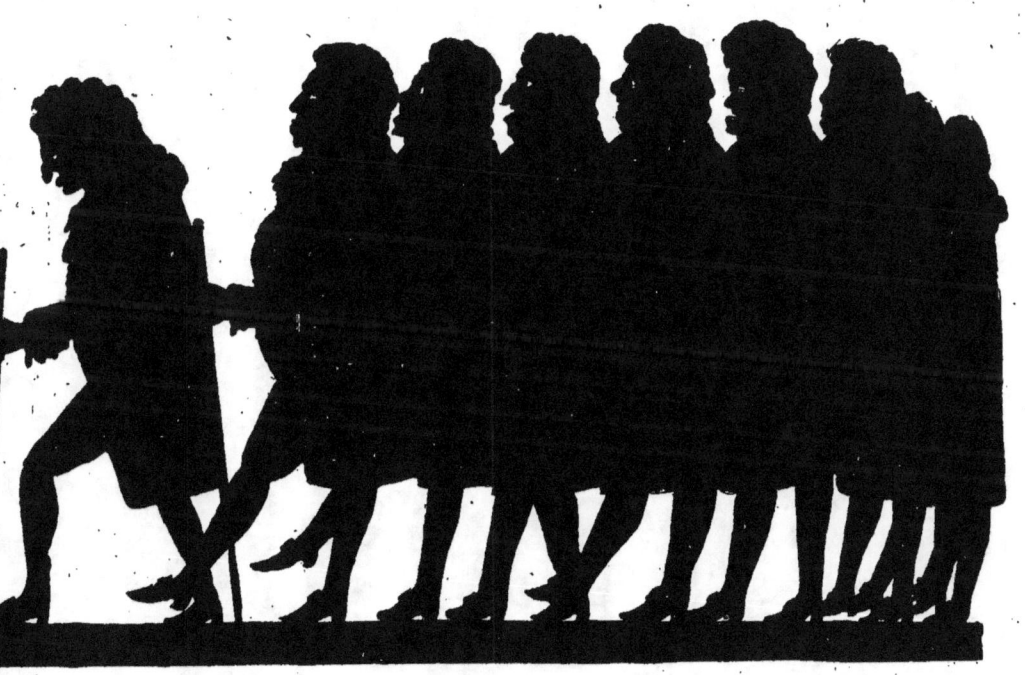

Défilé : L'Académie

Le Mariage de Bétinette

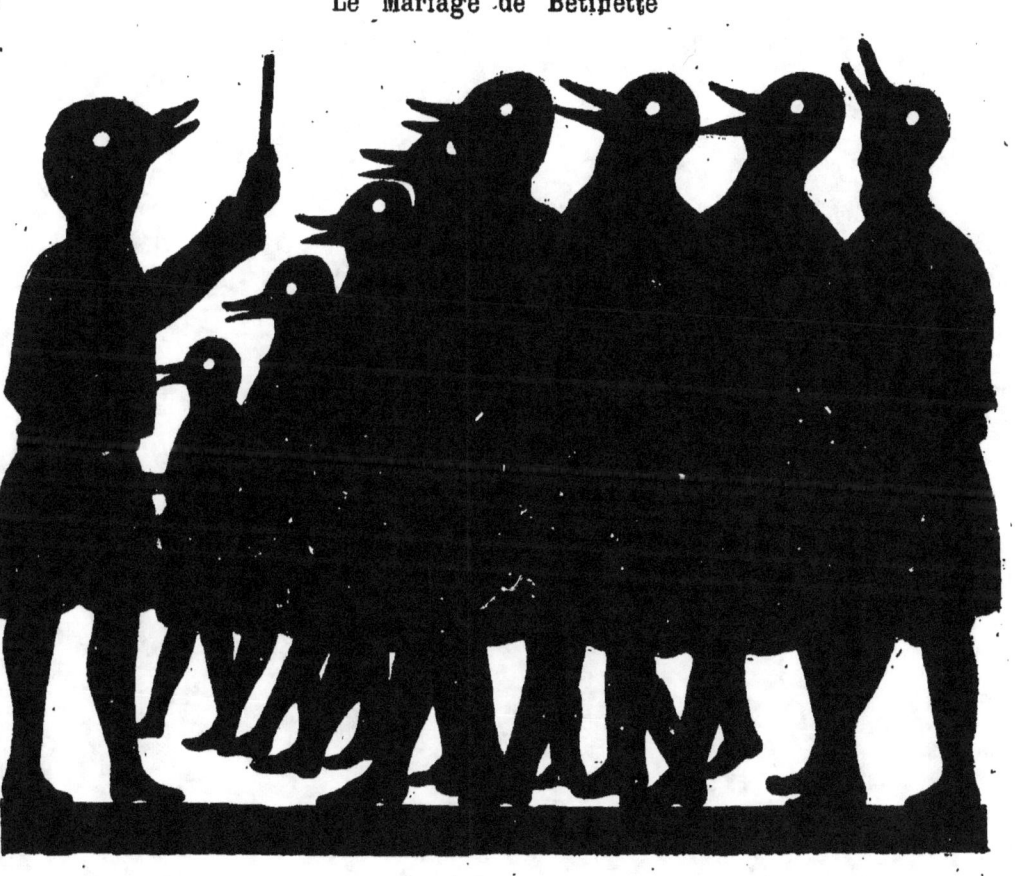

Défilé : LES CANARDS

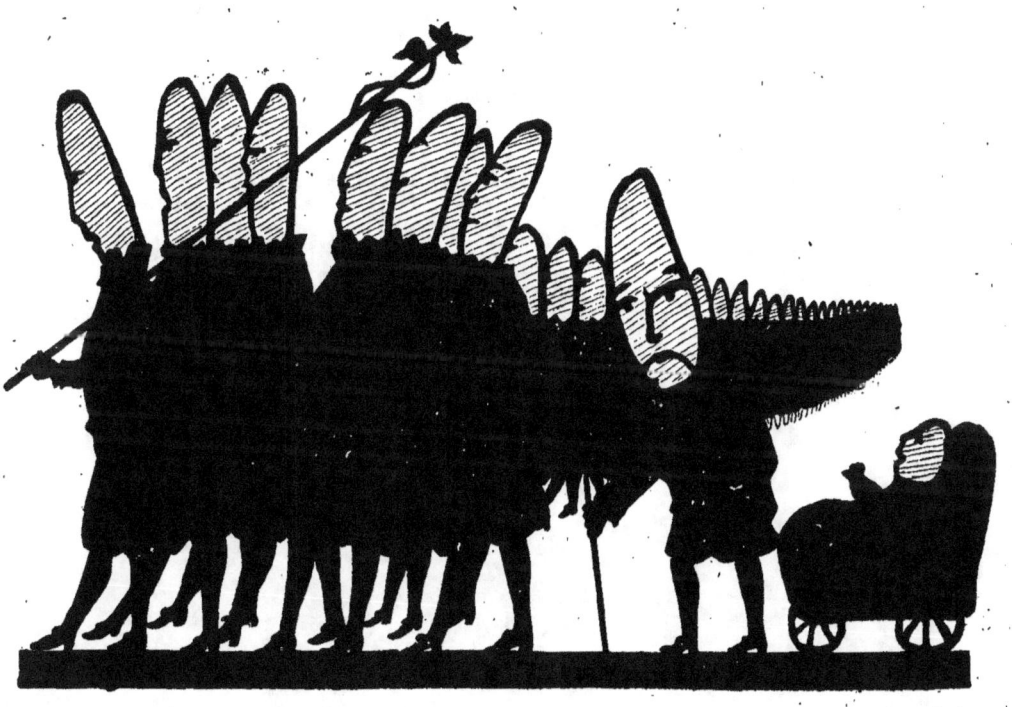

Le Mariage de Bétinette

Défilé : Les Cornichons

EXPLICATION DE LA PLANCHE

— La figure 1 représente le trône sur lequel s'assied le prince Pathos. C'est un cartonnage maintenu par des tringles de bois léger. Il se place à gauche du théâtre. On le fixe entre la rainure et la toile, de même que le trône du roi Béta et, en général, tous les accessoires.

A cet effet, on fixe au dos de la rainure une bande de fer-blanc qui n'est attachée que par le bas, de façon à ce que le haut fasse une coulisse étroite. Une même bande de fer-blanc est adaptée au bas de l'accessoire qu'on veut placer et glisse ainsi en se maintenant contre la rainure.

— La figure 2 est le télescope du premier acte. Les pieds sont en bois. La lunette est en cartonnage.

— La figure 3 représente la lunette qui doit glisser dans l'étui (*fig.* 4). A, figure 3, est l'attache du fil qui doit allonger la lunette.

— La figure 4 représente l'étui de la lunette. B est un trou par où sort le fil attaché figure 3. Ce fil court le long du pied du milieu du télescope et est maintenu par de petites attaches.

— La figure 5 est la cruche en laquelle est changé le prince Pathos. On l'applique derrière le personnage. Elle peut se maintenir sur lui à l'aide d'un petit rebord en carton. Il faut qu'elle soit plus grande que le personnage, afin de le cacher entièrement.

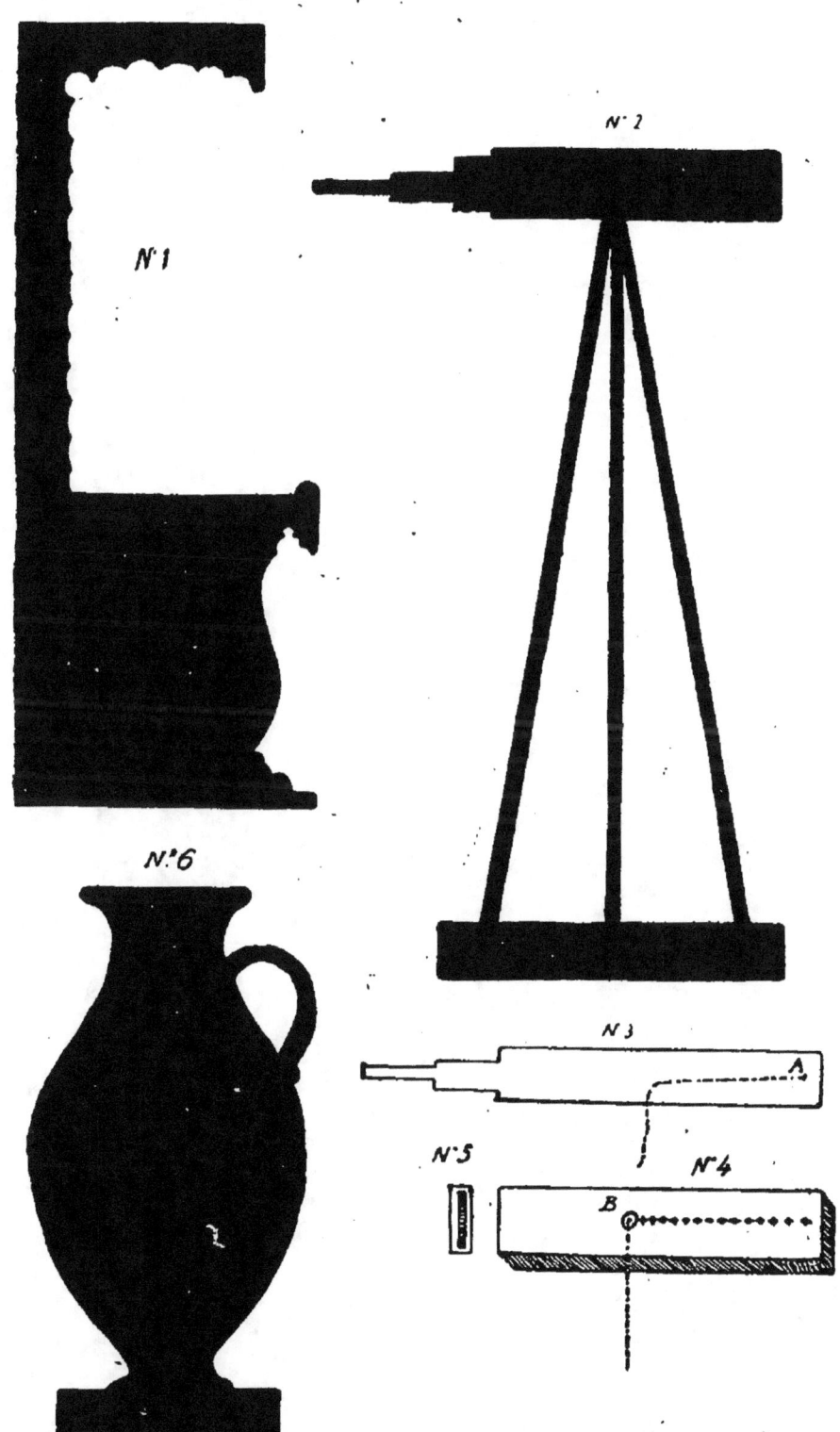

Meubles, Accessoires

EXPLICATION DE LA PLANCHE

Table sur laquelle le prince Pathos écrit ses vers.
Elle est en bois léger avec le milieu en cartonnage. Les quatre rainures découpées sont recouvertes d'un papier de soie vert.
Au lever du rideau, l'obturateur A est levé. C'est un morceau de carton qui empêche de voir les vers. Il est maintenu à la table par des charnières de soie ou d'étoffe légère BB.
C'est le déclenchement qui le tient levé. Il se fait en fer-blanc. Quand on tire le fil qui y est attaché et qui court derrière le tabouret, l'obturateur tombe et se place en D, alors les vers apparaissent.

Le Mariage de Bétinette

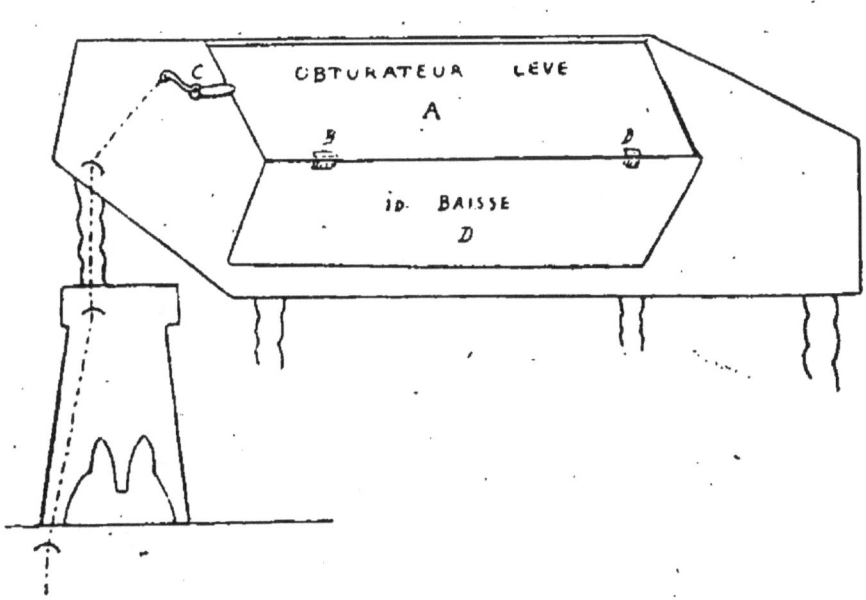

MEUBLES

BALLET

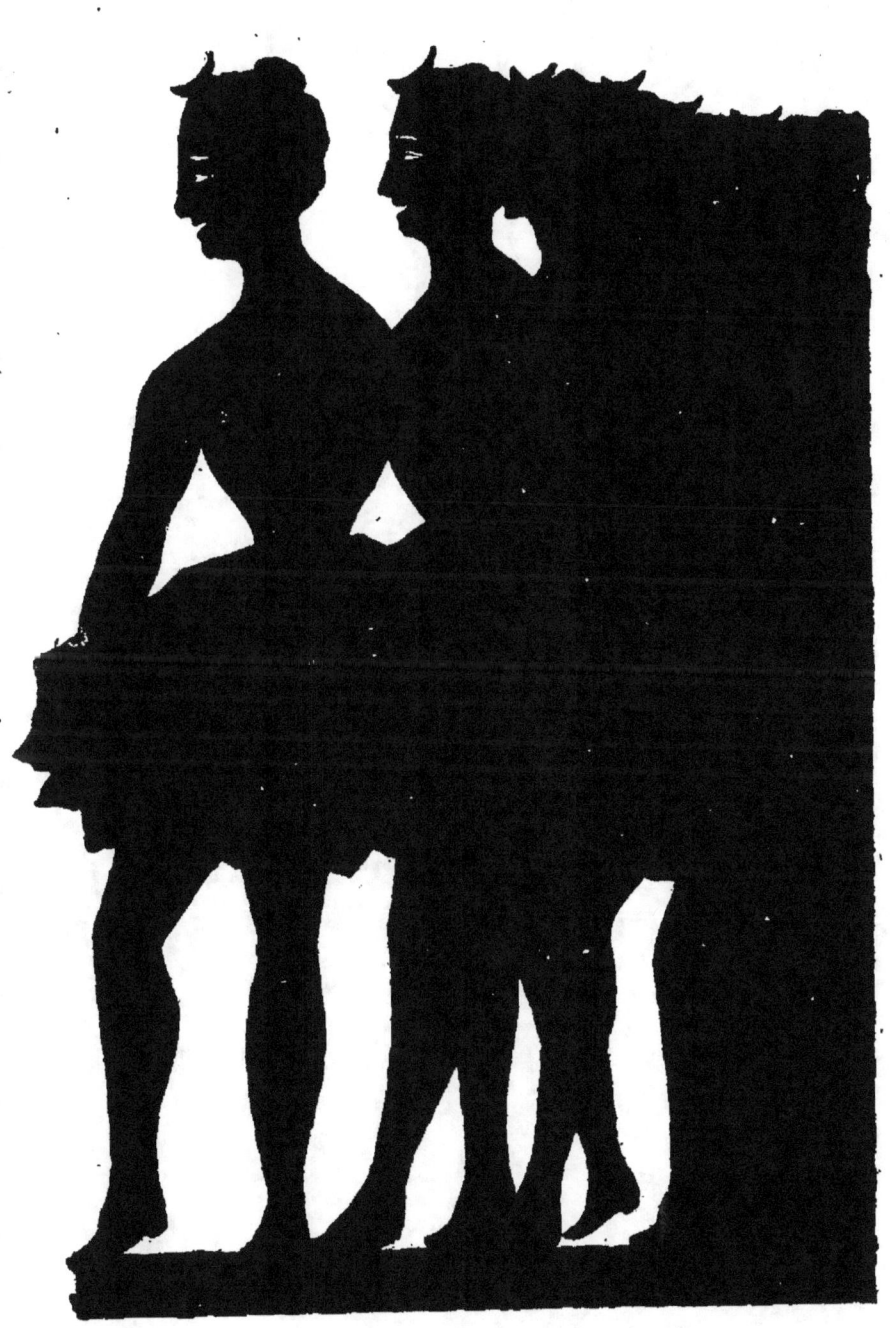

Ballet : Figurantes de droite

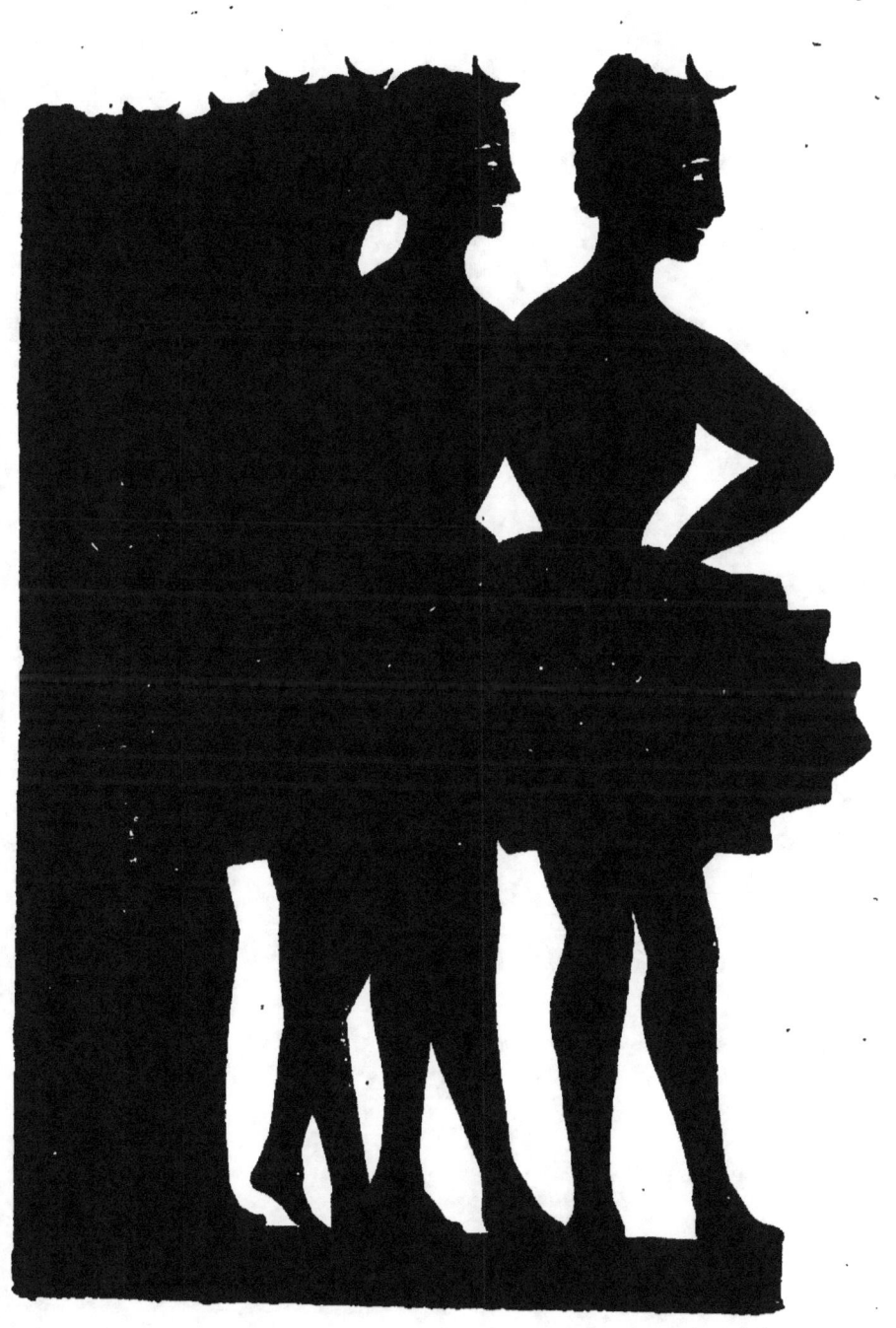

Ballet : Figurantes de gauche

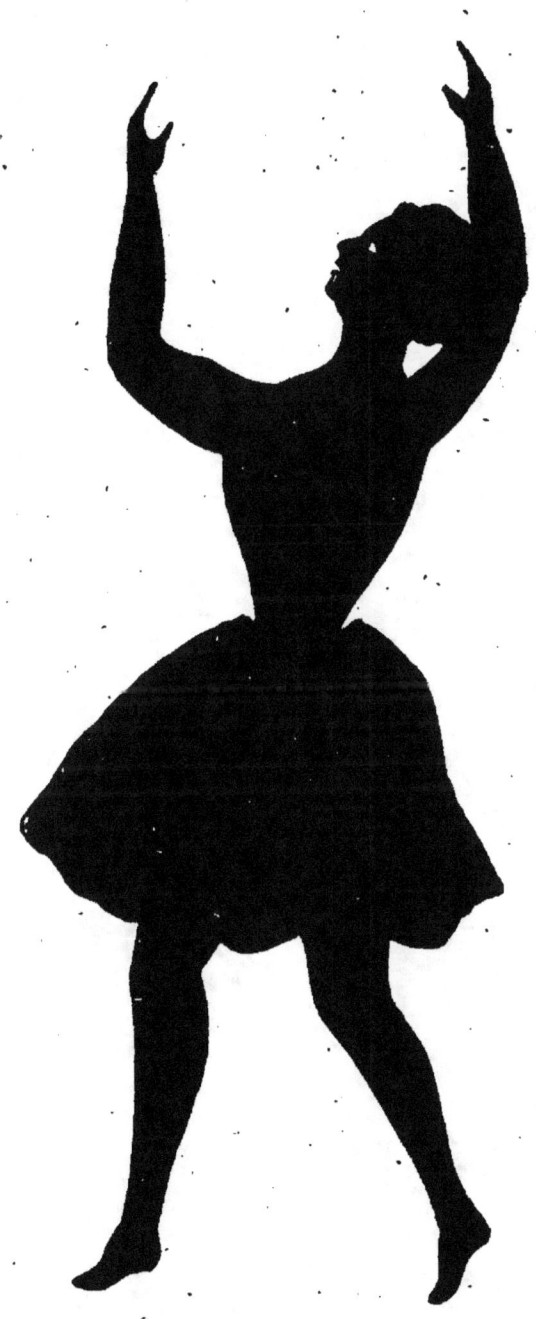

Ballet : Première danseuse

EXPLICATION DE LA PLANCHE

Figure n° 1

A est la découpure de la danseuse. Elle est mue par deux fils BB et soutenue sur l'autre jambe par l'axe C. — DD sont deux arrêts qui l'empêchent de trop tomber en avant ou en arrière.

Figure n° 2

E est la jambe fixe de la danseuse ; elle est de bois recouvert d'une jupe en cartonnage F, plus grande que celle de la figure n° 1. — Derrière cette jupe, le bois est découpé de façon à faire des arrêts D',D', sur lesquels viennent buter ceux de la figure n° 1.
Au bas des jupes, il y a un trou G par où passent les fils BB qui longent la jambe et sont réunis en bas par un léger trapèze en bois.
Inutile de dire que pour conduire les fils le long de la jambe, afin qu'ils ne soient pas vus, on met des attaches où il est besoin.

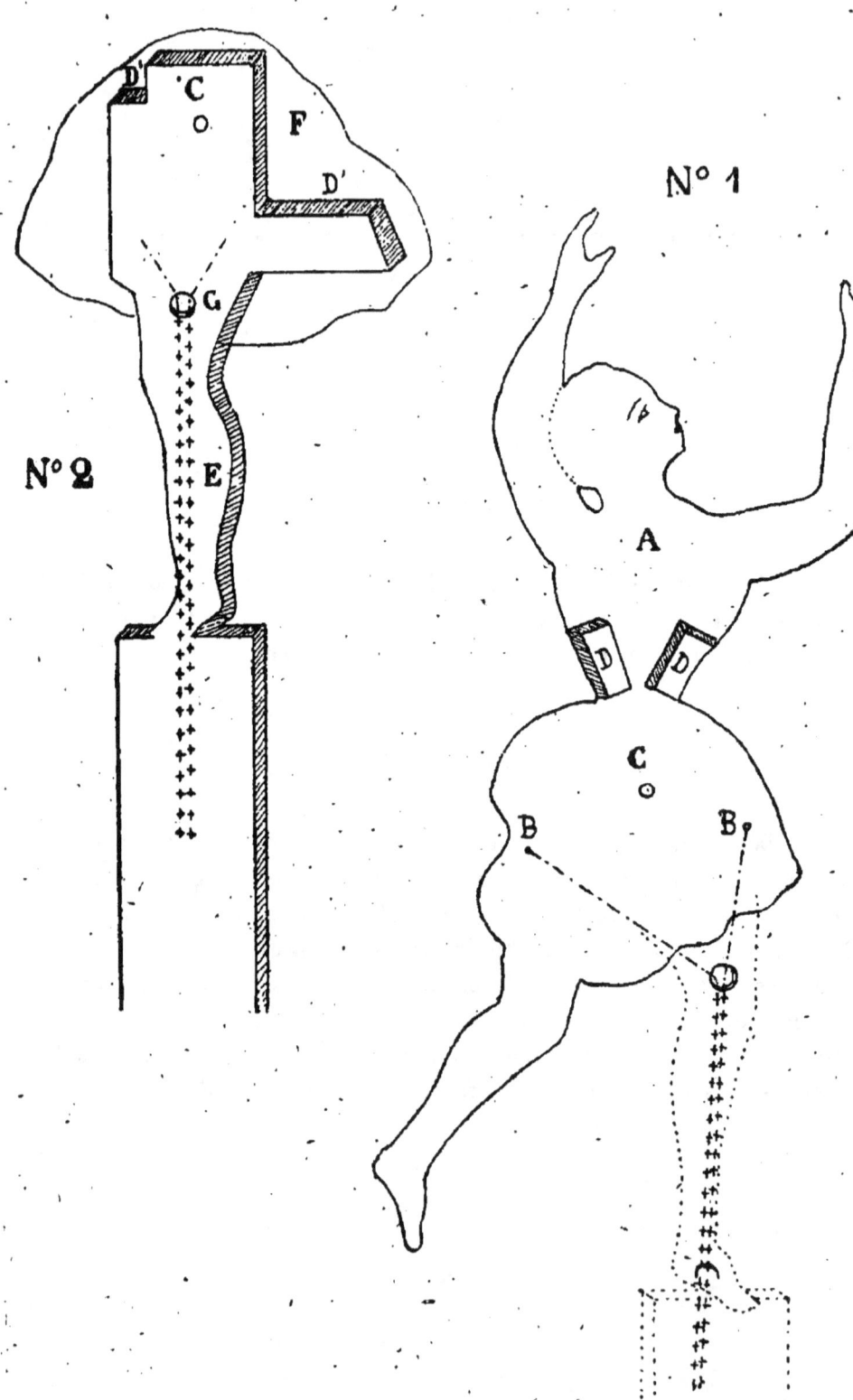

Ballet : Première danseuse

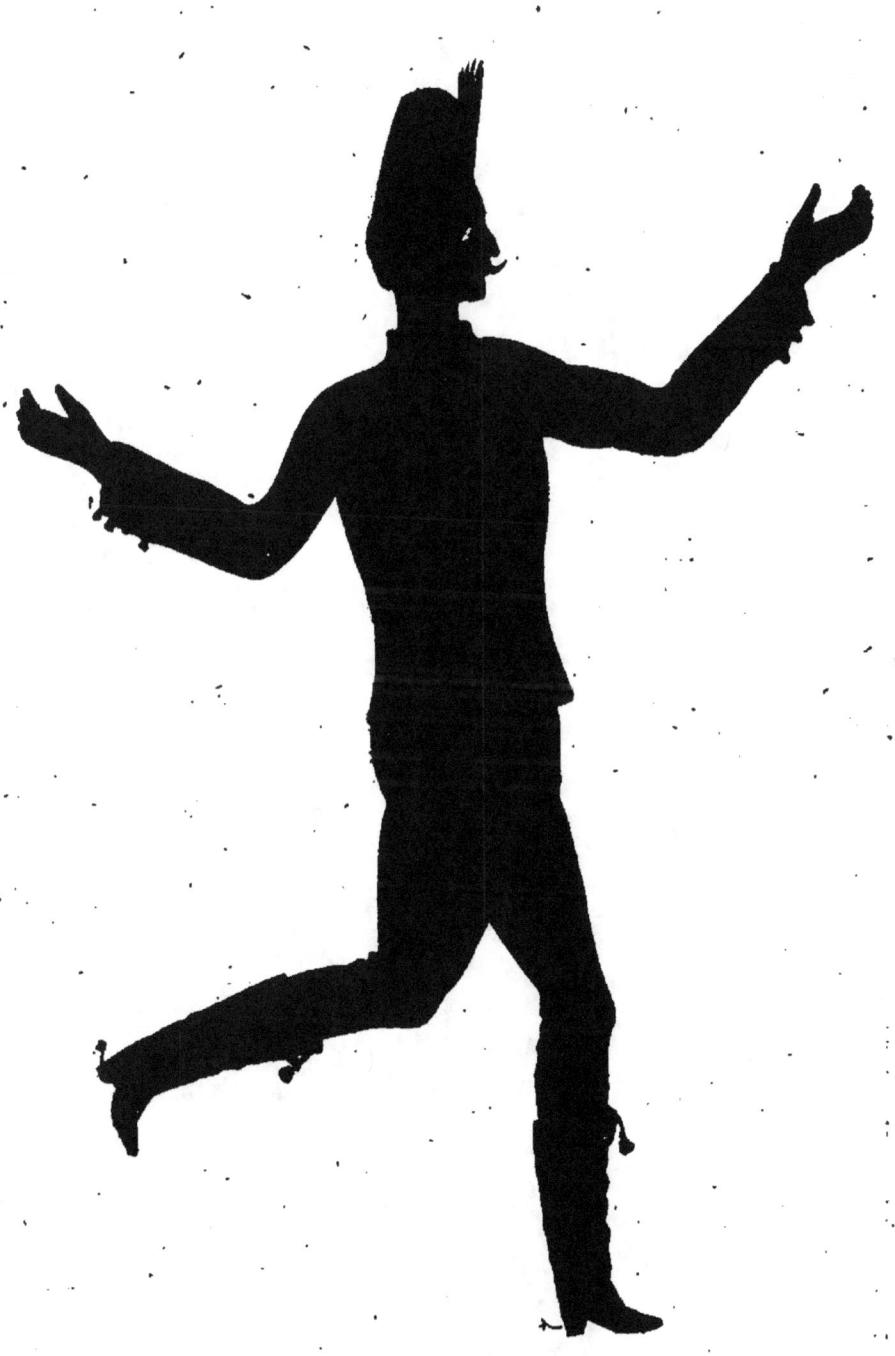

Ballet : Danseur Hongrois

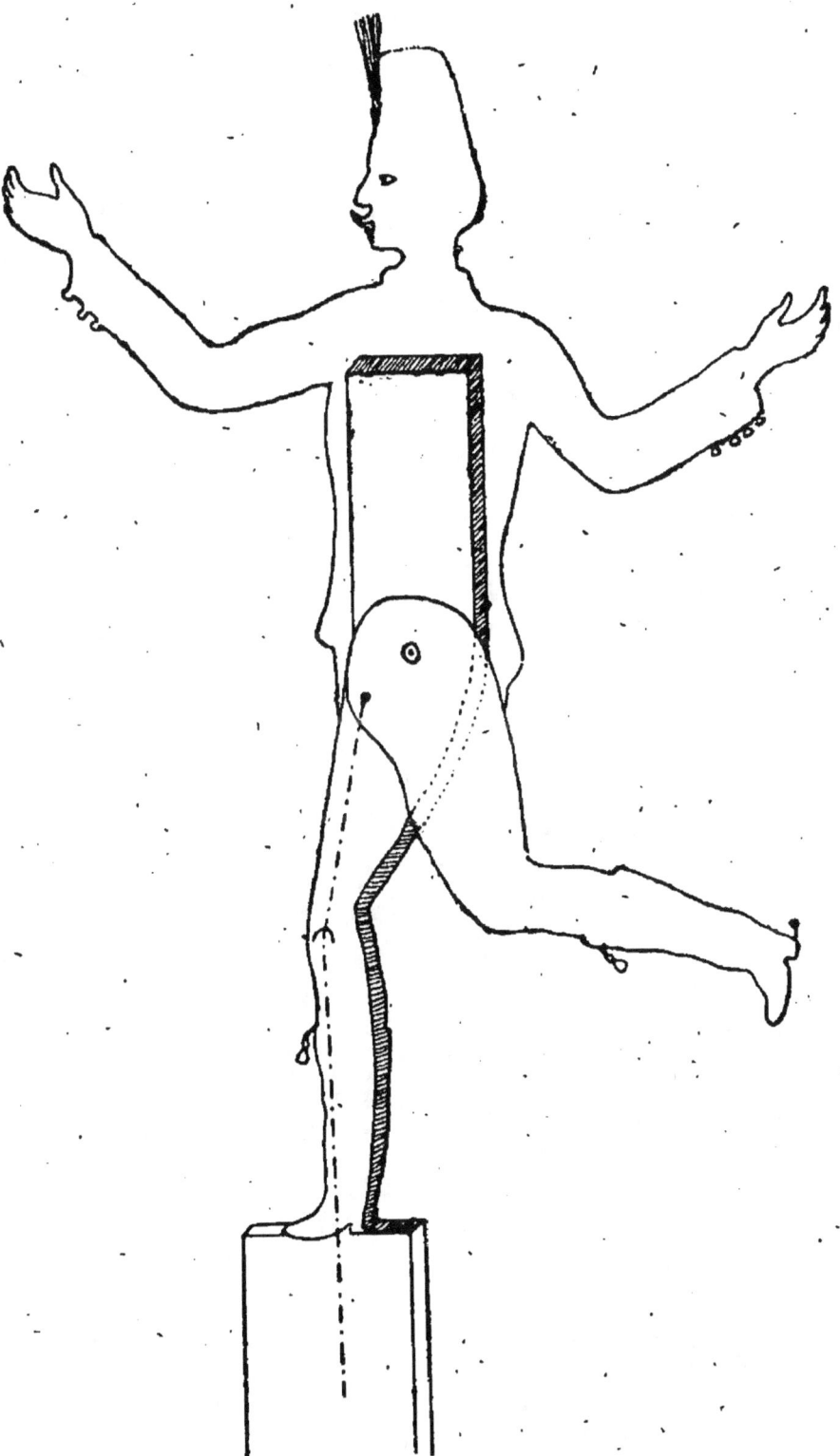

Ballet : Danseur Hongrois

Le Mariage de Bétinette

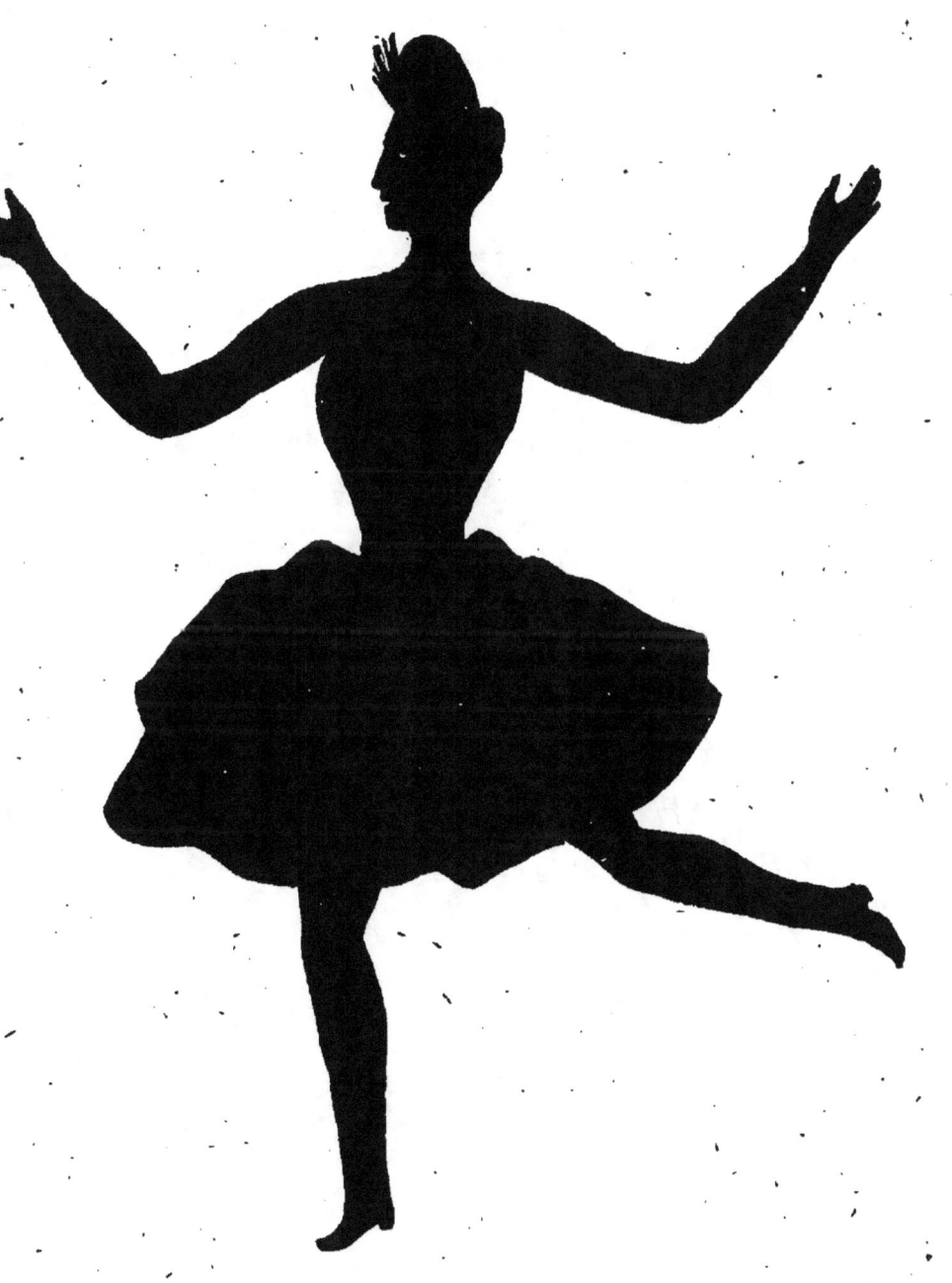

Ballet : Danseuse Hongroise

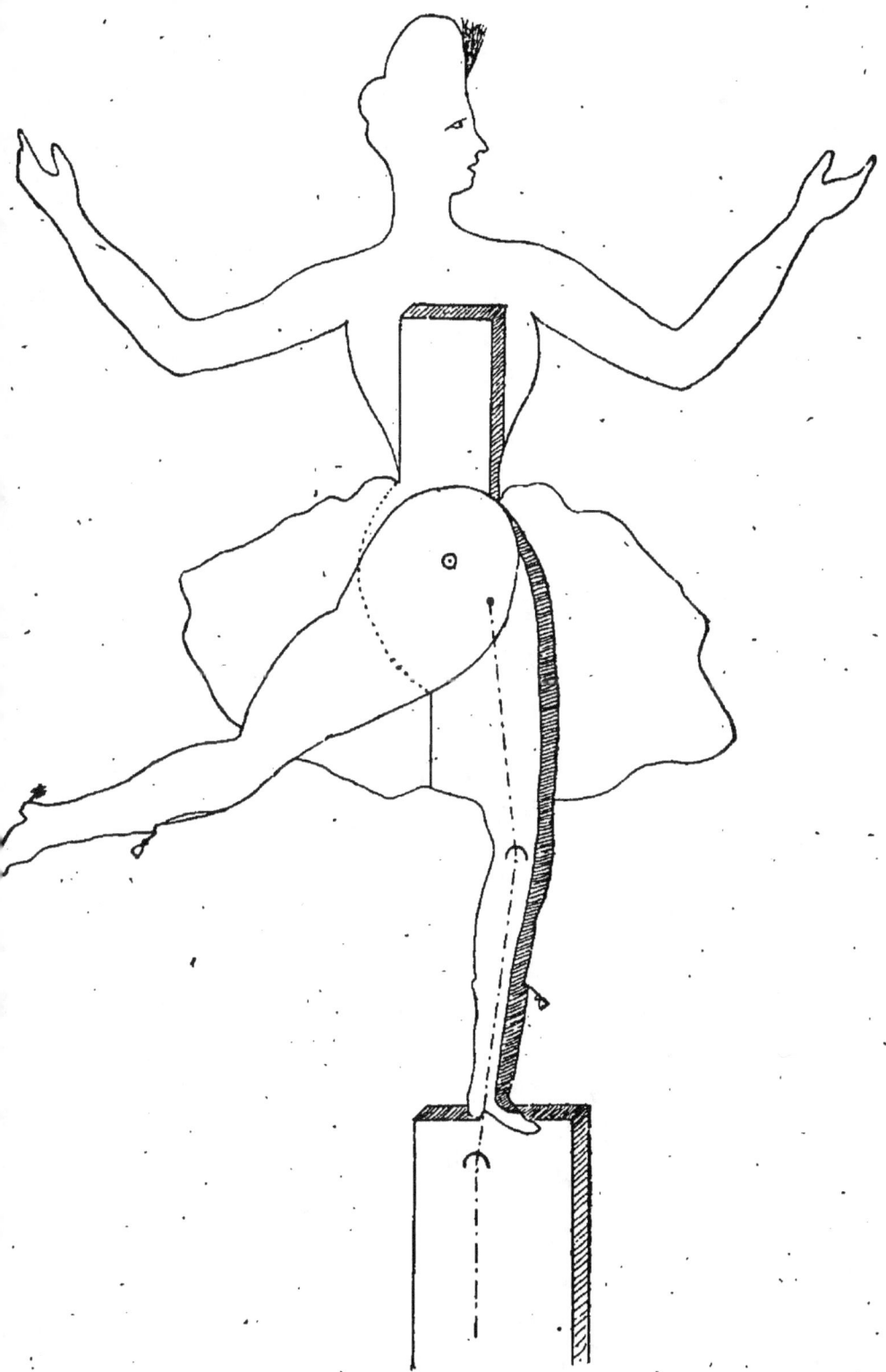

Ballet : Danseuse Hongroise.

Le Mariage de Bétinette

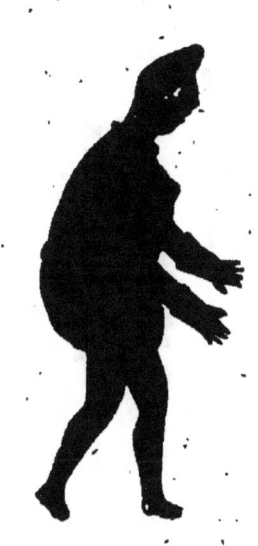
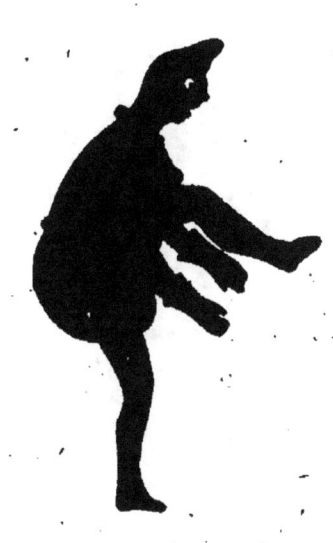
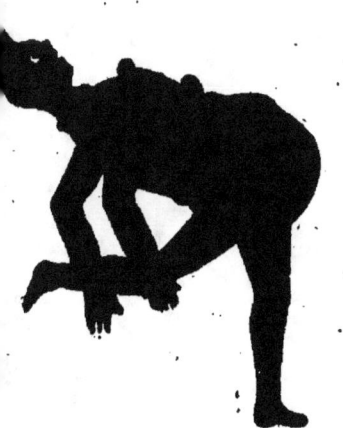
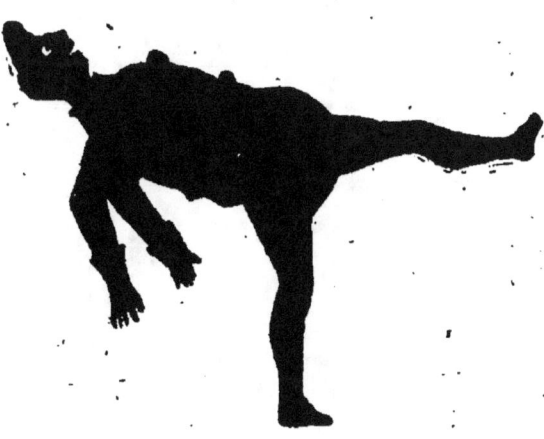

Ballet : Le Clown
Poses différentes

EXPLICATION DES PLANCHES

Planche n° 1

A, A'. Buste du clown.

B. Bras du clown. Ces bras font le même mouvement, ils sont réunis par un axe fixe C, qui joue librement dans le trou D (*fig.* 2). Consultez la figure 3 qui montre un des bras où est fixé l'axe en bois, et la figure C qui montre le profil des deux bras fixés à l'axe.

A la base du buste qui est fixé sur la jambe en bois E, dont on verra le détail planche 2, sont attachés deux fils F, F qui passent par dessous le buste entre celui-ci et la jambe fixe et qui le font mouvoir en avant et en arrière. Pour régler le mouvement du buste, un arrêt G est fixé sur la jambe fixe E. — La jambe H est fixée sur la jambe E, de l'autre côté de l'ombre (*planche* 2).

Planche n° 2

E. Jambe fixe qui soutient tous les détails de l'ombre (*fig.* 1). J est l'axe qui réunit le buste à la jambe fixe. K est un cartonnage collé sur la jambe E et qui sert à compléter la silhouette de cette jambe. I est le trou par où passent les deux fils de la jambe mobile.

— La figure n° 2 représente la jambe mobile avec ses deux fils qui font mouvoir la jambe en avant et en arrière.

Il y a donc en tout cinq fils : l'un qui fait mouvoir les deux bras, deux qui font mouvoir le buste et deux la jambe. Ceux-ci doivent être attachés par couples et réunis par une légère traverse en bois, dans laquelle on passe les doigts (*fig.* 3).

— Voyez les quatre croquis qui représentent quatre des positions qu'on peut obtenir avec cette machination.

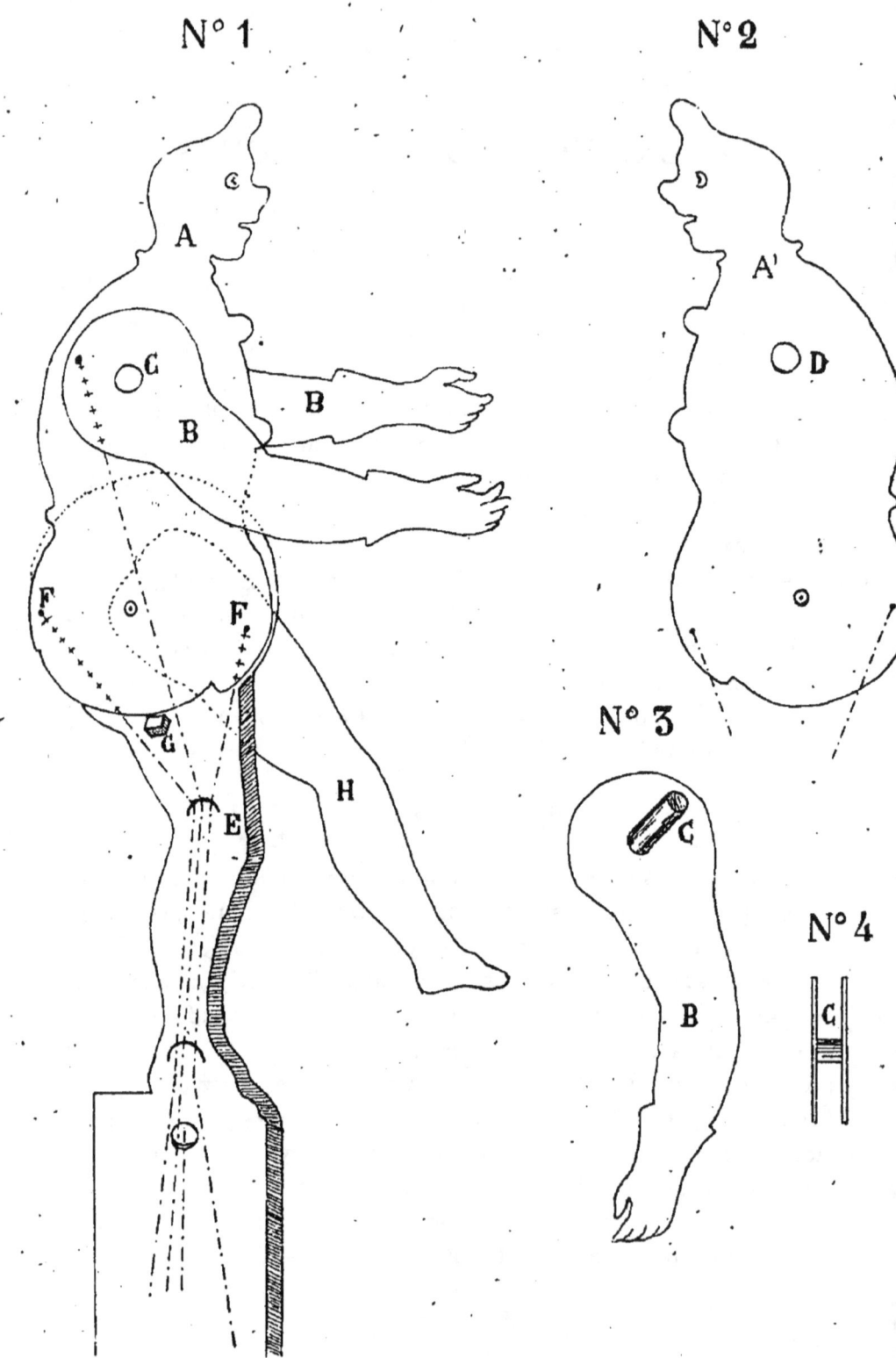

Ballet : Le Clown

Le Mariage de Bétinette. (*Planche n° 2*)

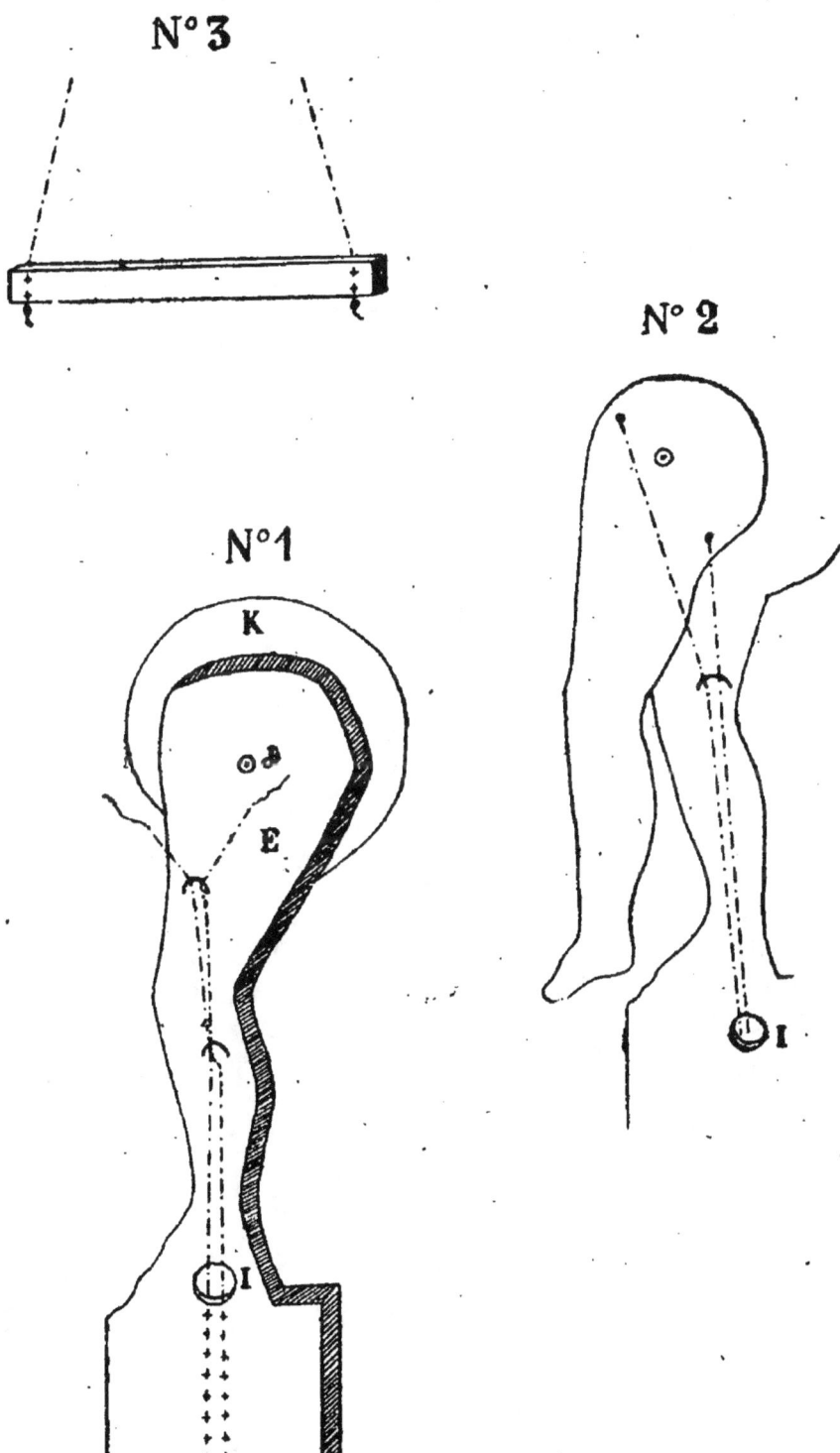

Ballet : Le Clown

Ballet, Apothéose : Type des huit danseuses

Ballet, Apothéose

Le Mariage de Bétinette

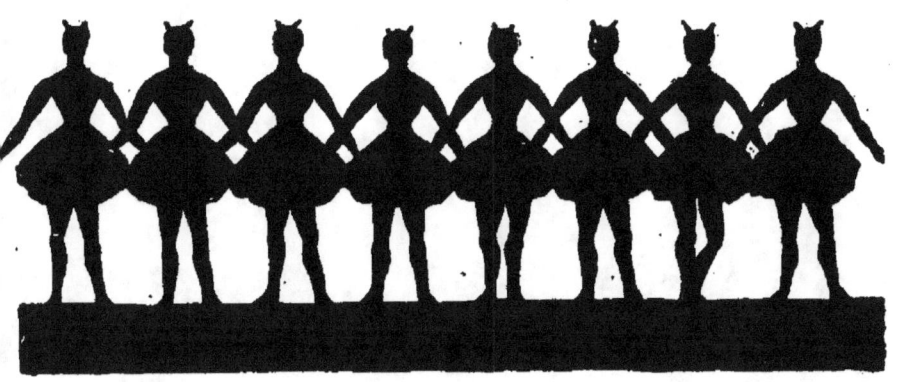

Ballet, Détails de l'apothéose

DESCRIPTION DES PLANCHES

L'apothéose se compose de trois pièces qui paraissent successivement et s'unissent ensuite.

La première est une rangée de huit danseuses ;

La seconde, un groupe de trois femmes qui s'élèvent peu à peu au-dessus des premières ;

La troisième, une danseuse, Loïe Fuller, qui domine tout le groupe.

Planche n° 1

— La figure 1 représente la rainure qui se trouve au milieu de la planchette A qui soutient les huit danseuses. Elle a pour but de maintenir le groupe des trois femmes quand il s'élève, à l'aide d'un verrou B, en bois ou en métal.

— La figure 2 est la rainure qui est placée derrière le groupe des trois femmes, à la hauteur de celle du milieu. Elle est placée sur une baguette plate (*fig.* 3) haute de 0m,49.

— La figure 3 représente le profil de la baguette qui soutient le groupe des trois femmes. A est l'indication de la rainure, et B un petit taquet qui se pose sur la planchette de la figure n° 1 pour retenir la baguette.

— La figure 4 représente le profil de la baguette qui soutient la Loïe Fuller. A représente la hauteur conventionnelle de la planchette découpée qui profile la danseuse. Les attaches qui conduisent les fils sont indiquées. Le personnage se glisse derrière les groupes superposés et s'accroche dans le haut au point B.

La hauteur de la baguette doit être de 0m,76, figure comprise.

282 **Le Mariage de Bétinette.** (*Planche n° 1*)

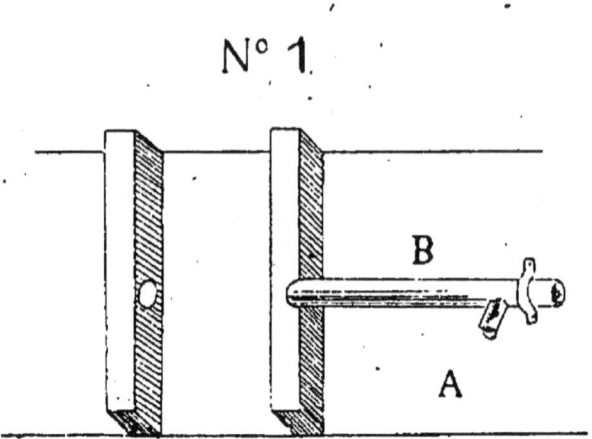

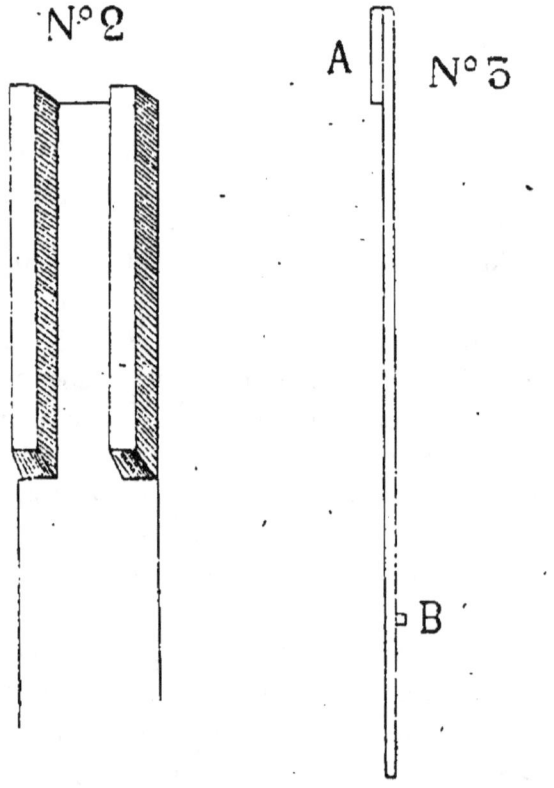

Ballet, Apothéose

Planche n° 2

Machination de la Loïe Fuller.
 A. Silhouette de son corps découpé en bois.
 BB. Bras découpés en carton, d'une seule pièce.
 C. Axe qui les retient au corps.
 DD. Sont deux caoutchoucs qui ramènent les bras à leur point de départ quand les fils les agitent.
Deux fils croisés sont attachés aux points DD.
La robe est faite d'un papier de soie blanc collé sur le corps.

Le Mariage de Bétinette. (Planche n° 2)

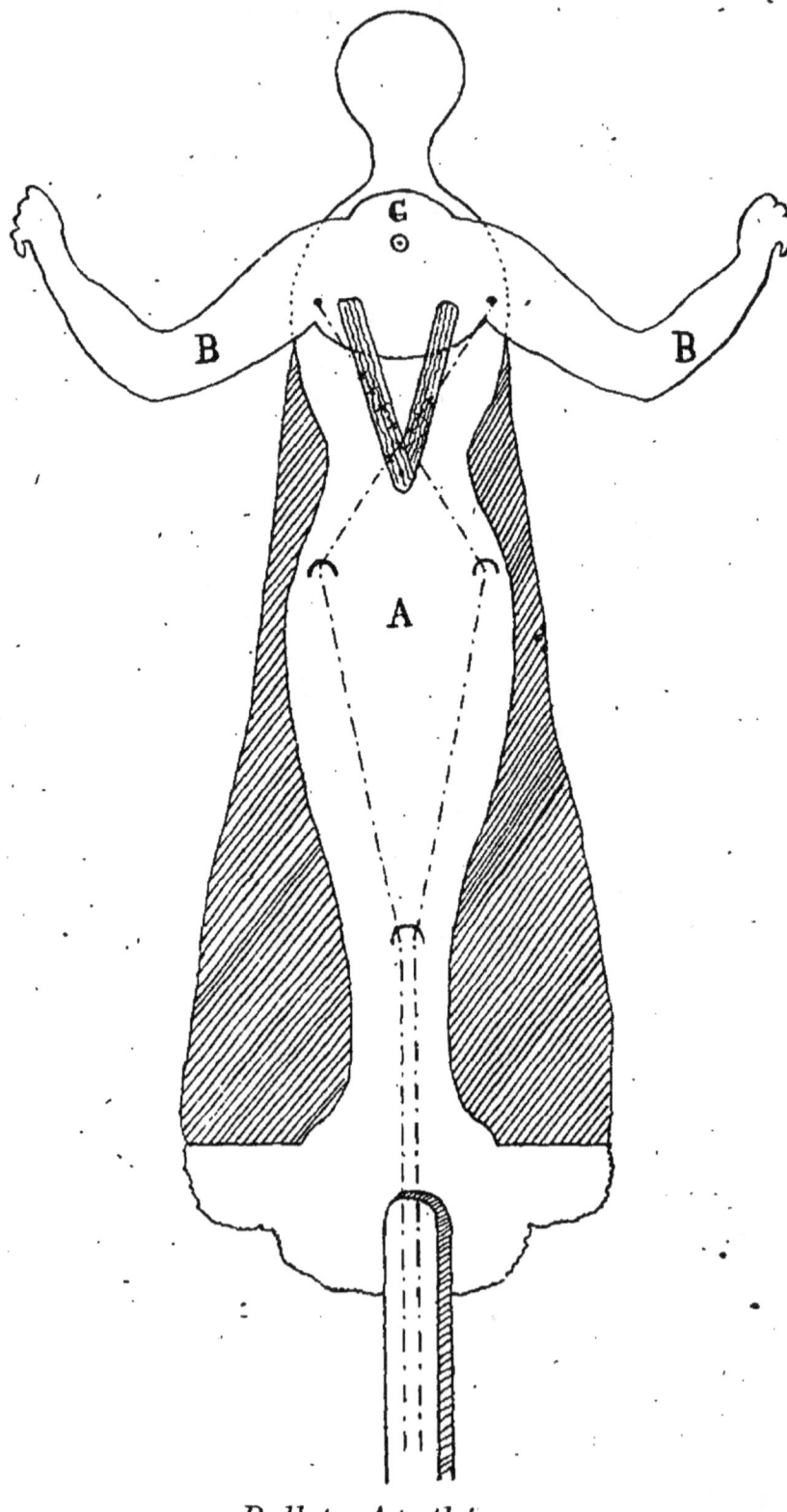

Ballet, Apothéose

Planche n° 3

Bras de la Loïe Fuller sur lesquels sont collés deux papiers de soie découpés en larges ailes de papillons. L'un est rouge, l'autre vert.

Les personnages de l'apothéose ont ces grandeurs :
— Les huit danseuses du bas, 0m,26 jusqu'à la pointe des cornes.
— La femme du milieu du second groupe, 0m,21.
— Avec le socle, les bras levés et la corbeille qu'ils soutiennent, 0m,31.
— La largeur du groupe au bout du bras est de 0m,38.
— La Loïe Fuller est haute de 0m,23 avec son socle.

286 — Le Mariage de Bétinette. (*Planche n° 3*)

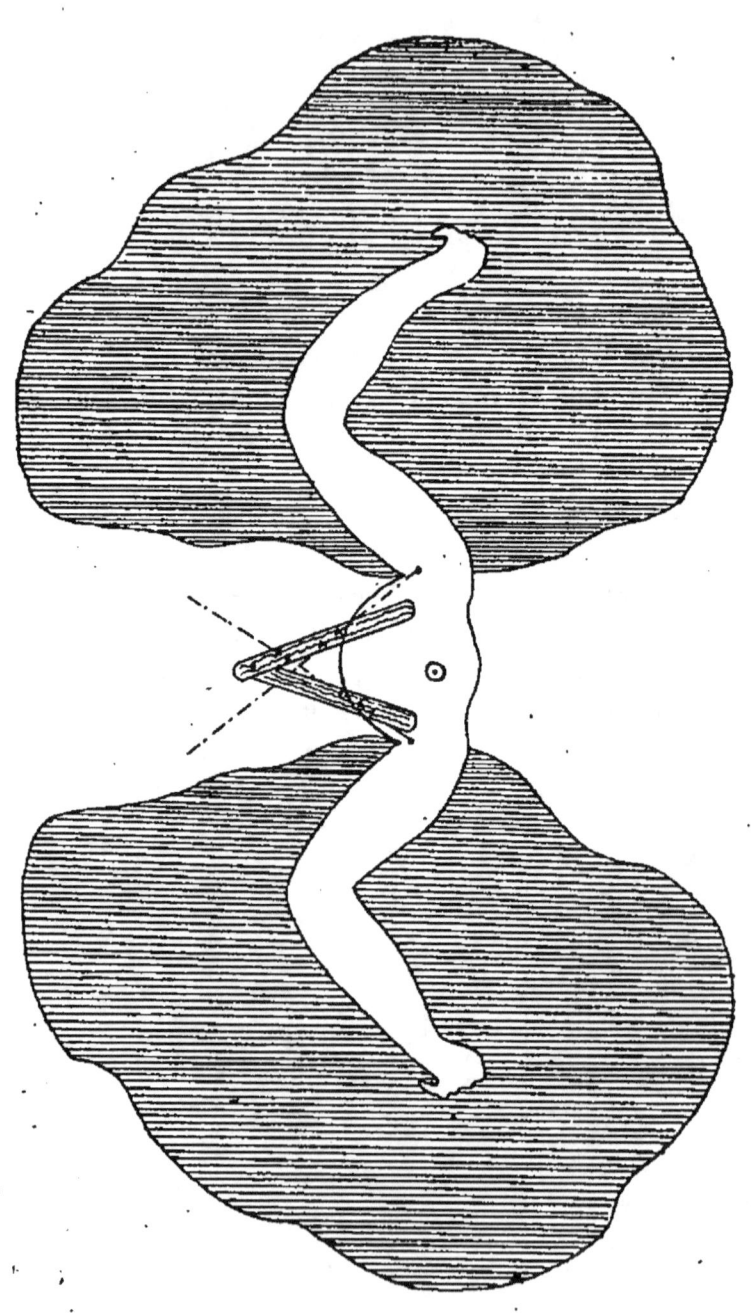

Ballet, Apothéose.

DANSEURS ESPAGNOLS

Intermède

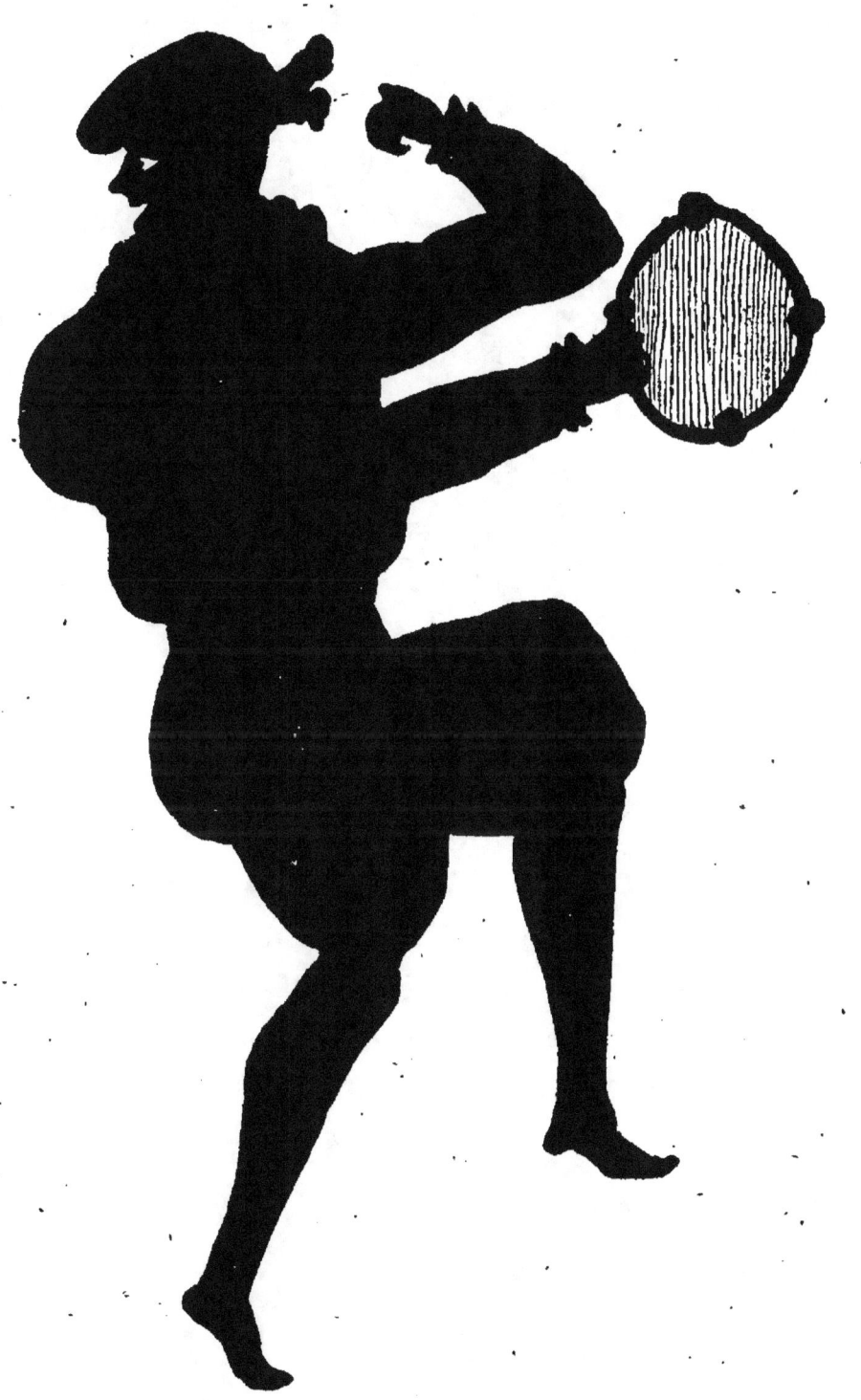

Tambour de basque

EXPLICATION DES PLANCHES

Planche n° 1

A. Bras qui frappe sur le tambourin.

B. Avant-bras qui, au coude, a une petite bande de ressort plat C, destinée à renvoyer automatiquement l'avant-bras en haut.

D. Fil moteur qui passe sous la cuisse.

E. Cuisse mobile du danseur à laquelle est accroché le ressort à boudin F, dont l'autre extrémité est fixée sur la cuisse fixe.

G. Est le fil destiné à faire mouvoir la cuisse.

H. Le fil qui fait mouvoir la jambe en passant par dessus l'attache I.

J. Est le trou par où passe le fil qui, de l'autre côté, fait mouvoir le bras qui tient le tambourin.

Les quatre-fils courent le long de la jambe fixe, guidés par une attache au genou, et l'autre au cou-de-pied.

292 DANSEURS ESPAGNOLS (*Planche n° 1*)

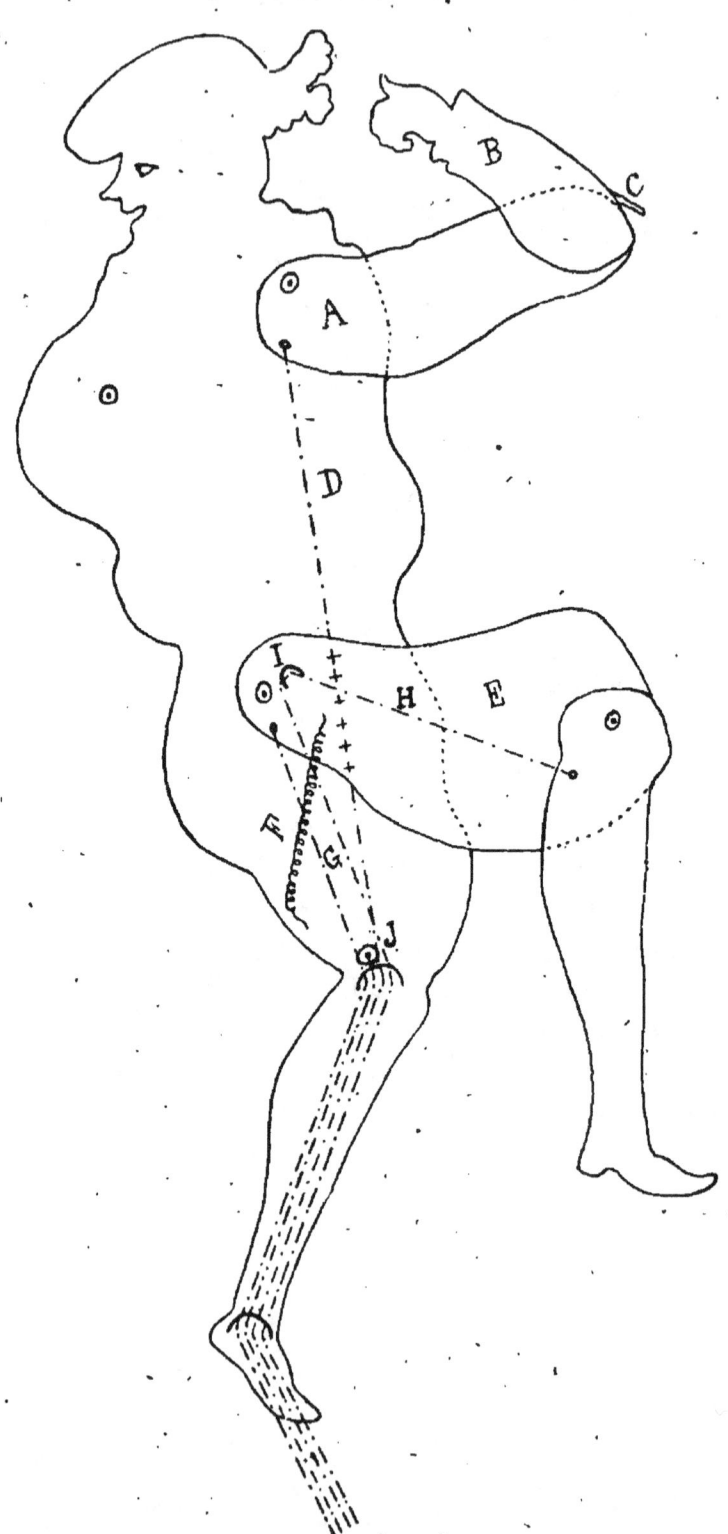

TAMBOUR DE BASQUE

Planche n° 2.

K. Avant-bras qui tient le tambourin. Celui-ci est découpé dans du métal et recouvert d'un papier huilé blanc. Cet avant-bras est mû par le fil L qui passe par le trou M au sommet du bras, glisse sous le bras et va se perdre dans le trou J, pour être tiré de l'autre côté.

N. Est l'arrêt de l'avant-bras.

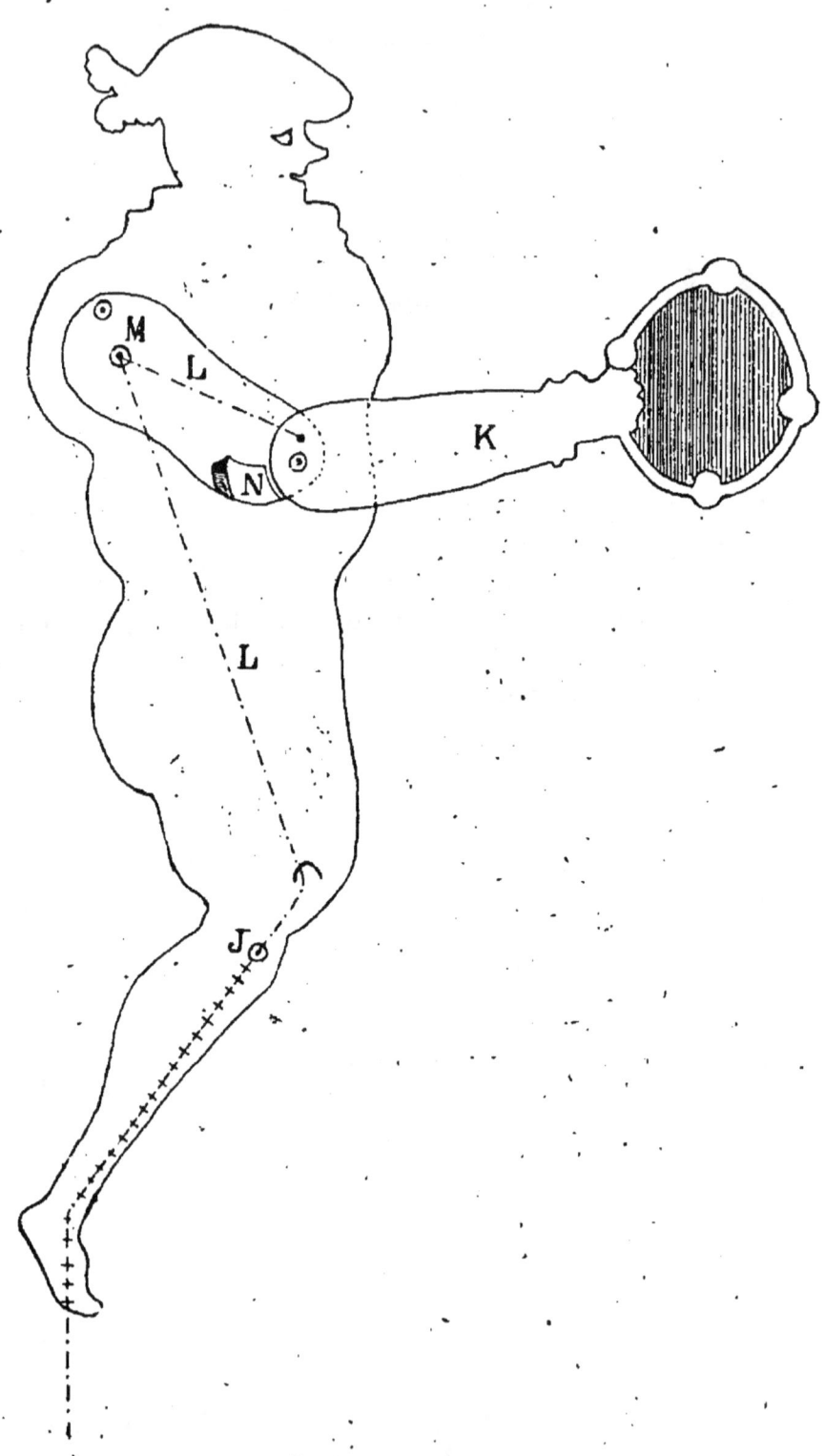

TAMBOUR DE BASQUE

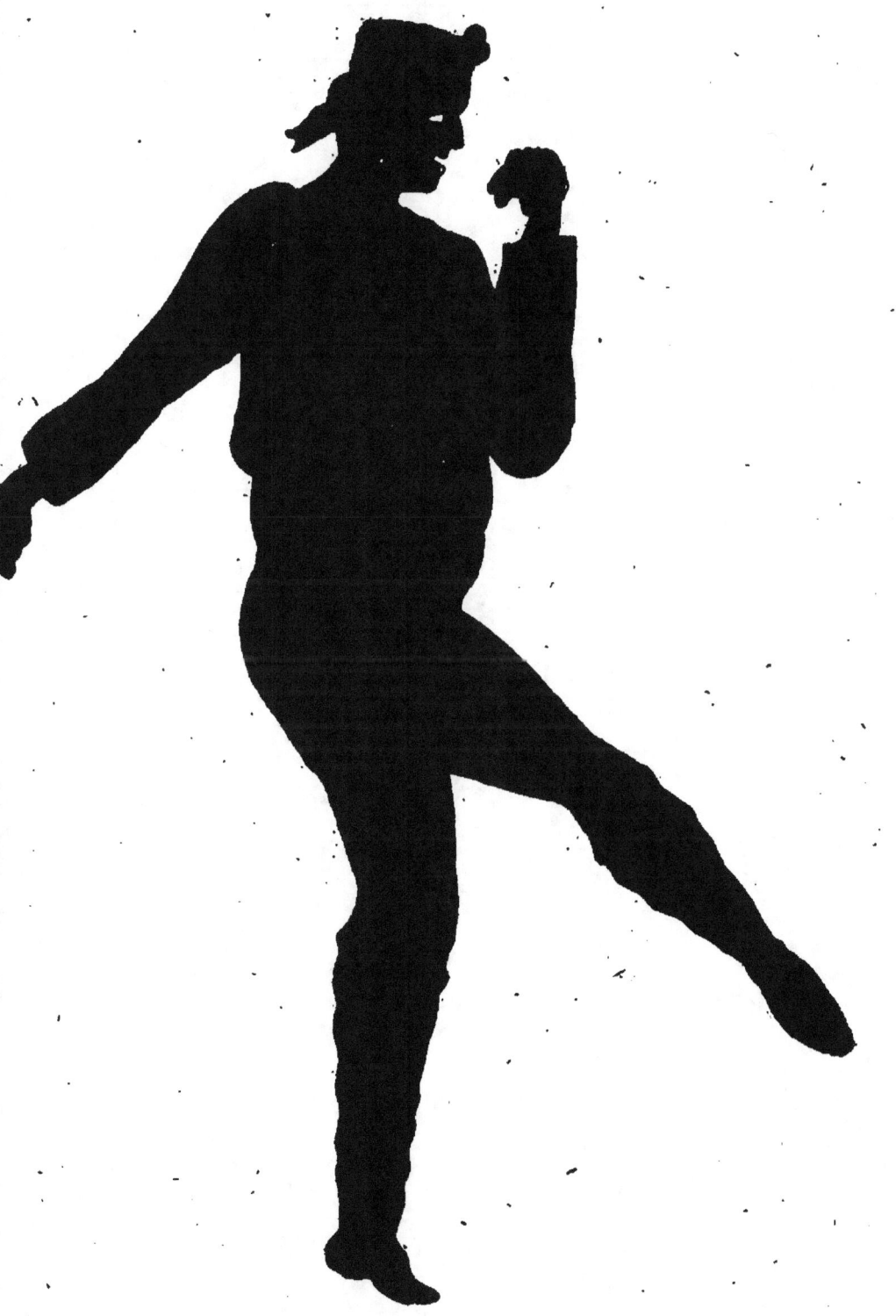

EXPLICATION DE LA PLANCHE

A. Bras articulé. Au coude est planté un petit clou B qui fait l'arrêt de l'avant-bras.

G. Est l'arrêt du haut du bras.

D,D. Arrêts des bras, munis d'un ressort plat qui les renvoie.

E'E. Fils qui relèvent les bras.

F. Fil qui relève la jambe en passant par-dessus l'attache G.

Les fils E' et F passent par-dessous la cuisse mobile.

Le dernier fil E passe par-dessus.

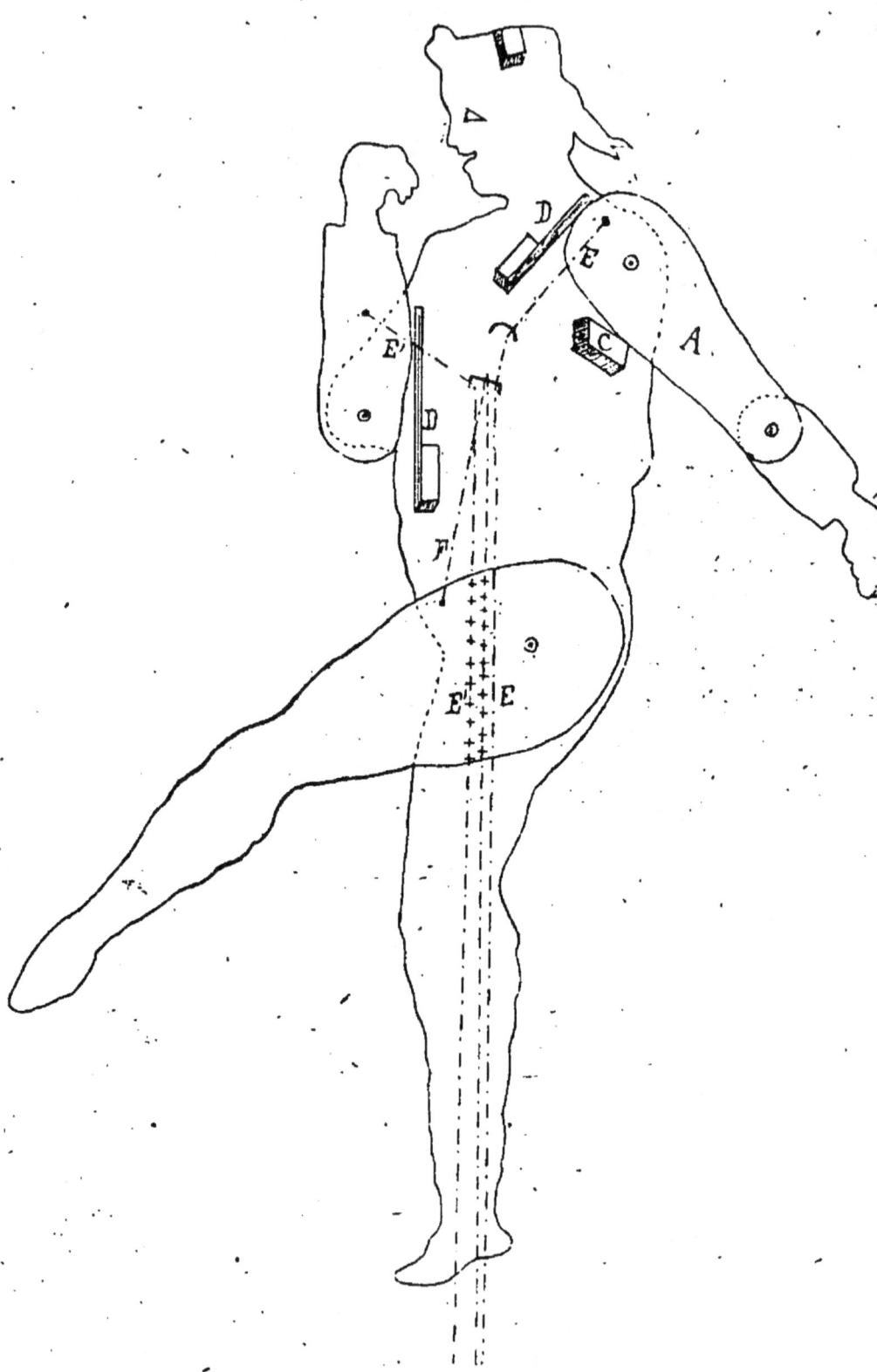

CASTAGNETTES

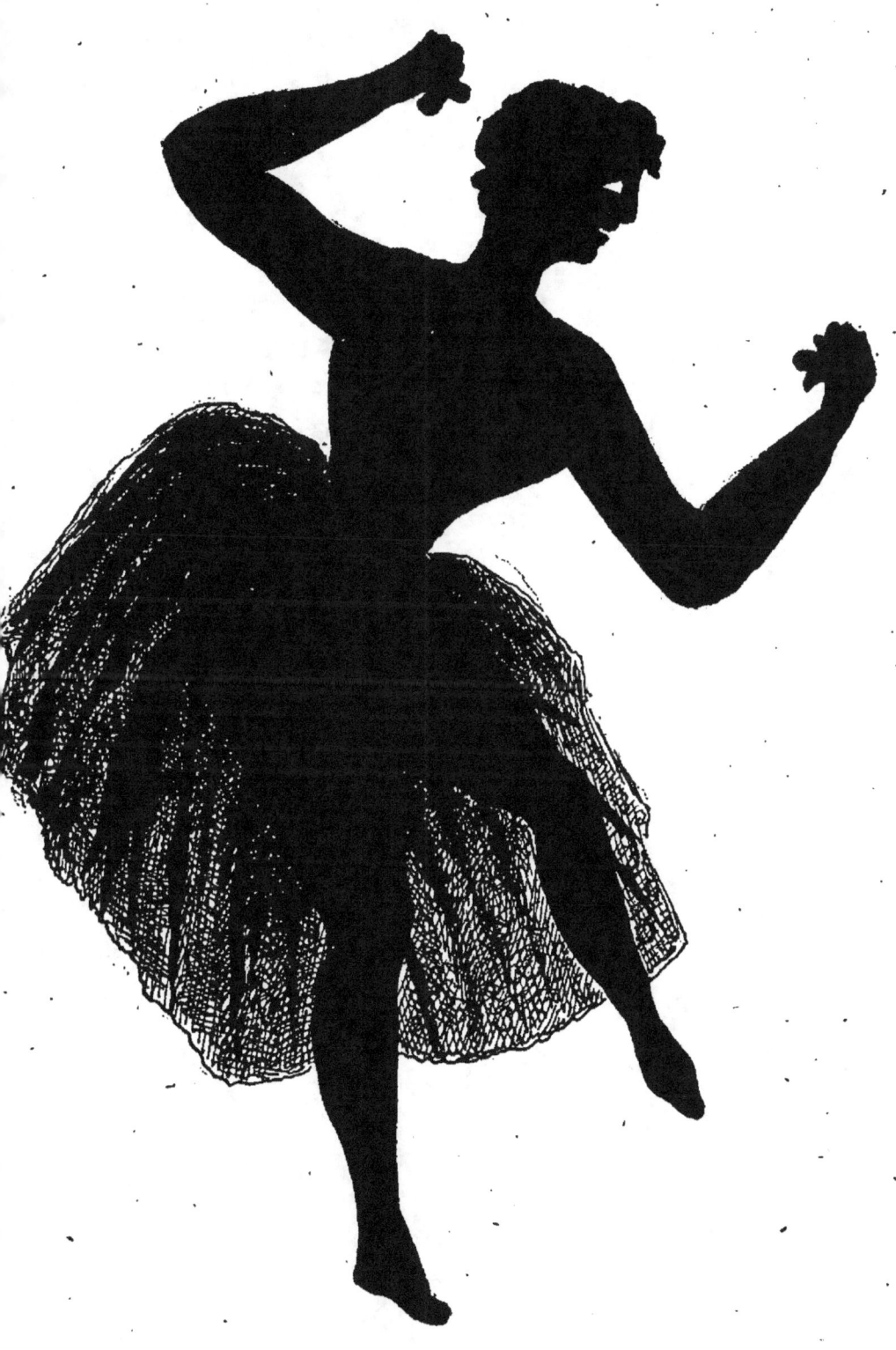

Danseuse

EXPLICATION DES PLANCHES

Planche n° 1

A. La tête qui doit être mobile et suivre les mouvements du torse (*fig.* 1 *et* 2).
B. Cage dans laquelle se meut la tête, composée de deux épaisseurs de bois unies par un cartonnage (*fig.* 3).
C. Bras et avant-bras désarticulés; le point d'arrêt est pris dans l'épaisseur du bois. Le dessin ne représente ici que le bras droit (*fig.* 4).
D. Jambe droite (*fig.* 5).
E. Arrêt du torse. Épaisseur de bois avec un prolongement en fer-blanc ou en cartonnage un peu fort (*fig.* 6).
F. Ressort qui maintient la jambe en torse (*fig.* 1 *et* 5).
G. Fil qui est attaché sur l'arête du torse et passe par le trou H, de l'autre côté de la jambe.

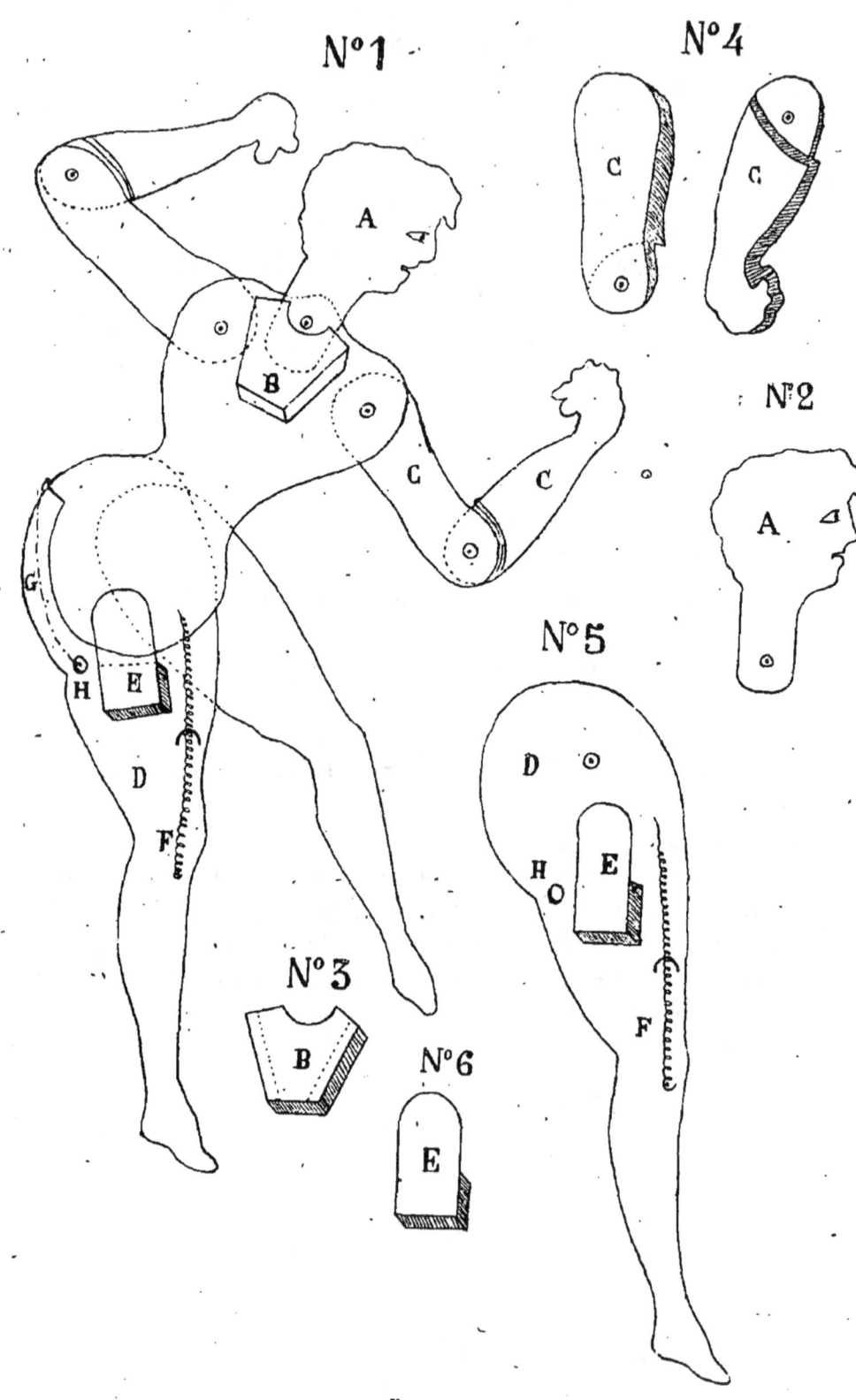

Danseuse

Planche n° 2

— Buste vu du côté droit de la figure où il est placé (*fig.* 1).
— Machination des fils, côté gauche de la figure; les parties pointillées indiquent leur parcours sous la cuisse (*fig.* 2).
— Arrêt de la tête (*fig.* 3). A. Épaisseur en bois sur laquelle est fixé le ressort B destiné à rabattre les épaules.
 Il faut draper une dentelle noire à la taille de la danseuse, assez épaisse pour que le nu ne soit pas trop visible, mais assez légère cependant pour que les mouvements de l'ombre puissent se faire.

DANSEURS ESPAGNOLS (*Planche n° 2*)

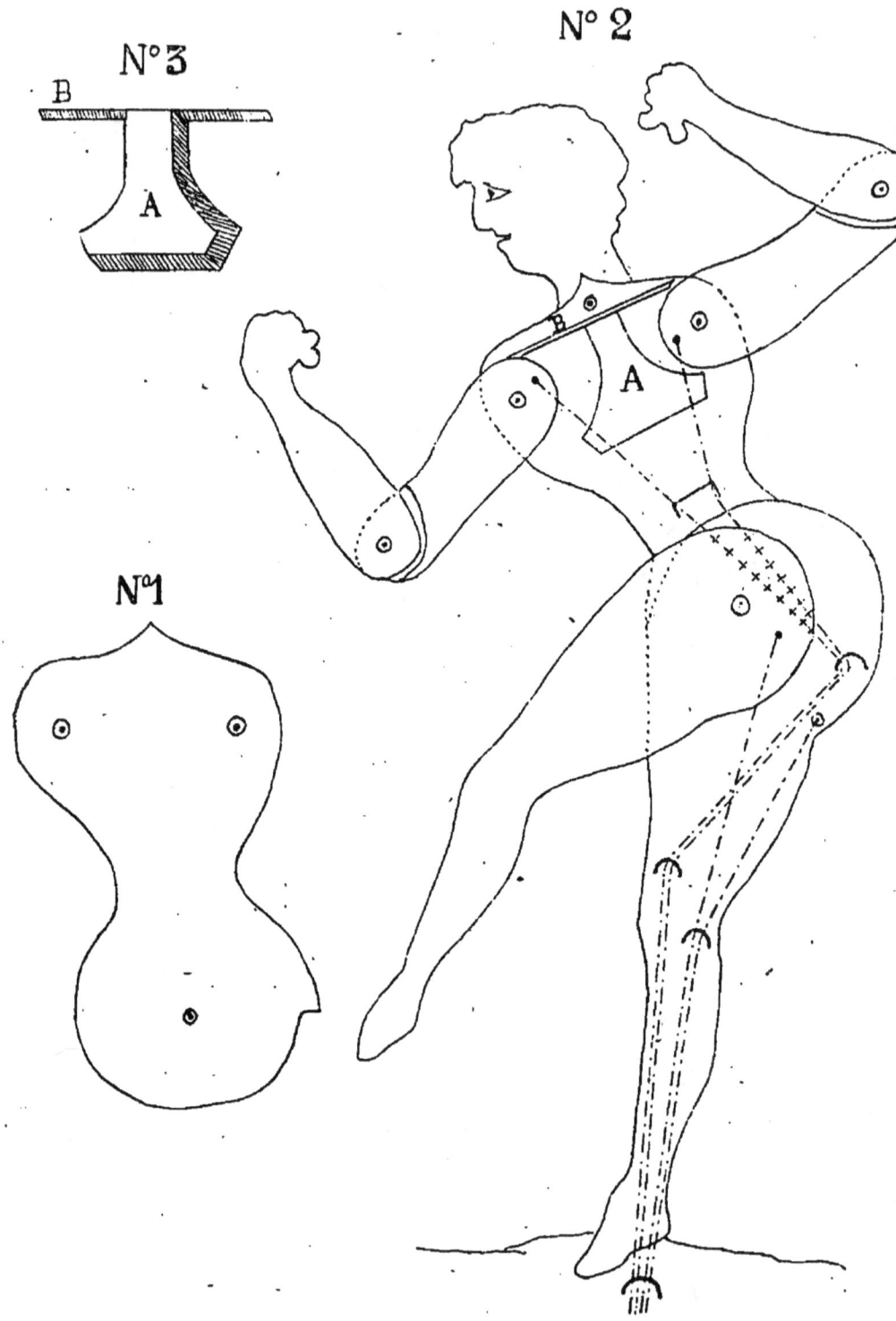

DANSEUSE

TABLE DES MATIÈRES

Notice historique	7
Construction des ombres	15
I. — Châssis du théâtre	15
II. — Le rideau	17
III. — Châssis de la scène	19
IV. — Construction des personnages	21
V. — Machination des personnages	23
VI. — Maniement des personnages	26
VII. — Décors	27
VIII. — Eclairage	28
Types parisiens (intermède en vers)	31
Un changement de ministère (fantaisie en vers)	39
Le Mariage de Bétinette (féérie en 2 actes)	51

PLANCHES

Ombres et Machinations	75
Indications diverses	77
Types parisiens	81
Un changement de ministère	107
Le mariage de Bétinette	161
Ballet	251
Danseurs espagnols. Intermède	287

LISTE DES PERSONNAGES

Types Parisiens
1. Émile Zola.
2. Coquelin Cadet.
3. Hyacinthe.
4. Paulus.
5. Sarah Bernhardt.

Danseurs Espagnols
6. Le joueur de castagnettes.
7. Le joueur de tambourin.
8. La danseuse.

Un Changement de Ministère
9. Tatave et le Rouquin.
10. L'Asticot.
11. Le brigadier.
12. Bernard et Pitou.
13. Une vieille femme et son chien.
14. Un gamin de Paris.
15. Une famille anglaise.
16. Deux bourgeois.
17. Un liseur de journal.
18. Le commissaire.
19. Groupe de flâneurs.
20. Brigade d'agents.
21. Le monsieur arrêté.

Le Mariage de Bétinette
22. Le roi Béta assis.
23. Le roi Béta debout.
24. Remplumé.
25. Le prince Pathos.
26. Bétinette.
27. La reine Bétasse.
28. Un diable.

Le Défilé
29. Rat.
30. Ane.
31. Ours.
32. Singe.
33. Lièvre.
34. Dogue.
35. La Censure.
36. Tomate.
37. Carotte.
38. Pomme de terre.
39. Poireau.
40. Melons.
41. Hiboux.
42. Pies.
43. Perruques.
44. Canards.
45. Cornichons.

Ballet
46. Figuration de droite.
47. Figuration de gauche.
48. Première danseuse.
49. Danseur hongrois.
50. Danseuse hongroise.
51. Le clown.
52. Type de danseuse de l'apothéose.
53. Apothéose.

CHARLES MENDEL, 118 et 118 bis, rue d'Assas, PARIS

LES PUPAZZI NOIRS

CONSTRUCTION DES PERSONNAGES

Beaucoup de personnes se trouveront certainement embarrassées pour la construction des Pupazzi, en raison de la difficulté quelles éprouvent à agrandir les dessins forcément réduits de ce volume. Pour leur faciliter le travail, nous avons établi à leur intention les personnages de la grandeur nécessaire (40 cent. environ) sur papier léger, de façon qu'on puisse les coller sur bois mince ou sur carton et les découper ensuite facilement en suivant simplement les traits.

Ces feuilles sont vendues séparément au prix de 0 fr. 25 c. l'une (pour la province et l'étranger, ajouter 0 fr. 10 c. pour le port.)

La collection complète, livrée dans un carton, est vendue 20 francs et rendue franco partout. — Nos lecteurs apprécieront que, s'il s'agit là d'une petite dépense supplémentaire, ils la retrouveront au centuple dans l'économie de temps que nos feuilles leur procureront.

Nous nous chargeons également, à titre d'obligeance, de fournir aux meilleures conditions les accessoires nécessaires, bois, carton, scie à découper, ressorts à boudin, caoutchouc, écran, etc. et même de leur faire construire les châssis et autres accessoires.

Enfin, on trouvera dans notre **catalogue d'articles photographiques,** que nous enverrons *franco* contre 0 fr. 50 c., divers modèles de **Lanternes à Projection** qui conviennent absolument pour l'éclairage, comme il est indiqué à la page 28 du volume.

Adresser la correspondance à M. **Charles MENDEL,** constructeur, 118 et 118 bis, rue d'Assas, PARIS.

CHARLES MENDEL, 118 et 118 bis, rue d'Assas, PARIS

LES SILHOUETTES ANIMÉES
A LA MAIN

COLLECTION COMPLÈTE
DES
**DESSINS, SUJETS, TABLEAUX
SCÈNES ANIMÉES**

QU'ON PEUT REPRODUIRE
A L'AIDE DES MAINS
SUR UN ÉCRAN OU SUR UN MUR

Il a été tiré
quelques
exemplaires
sur beau papier.
Relié
demi-chagrin,
tranches dorées.

Un bel Ouvrage
avec
64 Gravures
et 12 Dessins
d'accessoires
en
carton découpé.

Prix : 3 fr. 50

Prix :
10
francs

« Tout le monde connaît ces figures animées que l'on obtient en projetant l'ombre de la main et des doigts sur un mur ; qui n'a essayé d'amuser ainsi les enfants? Mais, à moins d'études spéciales, on doit se borner aux sujets les plus élémentaires ; avec le livre de M. BERTRAND, on pourra combler cette lacune et arriver à la perfection en ces matières : non seulement il montre et explique ce que peut donner la main nue, mais il indique comment, avec quelques accessoires des plus simples, on peut obtenir tous les personnages de la comédie, des types populaires, les caricatures de quelques hommes célèbres, etc.

L'ouvrage est divisé en trois parties :

1° Quadrupèdes ; 2° Oiseaux ; 3° Têtes Humaines
Personnages de la Comédie, Types populaires, Hommes célèbres

SUIVI D'UNE PANTOMIME EN 3 SCÈNES
avec Scénario, Installation des Décors, Éclairage, Écran, Instructions.

CHARLES MENDEL, 118 et 118 bis, rue d'Assas, PARIS

2ᵉ ANNÉE — 1896 — 2ᵉ ANNÉE

AGENDA CHARLES MENDEL
DU PHOTOGRAPHE
ET DE
L'AMATEUR DE PHOTOGRAPHIE

Un fort volume **340 pages**, in-8 jésus

UN FRANC

L'Édition de cette année contient, outre l'Agenda proprement dit, le résultat du Concours de 1895 et l'attribution du **PRIX DE MILLE FRANCS**, deux nouveaux Concours pour 1896, — des pages toutes réglées pour le classement des clichés ; — une partie humoristique ; — 96 pages de formulaire et renseignements divers, etc. etc.

LA PHOTO-REVUE

6ᵉ ANNÉE — Journal illustré des Photographes et des Amateurs — 6ᵉ ANNÉE

C'est dans le but de donner satisfaction aux personnes qui désirent un journal *exclusivement photographique* que nous avons été amené à créer la *PHOTO-REVUE* qui va entrer dans sa 6ᵉ année d'existence. Nous pouvons, sans crainte d'être démenti, affirmer que nous en avons fait *le plus documenté, le mieux renseigné, le plus complet* en même temps que **le meilleur marché des journaux photographiques.**

Il tient les amateurs *au courant des nouveautés*, leur fait la *critique* consciencieuse et désintéressée des appareils et des procédés les plus récents, il leur donne tous les *renseignements utiles*, tous les *conseils pratiques, tours de main, dosages, formules*, etc., soit sous forme d'article de fond, soit par la voie de la *Boîte aux Lettres*, soit enfin par *correspondance particulière*, quand la question posée n'offre pas un caractère d'intérêt général.

Des concours sont proposés, stimulant l'émulation des abonnés et des lecteurs. Des **primes en espèces**, en articles photographiques, en volumes, sont offerts aux gagnants.

L'abonné à **un franc**, l'acheteur d'un **Numéro de 10 centimes**, peuvent ainsi gagner des prix dont la valeur peut s'élever à 100 francs et plus.

Chaque numéro contient 16 pages de texte et une couverture de couleur, des **Offres et Demandes**, des **Offres et Demandes** d'emploi *gratuites pour les abonnés*, une *Boîte aux lettres* dans laquelle il est répondu à toutes demandes, une **Revue de Nouveautés**, une **Bibliographie**, etc. etc.

UN FRANC PAR AN, pour le Monde entier
BUREAUX : 118 bis, rue d'Assas, PARIS

CHARLES MENDEL, 118 et 118 bis, rue d'Assas, PARIS

LES
MANUSCRITS
ET
L'ART DE LES ORNER
PAR A. LABITTE

Trois livres composent ce magnifique ouvrage :

1° Le Premier est consacré à un aperçu général sur les manuscrits et leur ornementation à toutes les époques.

2° Le Deuxième contient des descriptions, fac-simile et spécimens de manuscrits depuis le viii° jusqu'au xvii° siècle.

3° Le Troisième traite de l'ENLUMINURE MODERNE.

Extrait de la Table des matières de la deuxième partie :
Comment on applique l'or sur le parchemin. — Comment il faut traiter les couleurs et les délayer avant de les poser. — Comment les couleurs doivent être employées pour la première couche et pour les autres. — Comment on doit peindre la chair du visage et des membres. — Comment on doit faire reluire les couleurs après leur application. — Comment se font les mélanges des couleurs pour les livrer. — Comment on pose l'or et l'argent sur les livres. — De toute espèce de colle dans la peinture d'or.

Il est superflu d'insister sur l'importance qu'aura cet ouvrage auprès de toutes les personnes qui, par goût naturel, s'intéressent à ces beaux monuments légués par le moyen âge. En écrivant ce livre, l'auteur a cherché à mettre à la portée de tous : amateurs, artistes, libraires, etc., et d'une manière absolument pratique, les nombreux documents qu'il a été à même de recueillir, afin d'en offrir au public un assemblage aussi rationnel que possible, pouvant lui servir de guide, instructif et facile pour la connaissance des époques et pour le mettre à même de reproduire ou d'imiter les chefs-d'œuvre anciens et modernes.

L'ouvrage forme un magnifique et fort volume in-8° jésus avec 286 reproductions, la plupart en pleine page.

PRIX : 20 FRANCS

Relié demi-chagrin. 27 50 | Reliure d'amateurs, coins, tête dorée. 30 »

Il a été tiré de cet ouvrage 15 exemplaires NUMÉROTÉS à la presse sur papier du Japon, des Manufactures impériales de l'Insetsu-Kioku, à Tokio.

PRIX : CENT FRANCS

CHARLES MENDEL, 118 et 118 bis, rue d'Assas, PARIS

Les Manuscrits et L'ART DE LES ORNER, par Alphonse LABITTE. — Trois livres composent cet ouvrage : Le premier est consacré à un *aperçu général sur les manuscrits et leur ornementation à toutes les époques*. — Le second contient des *Descriptions, fac-similés et spécimens de manuscrits, depuis le VIIIe jusqu'au XVIIe siècle*. — Le troisième traite de l'*Enluminure moderne*. — L'ouvrage forme un magnifique volume in-8 jésus de 400 pages, avec 300 reproductions de miniatures, encadrements, bordures, initiales et écritures.................................... **20 fr.**

Traité du Blason, par Alphonse LABITTE. — Méthode simple et facile, à l'aide de laquelle tous ceux qui désirent s'instruire dans la science des armoiries, pourront acquérir facilement toutes les connaissances concernant le blason. 280 p., 562 figures, broché.. **3 50**

Lettres sur la Photographie, spécialement écrites pour la jeunesse des écoles et les gens du monde, constituant, sous une forme littéraire, un traité complet de la Photographie et de ses applications. Illustrations de SCOTT et MORENO, de *l'Illustration*. Un fort volume, édition de luxe, avec nombreuses compositions artistiques et une planche phototypique................ **12 fr.**

Photographie (TRAITÉ PRATIQUE DE), à l'usage des amateurs et des débutants, par Ch. MENDEL. Un volume broché, avec 88 gravures. (2e édition, revue et augmentée)....................................... **1 fr.**

Dictionnaire photographique, donnant tous les termes employés en photographie, avec leur explication précise et détaillée, par G.-H. NIEWENGLOWSKI, avec la collaboration de MM. ERNAULT, REYNER, LAEDLEIN, BIGEON. Un beau volume de 320 pages, avec 93 gravures; broché, **3 fr.**
Relié.. **3 75**

Photographie et le Droit (LA). Résumé de la jurisprudence photographique, par A. BIGEON, avocat à la Cour d'appel. (La contrefaçon, la propriété du cliché, le droit d'instantanéiser, les formalités et autorisations nécessaires, la protection des œuvres photographiques, etc.) Un volume...... **3 50**

Timbres-poste (MANUEL DU COLLECTIONNEUR DE), par S. BOSSAKIEWICZ, contenant toutes les notions nécessaires aux collectionneurs, la description des timbres et un chapitre spécial réservé à l'enseignement par les timbres. Un volume, 260 pages, 225 gravures........................... **3 fr.**

Ballons en papier (L'ART DE CONSTRUIRE LES), par Eug. FABRY, ancien élève de l'Ecole polytechnique, professeur de la Faculté des Sciences de Montpellier. Un volume, broché, avec 19 planches cotées...... **2 fr.**

Papillons de France (LES), par Gustave PANIS. Catalogue méthodique, synonymique et alphabétique, contenant plusieurs chapitres sur la chasse, la conservation et la classification des lépidoptères, etc. etc. Un volume, 320 pages, avec planches.. **3 50**

Plantes mellifères (LES). Leurs noms scientifiques, leurs noms vulgaires, l'époque de leur floraison, leur habitat, par A. BAROT, professeur... **1 fr.**

Homonymes (RECUEIL COMPLET DES) Homophones, Homographes, à l'usage des amateurs de jeux d'esprit, par C. CHAPLOT. Un volume broché.. **1 fr.**

Jeux d'esprit (LA THÉORIE ET LA PRATIQUE DES), par C. CHAPLOT. Le plus complet des ouvrages de ce genre. Un volume in-8 raisin, 220 pages.. **3 50**

Missel aux Papillons. 52 encadrements différents, dessinés au trait et préparés pour l'enluminure. Chaque exemplaire est accompagné d'une planche enluminée à la main destinée à servir de modèle et d'une introduction.. **6 fr.**

CHARLES MENDEL, 118 et 118 bis, rue d'Assas, PARIS

10ᵉ Année — 10ᵉ Année

LA SCIENCE EN FAMILLE

REVUE ILLUSTRÉE DE VULGARISATION SCIENTIFIQUE

PUBLICATION COURONNÉE PAR LA SOCIÉTÉ D'ENCOURAGEMENT AU BIEN

Médaille d'Honneur

*Et honorée de la souscription du Ministère de l'Instruction publique
de plusieurs Gouvernements*

PUBLIÉE SOUS LA DIRECTION DE Charles MENDEL

ABONNEMENTS : Un an, France : 6 fr. — Union postale : 8 fr.

Cette publication se recommande à toutes les personnes qui recherchent les distractions intelligentes. Elle s'occupe presque exclusivement de *Science pratique*, de *travaux d'amateur* et de *récréations*. Chacun de ses numéros contient, en outre, un ou plusieurs articles sur la *Photographie d'amateur*.

La collection complète formant à ce jour neuf magnifiques volumes

de BIBLIOTHÈQUE, format grand in-8° jésus, illustrés de NOMBREUSES GRAVURES, et imprimés sur beau papier teinté, constituant une véritable ENCYCLOPÉDIE DE L'AMATEUR, est vendue **54 francs**.

On peut donc pour 60 francs, payables 5 francs par mois

Posséder la collection complète (9 beaux volumes gr. format) et recevoir régulièrement les numéros pendant une année entière.

Les 8 volumes sont envoyés, au reçu d'un mandat de **6 francs** *adressé à la*

Librairie de la « SCIENCE EN FAMILLE »

PARIS — 118, Rue d'Assas, 118 — PARIS

BULLETIN DE SOUSCRIPTION

Veuillez m'envoyer la **COLLECTION COMPLÈTE** *brochée (ou reliée) de la* **Science en Famille** *et me continuer l'envoi de cette publication pendant la 10ᵉ année, c'est-à-dire jusqu'en Décembre 1896.*

Je joins à la présente un mandat-poste de **Six francs**, *montant de l'abonnement à l'année courante, et vous paierai la Collection à raison de 5 francs par mois, le premier paiement devant avoir lieu dans* **un mois** *à dater de ce jour.*

.., le..189......

SIGNATURE : ..

ADRESSE : ..

NOTA. — Les traites sont majorées de 0 fr. 50 pour frais de recouvrement.
Au comptant, il est accordé une bonification de 10 p. 0⁄0 et l'envoi est fait **FRANCO DE PORT**.

Tours, imp. DESLIS FRÈRES, rue Gambetta, 6.

LES

PUPAZZI NOIRS

www.ingramcontent.com/pod-product-compliance
Lightning Source LLC
Chambersburg PA
CBHW070954240526
45469CB00016B/498